樹的水彩畫法

THE WATERCOLOURIST'S A TO Z OF TREES & FOLIAGE

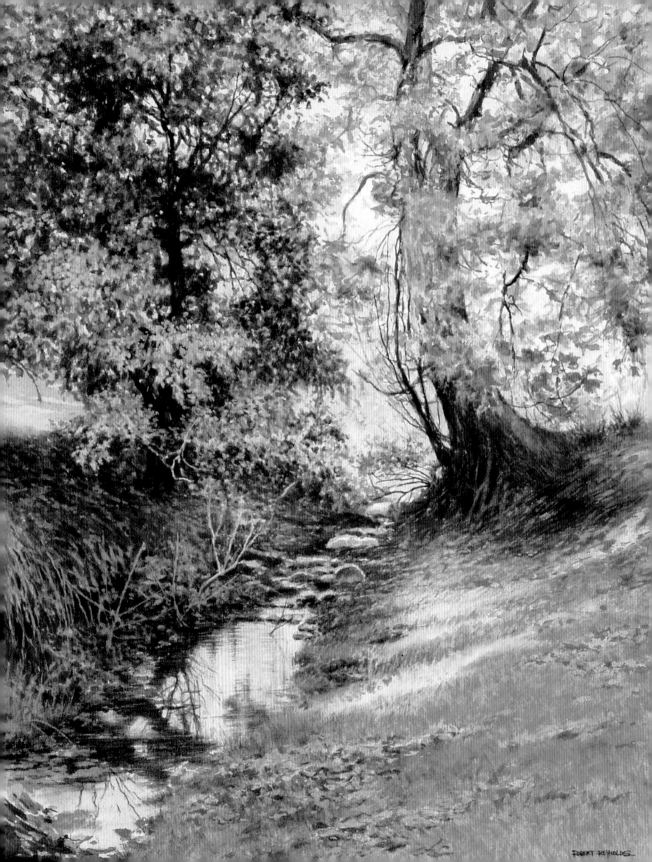

視傳文化事業有限公司

樹的水彩畫法

THE WATERCOLOURIST'S A TO Z OF TREES & FOLIAGE

24 種 樹 與 葉 的 繪 畫 技 巧

Adelene Fletcher 著

周彥璋 譯

視傳文化事業有限公司

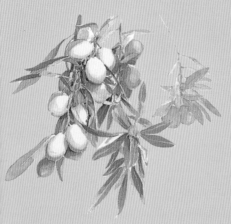

綜論 如何使用本書

《樹的水彩畫法》這本書，重點在示範如何畫24種不同的樹。基礎篇瀏覽畫樹的水彩畫家必備用具及技巧，示範篇則在不同的畫法及技巧組合中，說明畫樹的觀念。

樹的水彩畫法

24種樹與葉的繪畫技巧

THE WATERCOLORIST'S A TO Z OF TREES AND FOLIAGE

An illustrated direvtoty of techniques for painting 24 popular trees

著作人：Fletcher
翻　譯：周彥璋
發行人：顏義勇
編輯人：曾大福
中文編輯：林雅倫
版面構成：陳聆智
封面構成：鄭貴恆
出版者：視傳文化事業有限公司
　　　　永和市永平路12巷3號1樓
　　　　電話：(02) 29246861 (代表號)
　　　　傳真：(02) 29219671
郵政劃撥：17919163視傳文化事業有限公司
經銷商：北星圖書事業股份有限公司
　　　　永和市中正路48號B1
　　　　電話：(02) 29229000 (代表號)
　　　　傳真：(02) 29229041
印刷：新加坡 Star Standard Industries (Pte) Ltd.

每冊新台幣：500元

行政院新聞局局版臺業字第6068號
中文版權合法取得，未經同意不得翻印
◎本書如有裝訂錯誤破損缺頁請寄回退換◎

ISBN 986-7652-08-8
2004年3月1日　初版一刷

水彩畫家必備的用具都有圖例及完整說明。

樹名中斜體字代表樹木的拉丁文或學名。一般字型則是樹木常用的俗名。

詳細的步驟說明畫家如何畫樹。解說中以大寫列印的字（例如，WET-IN-WER）表示可以參閱基礎篇一章中的水彩技巧。

特殊技法用以幫助畫者捕捉每種樹的重要特徵。

在「構圖」這一章呈現畫家如何處理畫中的樹木，例如視覺引導，冷色及暖色系的運用。需參閱本章的部份是以大寫列印（例如，COMPOSITION）。

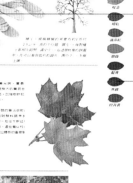

每個基本水彩技巧都有逐步圖示
及解說。

以植物學的角度說明植物特徵，
滿足畫家對植物的認識。完全公
開、強調樹木最細微的繪畫技
巧。

短文說明樹木特徵。

畫樹所需的完整色票。

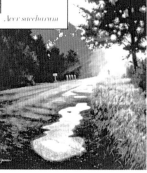

Acer saccharum

目　錄

目　錄

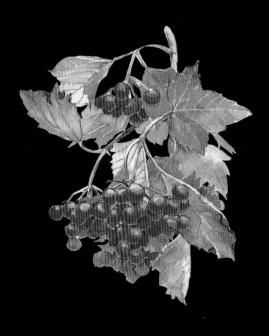

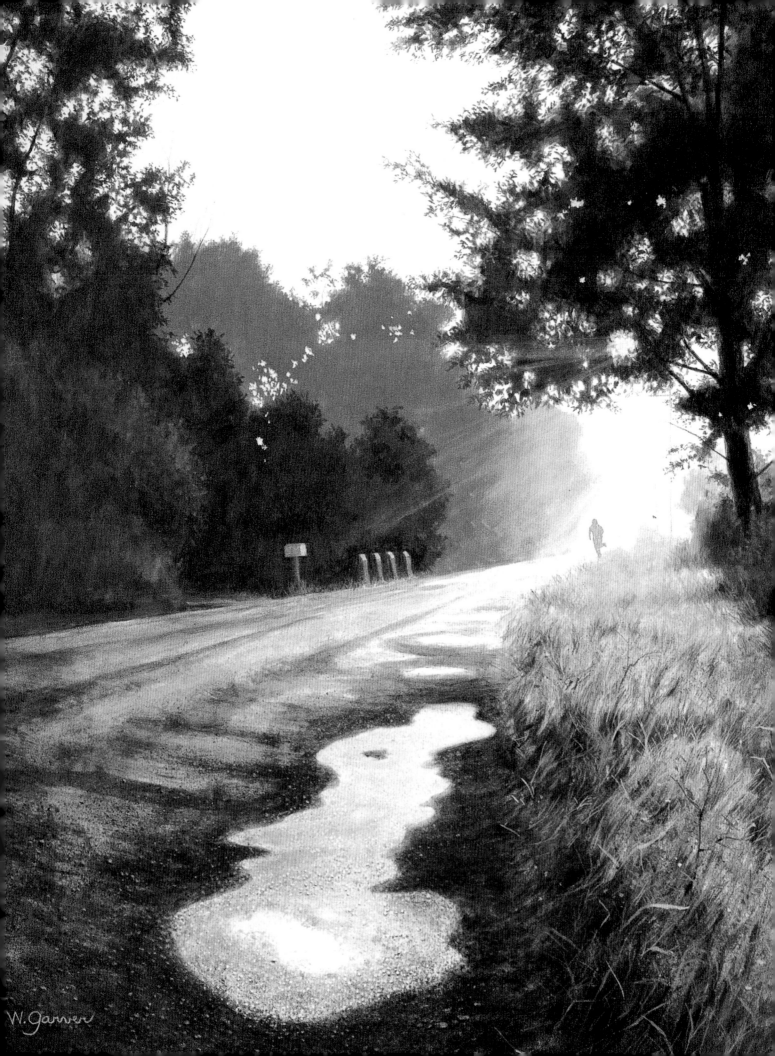

引言

樹提供一個令人驚奇多變的繪畫主題,隨著種類的不同而擁有各具特色的樹形。在落葉木中,季節更替更添其風貌。從春天鮮嫩的黃綠逐漸轉變成深色,青翠的綠色然後再到深濃的紅色及秋黃。冬樹也同樣是令人感到興奮的主題,當葉子飄落時,你便有機會盡覽樹幹及樹枝的顏色與質感。

本書的目的在教你如何使用不同的水彩技法與混色技巧畫一系列不同種類的樹木。大部份的練習是以樹葉濃密的樹木為主,但是為了解樹的基本結構及個別特徵,筆者已經在每個示範作品中,附上一張冬樹速寫與樹葉、漿果、果實及花朵的特寫。

二十四個範例中包含每個步驟的解說,一個範例只專注在一個樹種,其中有些是為人所熟知的,也有少見甚或外來的品種。你在完成一幅風景作品中學畫一棵樹,因此你不但學會單獨處理一棵樹,也順帶了解如何構圖並和諧地組織樹木週遭的景物。

夏季的樹明顯地以綠色系為主色,但重要的是謹慎選用綠色,並且盡可能加以變化,避免流於一成不變。雖然綠色可由黃及藍(三原色)色相混而成,但是品質好、現成的軟管綠色通常較相混而成的綠色更明亮鮮艷。每個示範都會列出所使用的顏色,有了色票,你可以辨認所需顏色,我也會在圖例中仔細說明如何混色。

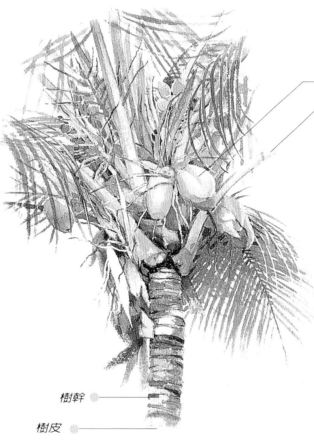

種子

分枝

樹幹

樹皮

葉

葉莖

就像處理如上色,建立色彩層次及保留高光基本水彩技法一樣,我也建議使用幾種特殊水彩技法,以幫助你補捉樹葉的特質或樹幹的質感。然而筆法是樹畫成功的關鍵,所以要常用不同的筆勤練筆法,直到你有足夠的自信以渾然天成的筆觸畫出葉形及簇葉。

水彩是非常便利的媒材,但是時有不期的演出,而且在成功營造出預期的效果前,常需要大量的練習。如果第一次的嘗試效果不如示範,也不要感到氣餒,先將失敗的作品保留下來,很快就會看到進步的痕跡。

就像練習技巧一樣,你也要花時間觀察樹木以熟知其結構、形狀和顏色。切記,從草圖開始並且在確定所需色彩後才開始作畫。良好的水彩作品看似不費吹灰之力,其實是事前精心計畫的結果。當你對水彩媒材與樹這個主題瞭若指掌,你就能自信地作畫並享受水分淋漓的快感。

必備物品

材料與技法

畫樹所需用品

你不需要動用大量的用具才能畫出令人眼睛為之一亮的樹。如果是第一次畫樹或風景，建議最好是從少量必備的材料開始，然後逐漸深入瞭解進而增加顏料、畫筆、紙張及其它工具直到符合你個人偏好的作畫方式。這一章提供描繪樹木必備用具的知識。

顏料： 顏色的種類常多到令水彩畫家都不知從何處下手，更何況每個人對顏色的感受不盡相同。雖然底下的顏色數量驚人，但是在本書都使用過，每一個範例平均使用八個顏色。總之不要侷限個人對顏色的使用，你會訝於顏色相混後的可能性。透明水彩顏料有兩種等級－「專家用」與「學生用」。「學生用」的顏料通常不標示，專家級的顏料常有標示，所以購買時可以在錫管裝或塊狀顏料找的「專家用」的標示，不要被廉價的顏料引誘。

顏料盒以塊狀顏料組成，中間凹陷處可以放置顏料，向外折疊的兩翼用來調色。如果使用錫管裝的顏料就需要一個分開的調色盤。現今坊間有許多不同款式。

你不需要動用所有的顏色去畫一幅水彩，例如一幅秋天的楓樹需要紅、橘和黃色而不是夏季蒼鬱的綠色，所以你可以逐漸累積新顏色以符合主題所需的顏色。

鍋黃　鈷黃　檸檬黃
天然赭　透明黃　透明橘
新藤黃　那不勒斯黃
蕉茶　土黃　啶紅
岱赭　印第安黃
棕茜黃　啶金
黃赭　紅赭　鍋紅
焦赭　普魯士綠　天藍　深藤黃
凡戴克棕　生赭　溫莎紫羅藍　溫莎紅
土綠　藍紫
金綠　暗紅　派尼灰
橄欖綠　法國紺青
鮮綠　青綠　鮮藍
樹綠　鈷藍　靛青

畫筆與工具：

　　不論從那一點來看，畫筆就像顏料一樣重要，但你不需要一堆筆，而是視主題而定；通常從染第一層顏色到最後細節修飾，你可以只用一枝筆畫完成整張畫。最好的筆是西伯利亞貂毛筆，但也有許多比較便宜的替代品，像是貂毛筆與尼龍毛或混合動物毛。除了顏料、畫筆和紙（見接下來的紙張篇）之外，你只需要一點家中垂手可得的額外小配備，例如水桶。

　　圓筆極具彈性，可以變化出不同筆觸，也可勾勒線條細節。購買畫筆時，注意筆毛要完整沒有分叉。線筆（下圖，最下方）用來做微小的細節如樹的嫩枝和分枝，而中國毛筆（下圖，從上往下數第二枝）則可做出如東方花卉畫所見的筆觸效果。

使用廚房用巾紙做一般清潔很好用，但也可以用在不同的提亮技法中。

筆洗罐不需花錢，使用最普遍的容器是回收瓶或罐子；但是戶外寫生時，則以不易打翻的罐子（下圖）最實用。

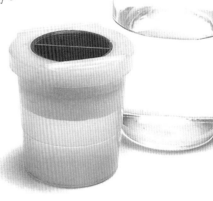

遮蓋液（左圖）用來遮蓋亮面（見留白），棉花棒（上圖）及小塊海綿（下圖右）都用來吸顏料及柔和邊緣線。

你會需要一個畫板，它可能是簡單的一塊三夾板，或選用其它木板、再根據你需要的尺寸裁切而成。

咖啡紙膠帶（左圖）是用來舖平當沾滿顏料而產生膨脹皺折的紙。厚一點的水彩紙以紙膠（下圖左）固定在畫板上即可。

滑面紙（熱壓紙）（最左邊）會使顏色混濁因為紙面沒有紋理讓顏色附著。一些畫家喜歡利用這個特性。冷壓紙（中）適合各種表現方式，為絕大多數的水彩畫家採用。粗面紙（左）比較不適合精細描寫，因為過於粗糙的紙面易使筆觸破碎不連貫，產生色塊。

紙張：

　　水彩紙具3種不同紙面：細目（熱壓），中目（所知冷壓或常見的粗細目參半）和粗面。中目紙常被使用，因為紙面有足夠的紋理附著顏料，而紙面的細緻度又可滿足細部描寫。水彩紙有不同的磅數，通常以磅（lbs）表示一令紙的重量。一般的標準是，輕於140磅的紙都需鋪平的程序，否則塗上水分多的顏料時，便會產生膨脹彎曲之現象。要避免紙張凹凸不平，將紙泡在浴缸一會兒，然後甩去多餘水份，再將它平鋪在畫板上。取四條長的咖啡紙膠帶，以海棉沾濕，從畫紙較長的兩邊開始貼；不要用吹風機，讓紙自然風乾。所以比較省時的作法是做畫的前晚先準備好。這個過程聽起來或許費力，但是卻可以省不少錢。因為薄的紙在價格上相對比較便宜。

歐洲七葉樹的樹葉和種子特寫。

你無須只為了畫一張樹木素描而買回一堆筆。一枝品質好的2B鉛筆足以給你寬廣的表現力，因為筆芯夠軟、不傷紙面，但又不致於因筆芯太柔軟而弄髒畫面。

紙廠生產的紙有單張及水彩本兩種形式，水彩本有許多尺寸。多數的水彩本有10到12張140磅的紙，正好不需要做鋪平的步驟。如果使用「溼中溼」這個使用大量水份的技法，就要考慮是否將紙張撕開。Cartridge紙表面光滑，主要被運用在素描，但品質好的Cartridge紙在顏料水份不多時，也可使用。

畫樹技法

　　且不論所畫主題為何，水彩畫家使用的基本技法和訣竅大致相同，但是成功地畫出蔟葉則需要肯定和準確的筆觸。充份了解不同質感的技法，對於需要處理大面積的樹葉和樹幹時是極有幫助的；而且就表現力來說，這些技法可以使畫面更生動有趣。

上色　　**平塗**

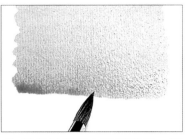 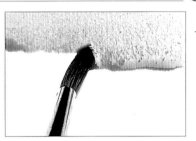

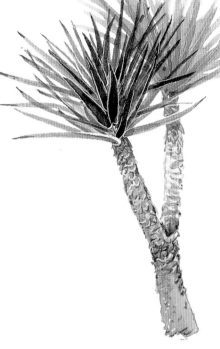

1 如果計劃塗大面積顏色，確定先調好足夠的顏色－有備無患。用圓筆或平筆沾滿顏料，將畫板稍微立起來，在紙上一段接一段地上色。

2 繼續畫到紙底。如果有積水形成，可用一枝乾淨微濕的筆以筆尖吸掉水漬。

上色　　**漸層**

1 在風景寫生時，以漸層技法畫天空或背景，比平塗技法更普遍。先塗上飽和、鮮豔的顏色，然後筆沾清水、再沾顏色，畫接下來的每一筆，這樣顏色就會逐漸以固定的比例稀釋。

2 漸層上色時，底部的顏色受以上因素影響，所以在必要時你可以從上增加濃度。若要上淡下濃的漸層，將畫板底部朝上即可。

上色　　**乾紙混色**

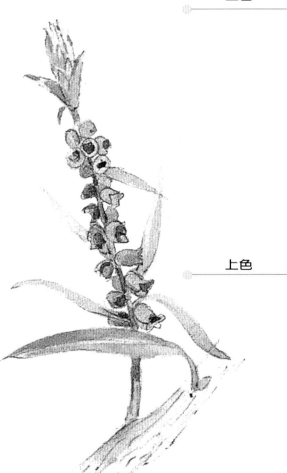

1 在這一類的技法中，要同時使用兩個以上的顏色，讓它們融合在一起。這個示範中，鮮藍與透明黃相溶而在中間形成綠色。

2 將畫板傾斜到你要的角度，顏色會隨著傾斜角度流動。例如：將畫面上仰，顏色便會累積在底部。

上色　　　溼紙混色

 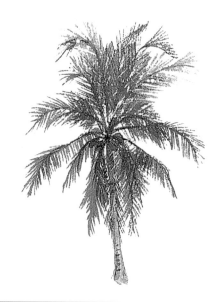

1 先將紙打溼，可使顏色快速溶合。此法可做出柔和效果，但是較不易控制。

2 在紙完全乾透前，可加入更多的顏色，但是新顏色水份要少於底色，否則易形水漬。

筆法　　　圓筆

 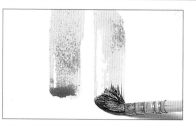 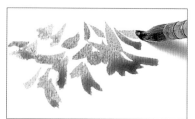

1 線筆可以畫出優美流暢的線條，運筆時保持與畫面垂直。

2 10號圓筆可以用來做不同的收尾工作。這個示範使用側鋒、以幾乎平行畫面的角度拖出寬筆觸。

3 短筆觸可以表現葉子。

筆法　　　一筆多色

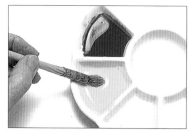 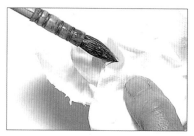 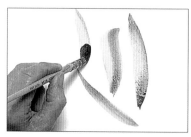

1 這個方法畫蔟葉非常好用。先準備等量的藍色和黃色，然後筆沾黃色顏料。

2 沾藍色顏料前將筆放平用面紙將筆尖顏料吸乾。

3 筆桿傾斜從畫筆尖往下壓，順勢拉開畫筆，就會產生對比的雙色效果。

溼中溼　　　柔和混色

1 水彩多以溼中溼渲染開始，這裡以樹綠畫一片葉子的形狀。

2 在紙張水光褪祛之前，在葉中加入淺黃色，綠色顏料就會被排到外緣，產生柔和的混色效果。

溼中溼　　　　灑點

 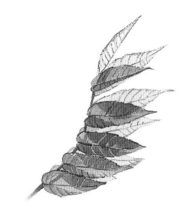

1 如將水或飽含水份的顏料滴到深色顏色中，水斑，亦即所知的破色效果就會產生。這樣的效果在畫葉叢亮面時，是很好用的。上深色淡彩，待幾近乾時。

2 輕敲另一枝畫筆灑色。深的顏色會被排開、留下亮面，乾時就會形成硬邊。

溼中溼　　　　銳俐、明確的外形

 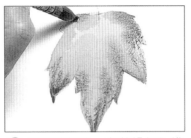 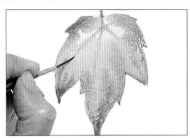

1 只要小心處理溼的畫紙，一樣可以在溼中溼技法中做出銳利的邊緣線。先畫輪廓線，將清水塗在輪廓線範圍內。加進黃赭色，顏色只會出現在有水的輪廓線內，不會擴散到其他部份。

2 待紙稍乾後，在葉緣加入岱赭，接著在葉尖加入暗紅。

3 待乾後，用線筆沾岱赭勾出葉脈。

乾中溼　　　　硬邊

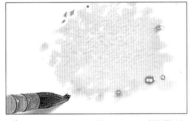 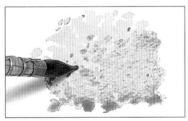 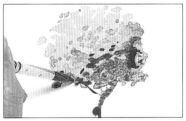

1 乾中溼技法常用於一幅畫的前景，或焦點需要銳利邊緣的位置。上黃色底色，待乾。

2 上第二層顏色，並做小筆觸在樹葉底部留下色漬。乾的時候，色漬會形成硬邊。

3 現在加第三層顏色，再做小筆觸並保留第二層的顏色。

乾中溼　　　　透明重疊

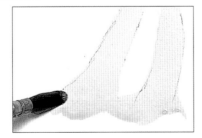 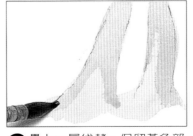 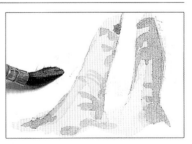

1 重疊法是一種可以製造許多色彩層次的技法。你可以完全履蓋改變原有顏色，也可以選擇性的重疊，留下第一層的部分顏色。以黃色打底待乾。

2 疊上一層岱赭，保留黃色部份。小心避免將第一層顏色洗掉。

3 在岱赭中加入溫莎藍紫，疊出陰影形狀。等乾後，在背景染一層極淡的溫莎藍紫。

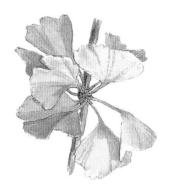

溼中乾

1 水彩上色和筆觸在乾時形成硬邊。有時為了做出對比效果，需要柔和硬邊。將葉子塗滿樹綠。

2 趁溼，用面紙輕輕吸掉左邊葉緣一些顏色。

溼中乾　　用海棉柔化

1 沾淺綠色畫草叢，做出尖銳筆觸。待第一層顏色乾後，用較深綠色畫出前景草叢。

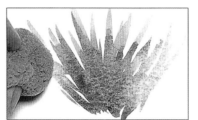

2 為了營造後退感，用溼海棉柔和最遠處的草叢。這個方法比用面紙洗掉乾後的顏料更有效。

肌理技法　　乾/擦法

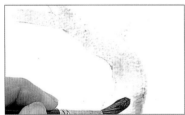

1 這是非常普遍的水彩技法變化也很多。在樹幹上一層底色待乾。

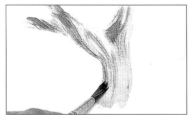

2 調較深的灰棕色，筆尖沾顏料，將它稍微擠乾，把筆毛叉開。拖過紙面畫出一連串的短直線。你也可以用平筆輕輕地拖過紙面，或是用乾筆做出更微妙的變化。

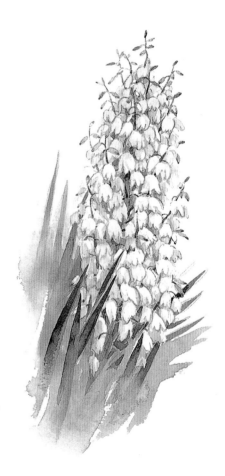

肌理技法　　灑點

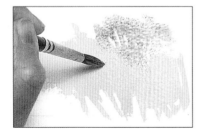

1 這個技法很好用，常用來表現質感或細節，例如花或樹。它可以增加畫面特定位置的趣味，又不至太瑣碎。先將兩色相混待乾。

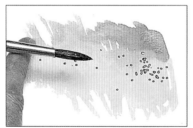

2 調一個彩度很高的紅色，畫筆沾滿，輕敲手指或另一枝筆桿、將顏料灑在紙上。撒在較溼的顏料上會產較柔和的效果。

肌理技法　　色斑

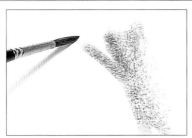 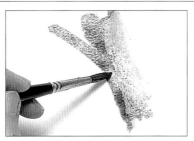

1 有些顏料會生成沈澱物，它們常沈澱或因不溶於水而產生顆粒。先打上會形成沈澱現象之一的紺青。

2 在乾之前，加入焦赭溶和，注意陰影面的顏色。

3 微妙微肖的斑點效果用於表現樹幹或茂盛葉子都很理想。多數以土色命名的顏料都會沈澱，天藍和法國紺青也會。

肌理技法　　海棉

 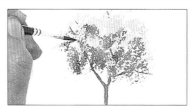

1 天然海棉畫蔟葉比畫筆更有效率。上一點黃綠色然後待乾。

2 用海棉輕輕作出第二層調子，避免覆蓋底色。

3 柔和、蓬鬆的效果通常需要在後續步驟中加入乾淨俐落的筆觸，所以用圓筆筆尖加細節。

肌理技法　　上蠟

1 這個技法常用於樹皮的質感，或者純粹增加畫面特定位置的趣味。

2 畫出輪廓線，用蠟燭或蠟筆輕塗。2當顏色塗上時，有蠟的地方顏色會被排開。蠟愈厚，排水效果就愈明顯。

肌理技法　　產生毛邊　　　點畫法

從不同的方向，將筆拖過紙面，是表現灌木葉緣小葉子很理想的方式。

要表現灌木叢小而精緻的葉片，將筆沾滿顏料以筆尖做一連串不重疊的筆觸。為做出漸層調子，繼續畫，直到筆的顏色用完，再沾顏料。

1 欲以水彩表現亮面或淺色形狀，最經典的方法是畫亮面或淺色形狀外圍。決定高光位置後，打上輪廓，上第一層顏色。

2 以溼中溼繼續染出葉子的顏色。背景顏色愈深，白色區域就會愈明顯。

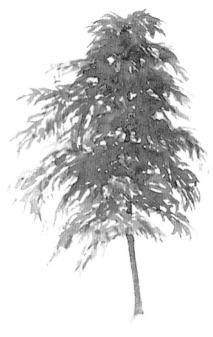

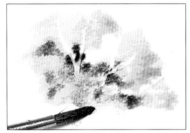

1 遮住白色或淡色區域，可以讓你自由的作畫，不用擔心淺色地方會被顏色蓋掉。用完遮蓋液後，立刻清洗畫筆，否則筆毛會粘在一起。建議使用一枝便宜的筆，專門用來沾取遮蓋液。

2 將整個區域上色，待乾，然後清除遮蓋液，留白區域在進入最後步驟時，可以隨心所欲地染色。

1 這個刮到已乾顏色的方法又叫濕刮法，用在小的線條形反光如樹枝，或葉子及草的高光。整個區域上色然後待乾。

2 以刀尖將顏料刮到白色紙底，你也可以用刀邊刮掉大面積的顏色，刮色工作應留待最後再做，因為此法會傷害紙面，刮除處無法再加上顏色。

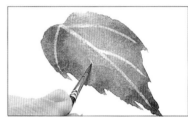

1 這是另一個表現小反光或救回變暗的亮面，混合藍紫及暗紅畫葉子，待乾。用溼筆筆尖，洗出葉脈。

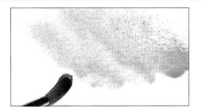

1 為表現柔和效果及大面積亮面時，面紙或海棉都可以用來吸亮溼的顏料。這個方法通常用於畫天空或受光的茂密葉子。

2 染上一層顏色，然後立刻用面紙將顏料吸一些起來。

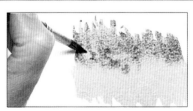

1 為達到這種質感上一層中間調黃色並在上面染進一條較深的綠色帶，趁顏料還潮溼用筆毛邊緣或餐刀將黃色拖到綠色中。

使用竹籤　葉脈

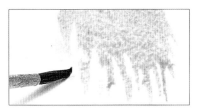

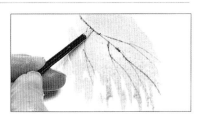

1 以尖的筆捍用力畫在溼顏料中，因紙面產生凹痕，所以顏料會流到凹痕中，形成深色的水線。表現葉脈和樹枝是很好用的方法。

2 染上一層鮮綠與暗紅，趁溼，用筆桿尖畫線。這個效果與鉛筆很像，但是較不明顯。

負像畫法　分出亮面

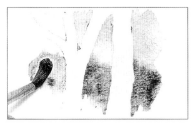

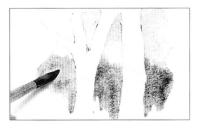

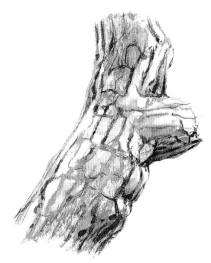

1 畫物體外圍的位置就是所知的負像畫法，是一個確認正像的重要方法，如樹幹、枝和葉。畫輪廓線，接著塗上黃赭色。

2 繼續畫樹幹以外的背景，直到樹幹清晰可見。

使用不透明顏料　確定亮面

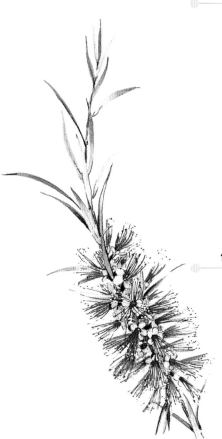

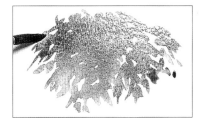

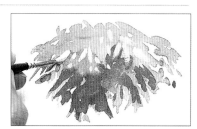

1 白色不透明顏料，不透明水彩的一種，用在表現高光，可以單獨使用、也可以加入水彩顏料（白色壓克力顏料的代用品）。
這個範例中，加了水彩顏料的不透明顏料畫小樹枝。調濃度高的藍紫、暗紅與生赭畫樹。

2 在白色不透明顏料中加入一點上述顏色，在樹葉上端加入淺色的樹葉。

使用不透明顏料　高光

1 不透明顏料在強調一幅畫中的特定位置是非常好用的，就像這棵紅楓樹一樣，少許的楓葉即由不透明水彩點出，沾岱赭及紫藍以筆觸快速畫出，保留邊緣飛白的效果。

2 不透明白色顏料中加一點岱赭勾出細枝，在紙面上壓筆，然後提筆做出漸細的筆觸。

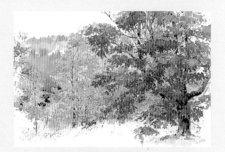

20 糖槭
Acer saccharum
(Sugar Maple)

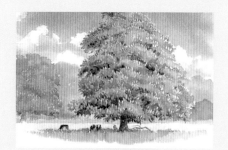

24 歐洲七葉樹
Aesculus hippocastanum
(Horse Chestnut)

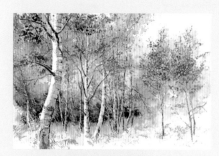

28 歐洲白樺
Betula pendula
(Silver Birch)

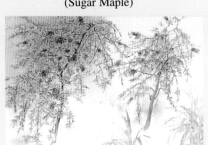

32 瓶刷子樹
Callistemon subulatus
(Dwarf Bottlebrush)

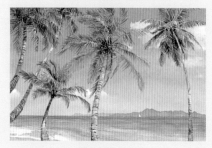

36 椰子樹
Cocus nucifera
(Coconut Palm)

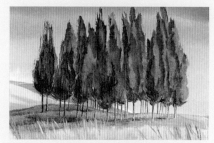

40 義大利柏木
Cupressus sempervirens
(Italian Cypress)

樹 的 字

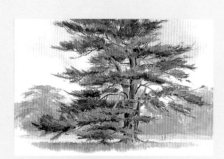

44 黎巴嫩雪松
Cedrus libani
(Cedar of Lebanon)

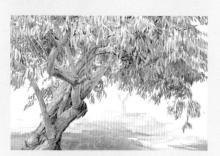

48 自旋桉
Eucalyptus perriniana
(Spinning Gum)

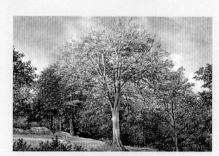

52 歐洲山毛櫸
Fagus sylvatica
(Common Beech)

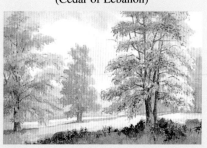

56 銀杏
Gingko biloba
(Maidenhair Tree)

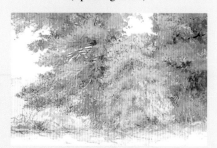

60 枸骨葉冬青
Ilex aquifolium
(Common Holly)

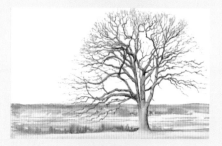

64 黑胡桃
Juglans nigra
(Black Walnut)

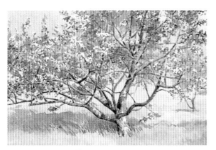

68 栽培種蘋果
Malus domestica
(Apple)

72 夾竹桃
Nerium oleander
(Oleander)

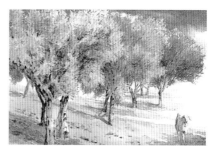

76 洋橄欖樹
Olea europaea
(Olive)

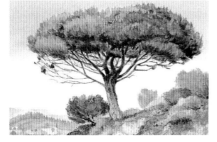

80 岩松
Pinus pinea
(Umbrella Pine)

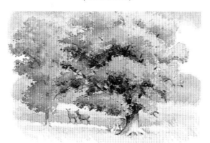

84 英國櫟
Quercus robur
(Common Oak)

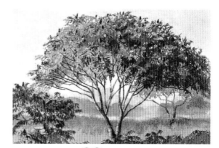

88 鹿角漆樹
Rhus typhina
(Staghorn Sumac)

樹 的 字 典

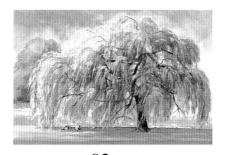

92 金垂柳
Salix chrysocoma
(Golden Weeping Willow)

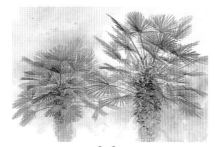

96 棕櫚
Trachycarpus fortunei
(Windmill Palm)

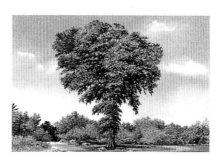

100 美洲榆
Ulmus americana
(American Elm)

104 雪球
Viburnum opulus
(Guelder Rose)

108 西班牙絲蘭
Yucca aloifolia
(Spanish Bayonet)

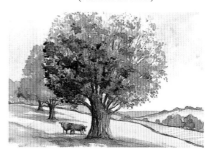

112 榆葉櫸
Zelkova carpinifolia
(Caucasian Zelkova)

Acer saccharum 糖 槭

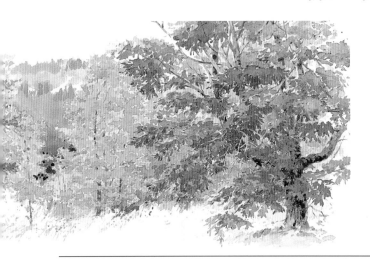

槭這個字源自拉丁文「尖銳」的意思，代表木頭的硬度，羅馬人用來做矛柄。槭木在所有闊葉木中，最優美多變，是景觀樹之最。秋顏豐富多變，在美國西北各州，冷冽的秋夜和日照充足的白天，令其展現驚豔的黃、紅、橘和大紅色著名，由於糖份滯留在枯去的葉子引起。糖槭也有很重要的烹調用途，其樹液是生產槭糖及槭糖漿的主要來源。

完成步驟

1 從最大的樹的紅色葉叢開始，區分基本色塊，底稿盡量簡單。標出主要樹枝及樹幹，稍微勾出兩棵較小的樹的輪廓線。紅色與背景針葉樹的深綠色形成對比而表現空間感，並打破橘色和紅色色塊。

2 用啶金畫調子最淺的黃色部份。用大號圓筆保持筆觸明快和膨鬆，記得在葉叢間保留一些空白表現碎邊的感覺。從左邊形狀破碎的樹開始，帶一點顏色到背景中，然後開始畫主樹背後大面積的樹葉，再輕輕塗一些顏色到樹叢中，待乾後，再加入下一個顏色。

3 現在用水份很多的暗紅色開始畫最大的樹的葉子。沾滿顏料，以筆尖畫葉子形狀。然後混合更深的溫莎紅，用短而銳利的斜筆表現尖銳的葉子，然後點描（見筆法篇）外緣。混合啶金及溫莎紅畫兩棵小樹，筆觸要小一點，因為它們在畫面遠處。輕輕帶一些上述顏色到主樹的黃色背景中。待乾。

4 綠色和紅色是互補色（見色彩篇），所以紅色和橘色的槭樹會在暗綠色針葉樹襯托下，更為鮮豔奪目。調極稀薄的樹綠與靛青，畫兩株小樹背後，同時保留部份第一層的黃色。在葉叢間染一點相同的樹綠，然後趁溼用較深的綠色，以垂直的筆觸畫針

特別詳述：強烈色彩與微妙變化

1 畫大樹枝及並標示小分枝及葉子範圍。用12號圓筆以水分很多但不要太稀薄的啶金蓬鬆地畫大樹枝外圍葉叢。待乾。

2 以暗紅色畫葉叢頂。趁溼，用斜的筆觸，加染調子稍深的溫莎紅。待乾，然後混合啶金及溫莎紅畫黃色背景。

3 待橘色乾後，保留部份黃及橘色，然後混合樹綠及靛青畫紅葉外圍。乾後，再混合焦赭及靛青，暗示主要樹枝，建立葉子結構。

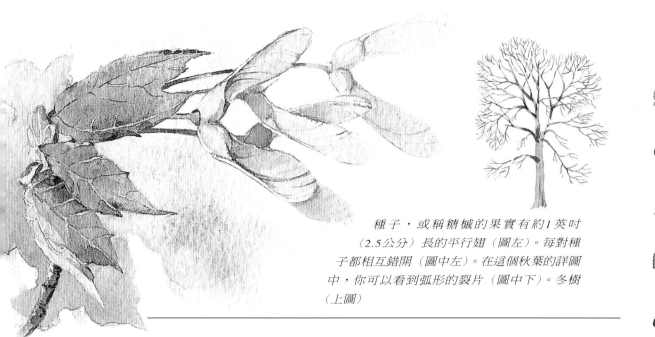

種子，或稱糖楓的果實有約1英吋
（2.5公分）長的平行翅（圖左）。每對種
子都相互錯開（圖中左）。在這個秋葉的詳圖
中，你可以看到弧形的裂片（圖中下）。多樹
（上圖）

啶金

暗紅

溫莎紅

樹綠

靛青

焦赭

棕茜黃

葉林。筆尖沾稀薄的混合綠，畫
主要楓樹的負像（見負像畫法篇）
然後用混合焦赭與靛青的中間
調，勾出所有樹枝及樹幹，再用
細小的碎筆畫小樹。

5 混合棕茜黃及溫莎紅繼續增
加主題葉子的調子。不要怕
畫的太深，因為這樣樹形及結構
才會清楚，但是要注意筆觸的形
狀及方向，主要在營造小葉叢生
的感覺。密密麻麻的嫩枝及分枝
也是非常重要的。混合焦赭及靛

青以小筆尖端，畫最小的嫩
枝；再用稍大的筆混合較深的
相同顏色，加強樹幹肌里及
主要分枝。

6 用小號的筆沾很乾的白色
不透明顏料調焦赭及靛
青，暗示一些從主幹延伸出來的
淺調細枝。這些看似枝微末節，
卻是增加立體感的重要關鍵。

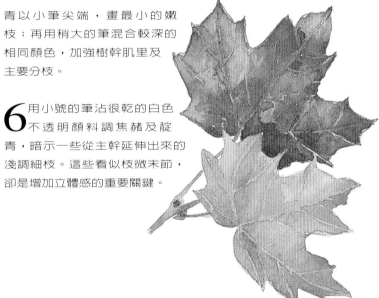

4 葉叢中有數不清的調子及顏色
變化。混合棕茜黃及溫莎紅加葉
叢下面最深的調子，然後視需要
添加溫莎紅的強調。

Acer saccharum

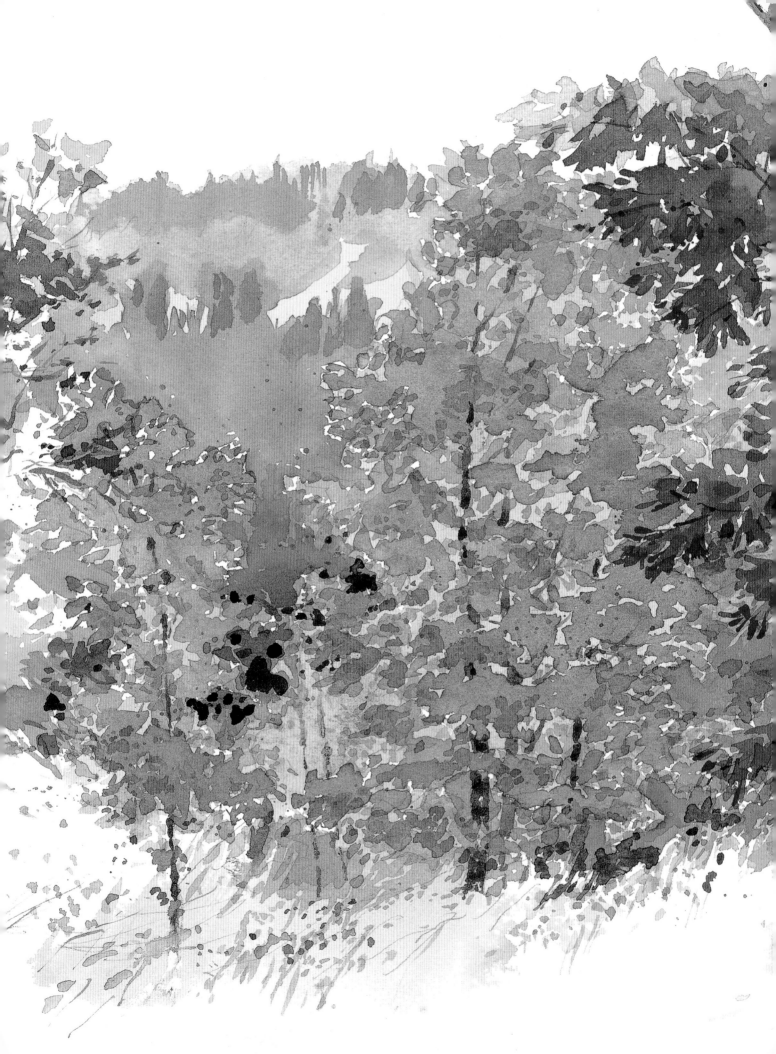

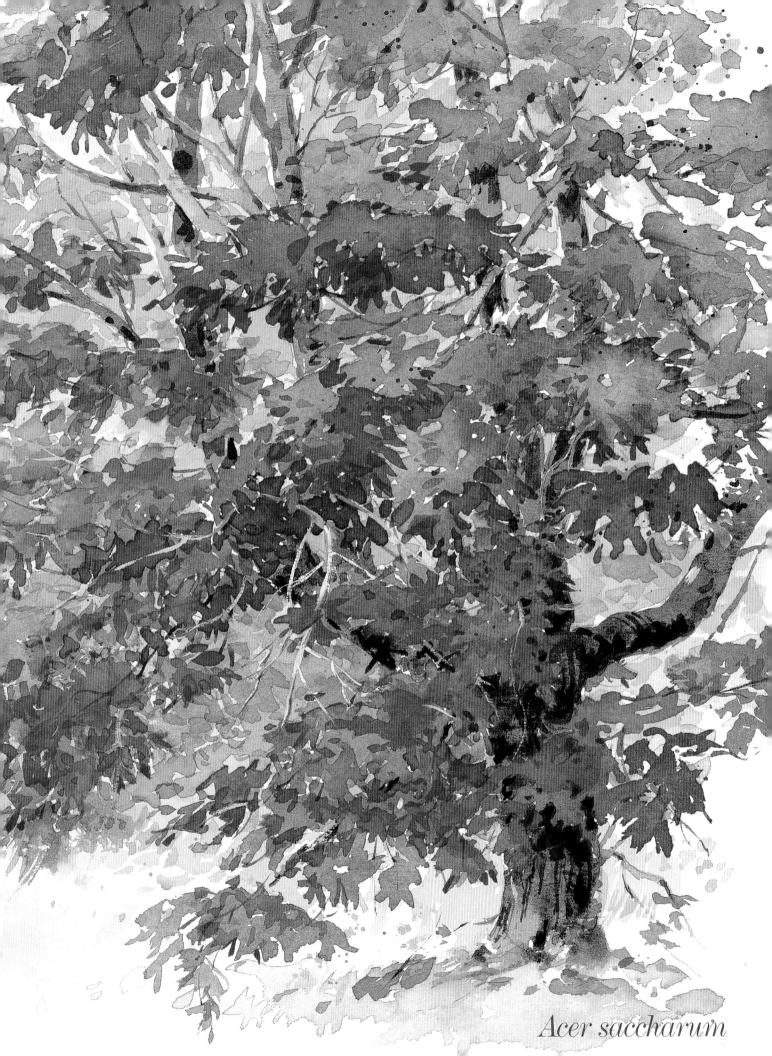

Acer saccharum

Aesculus hippocastanum 歐洲七葉樹

16世紀時這個壯觀的大樹由北希臘及土耳其帶到西方。整個夏季成樹波濤起伏的樹形令人印象深刻，但是春季才得以真正領略它的壯麗，屆時雪白或時而粉紅色的美妙燭臺形花朵會在弧形枝葉間盛開。它的葉子也一樣引人入勝；大而具黏性的棕色花芽開成巨大指狀，暗綠色葉子，入秋轉成金黃色。果實此時正值從淡綠色針狀果殼而成熟為深棕色圓球內包一個或兩個油亮核桃色種子。

完成步驟

1 勾出基本形狀，再遮蓋錐形花序。注意花朵與葉叢的關係，同時了解花序愈往底部較大，反之，愈往頂部，花朵愈小、愈密集，然後從側面後退。遮蓋下方草叢，先將天空的位置以清水打濕，做出鈷藍色漸層，用面紙沾出雲朵(見提亮篇)。趁紙還濕，混合藍紫、岱赭及法國紺青畫雲陰影。天空未乾時，以黃赭和金綠相混染部份前景，地面退往樹的位置、加入鈷藍色。畫這些樹很簡單，以溼中溼枝法進行，方法如下：將樹的區域打濕，稍乾，滴進黃赭、胡克綠、透明黃及法國紺青。將畫板打斜、讓顏料流動，保持傾斜使顏色相溶、乾燥。

2 現在開始畫樹，從調子最淺的地方開始，盡量簡潔。注意葉叢，分析右上方光源對它的影響。混合胡克綠及金綠，加一點黃赭調和，由右至中上色，畫左邊時加重濃度。在樹完全乾透之前，點描(見筆法篇)樹緣加入中間調的胡克綠及焦赭混合。稍乾之後，較暗調畫弧形葉叢上方，保留部份先前底色用作頂光，然後留意左邊陰影部

特別詳述：形成葉叢

1 畫每個簇葉的頂端，注意光線方向，遮蓋花朵。染水份很多的中間調胡克綠、金綠及一點點黃赭並以簡單筆觸做葉子。

2 紙上水光不見時，加入稍深的胡克綠及一點焦赭畫每個簇葉的底部，讓顏色有點相溶。

3 顏色稍乾後，混合相同顏色，但濃度、調子加深，疊出第三個調子。全乾時再將遮蓋液清除。

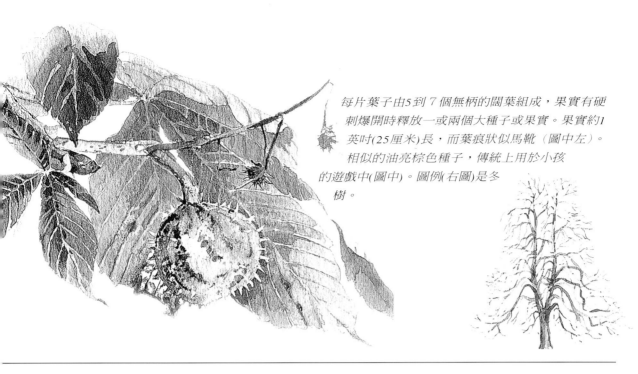

每片葉子由5到7個無柄的闊葉組成，果實有硬刺爆開時釋放一或兩個大種子或果實。果實約1英吋(25厘米)長，而葉痕狀似馬靴（圖中左）。相似的油亮棕色種子，傳統上用於小孩的遊戲中(圖中)。圖例(右圖)是多樹。

鈷藍

透明黃

黃赭

金綠

生赭

岱赭

法國紺青

胡克綠

焦赭

藍紫

份，待乾。

3 清除花序的遮蓋液。在右邊受光處，有大量留白但底部稍暗，所以輕塗一點生赭，做出形狀。用中間調的葉子顏色畫最深陰影中及最左邊的花叢，乾時，疊上中間調焦赭，並在各處保留部份綠色調，在頂端則用更淺的綠色。

4 畫左邊遠方歐洲七葉樹，保持冷色調，減少細節描寫及硬邊。用相同綠色畫主題樹，但用鈷藍及多一點的水份，採用大面積染色、讓它彼此流動。混合焦赭及葉叢顏色添加樹幹。

5 現在完成主樹，避免多餘細節。以濃胡克綠及焦赭點畫最深的葉子，再用葉子綠色調焦赭畫樹幹，加強樹冠調子。

6 最後，以白色不透明顏料加胡克綠及焦赭點出左邊遠處樹上的小花然後以不同調子的焦赭調法國紺青畫牛隻。加樹影，以葉叢綠色加深前景草地。乾時，擦掉草叢上遮蓋液，染透明黃及一點岱赭表現小黃花。

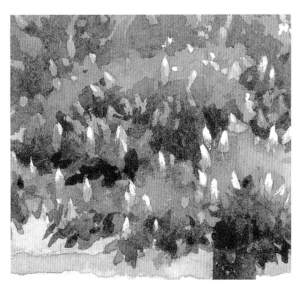

4 用一枝筆毛整齊的筆，混合葉子顏色及焦赭染花，中間調顏色染陰影中的花。為免變形，注意樹左邊最深的陰影。

Aesculus hippocastanum

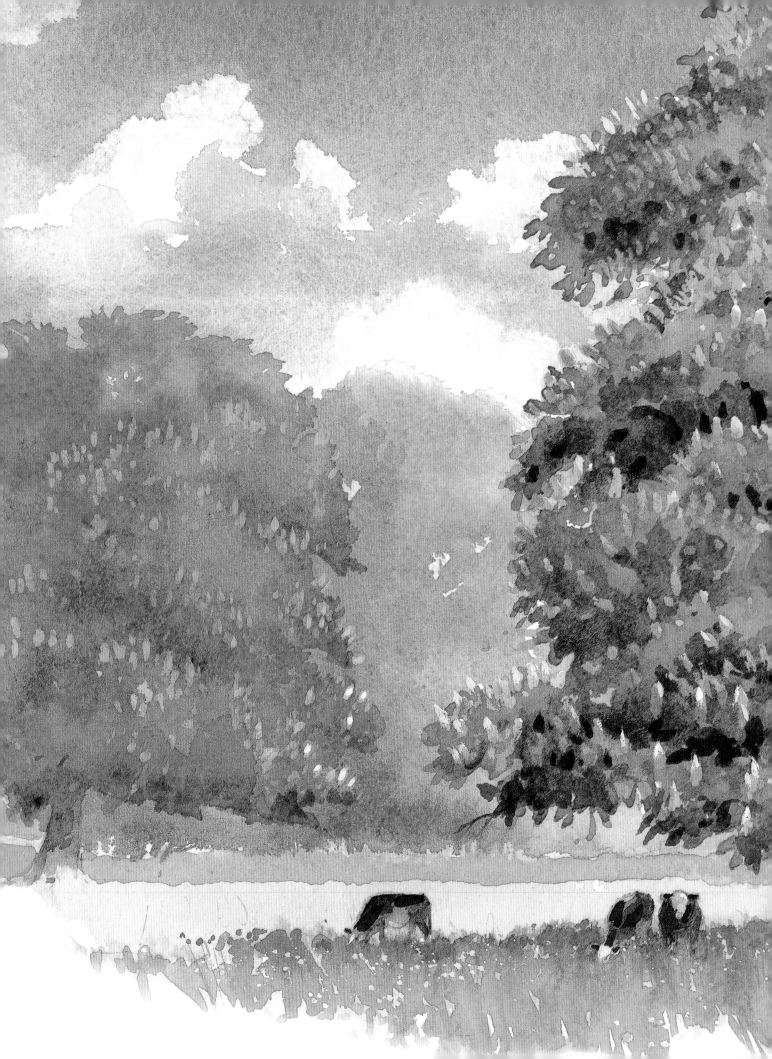

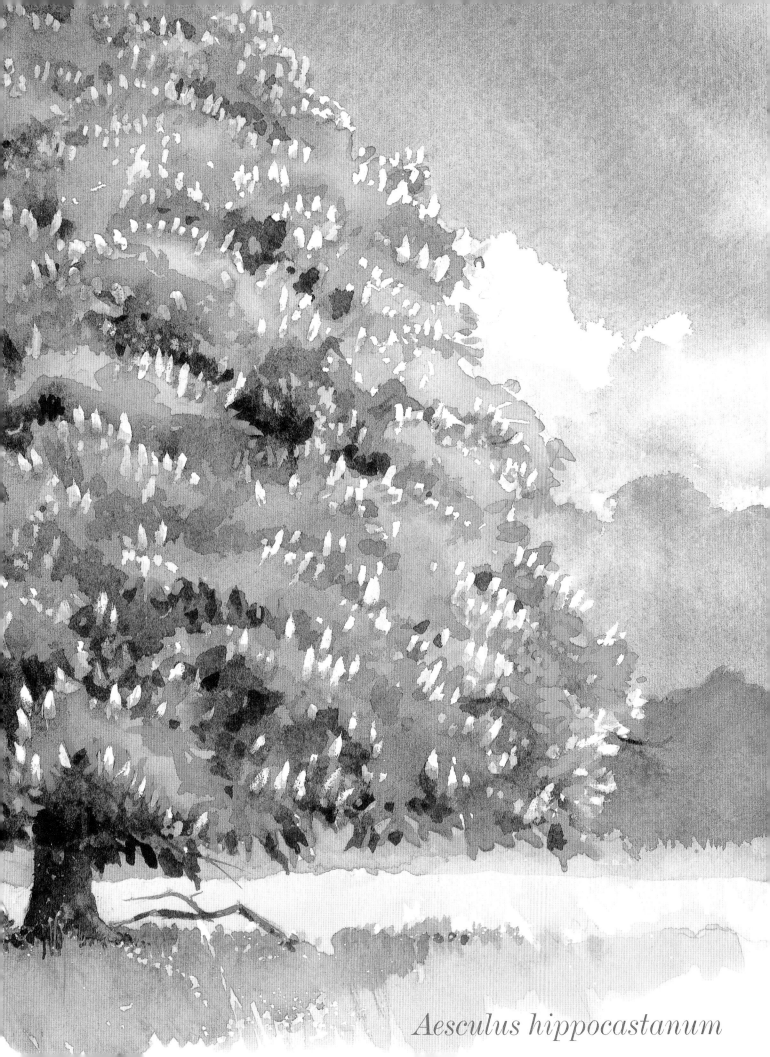

Aesculus hippocastanum

Betula pendula 歐洲白樺

歐洲白樺，是一種優美、枝稀的樹，佔地廣闊，通常長於樹林或森林邊緣。樹幹有銀白色樹皮，具深色的橫向細樹紋，一些老樹在樹幹底部長出鑽石形狀樹脊。就是這些與眾不同的圖像，使歐洲白樺成為一個引人入勝的主題，它們在不同季節卻有著相同的吸引力。入冬時，樹幹及其枝看起來特別突出；在春季長長的柔荑花序可見於光滑的樹枝；早夏時傘狀淺綠色葉子發芽；秋季時分，其純淨、金黃色的葉子使其他樹種難以望其項背。不同於較大的樹，如歐洲七葉樹或橡樹，優雅的歐洲白樺通常被視做一個整體而非個體，所以要留意由負像及正像交錯形成的抽象圖案。

完成步驟

1 當群聚時，樹在葉叢中隱約可見，所以需在起稿時分析主題結構。上色前，遮住較小樹幹及枝前有樹葉的主要分枝。用一枝大圓筆沾滿岱赭及金綠混合成的淺黃綠，塗滿整個葉叢。點描（見筆法篇）右上樹緣，往下帶顏色到有蕨類植物的前景中，趁濕，以樹綠、岱赭及金綠混合的稍深顏色灑點（見肌理技法）增加質感。讓顏色略有相溶，待乾。

2 接著畫位草地及蕨類植物上方的細條狀深色林地。打溼部份區域，接著加入鮮綠及焦赭。當上述顏色漸乾時，在相同深色位置加入上述較濃顏色，讓它有點相溶。以小筆或線筆（見筆法篇）混合相同顏色，約略畫出前景少數蕨類植物，然後點畫右邊三顆小樹的枝葉。待乾。

3 清除所有遮蓋液，接著畫最大的樹幹。混合稀薄的生赭、焦赭及一點靛青以弧線畫右邊陰影中最明顯的樹紋。乾時，用水份很多的靛青及藍紫染右邊，在全乾前，混合深焦赭及靛青，在相同位置用小筆再加強樹紋。以類似方式處理其它樹幹，但是先以淡焦赭及岱赭將背景最遠處白樹壓暗，使它們後退。

4 開始畫暗面中的樹枝前，先用黃赭、樹綠及焦赭混合的中間調在背景中點畫一些顏色較深的葉子。然後以濃的鮮綠及焦赭混合畫主題樹中最深的葉子，

特別詳述：明暗對比

1 打完四棵樹幹及一些樹枝的底稿後，用遮蓋液蓋住三棵稍小的樹幹及其細小分枝及主幹左邊光線部份。除了主幹右邊陰影部份其它以稀釋的黃赭及金綠色染過。

2 小心分析背景中由中間及暗色調形成的對比及圖案。當你確定該加暗的位置時，加樹綠到先前的顏色中，然後趁濕再加入更濃的樹綠。待乾。

3 接著打濕並在樹幹後方添加一些中間調，混合不同比例的鮮綠及焦赭。乾時，清除所有的遮蓋液。以稀釋的生赭、岱赭及一點靛青混合描寫樹紋質感以表現主幹。

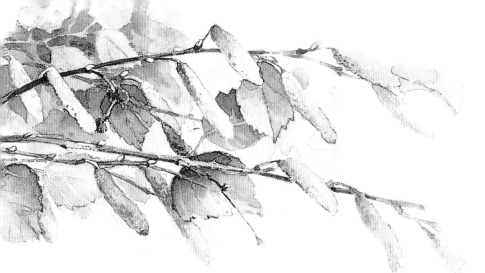

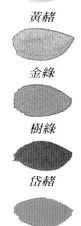

圓柱形雌花序，有下垂或直立，成熟為棕色。葉子成齒狀及鑽石形(上圖)。白色樹幹，有撕裂成紙狀的碎片，老樹具水平細玫理及大鑽石形樹瘤（圖中左）。而下垂的雄性花序自嫩枝頂端掉落（圖中下）。多樹(右圖)。

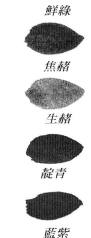

黃赭

金綠

樹綠

岱赭

鮮綠

焦赭

生赭

靛青

藍紫

讓樹在畫中向前進。再以不同中間調綠色畫先前在背景中遮蓋液遮住的小樹枝。

5 現在用很深的焦赭及靛青混合勾勒出近處樹枝及細枝，背景樹枝用較淡的相同顏色。小心留白的部分，尤其是前景中三棵樹，因為它們要被凸顯出來。

6 現在只需要一點修飾的工作就可以完成了。為強調前景中的三棵樹，取用一支銳利的刀

片，將不小心上了顏色的留白部份刮白（見刮白篇），例如弧線及樹幹兩邊下方的奇特的白色樹斑。

最後，以白色不透明顏料調金綠色在畫面中太悶或呆板的地方點出一些樹葉。

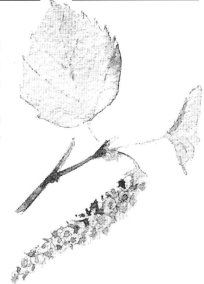

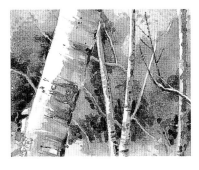

4 在顏色乾前，以濃的焦赭及靛青混合深淺不同的靛青在樹幹外圍置深色筆觸。調鮮綠及焦赭在背景中加些深綠色，以焦赭完成三棵小樹幹。

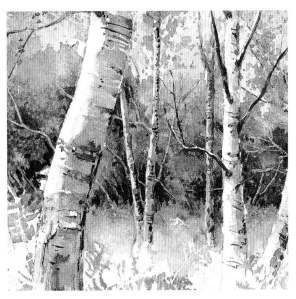

Betula pendula

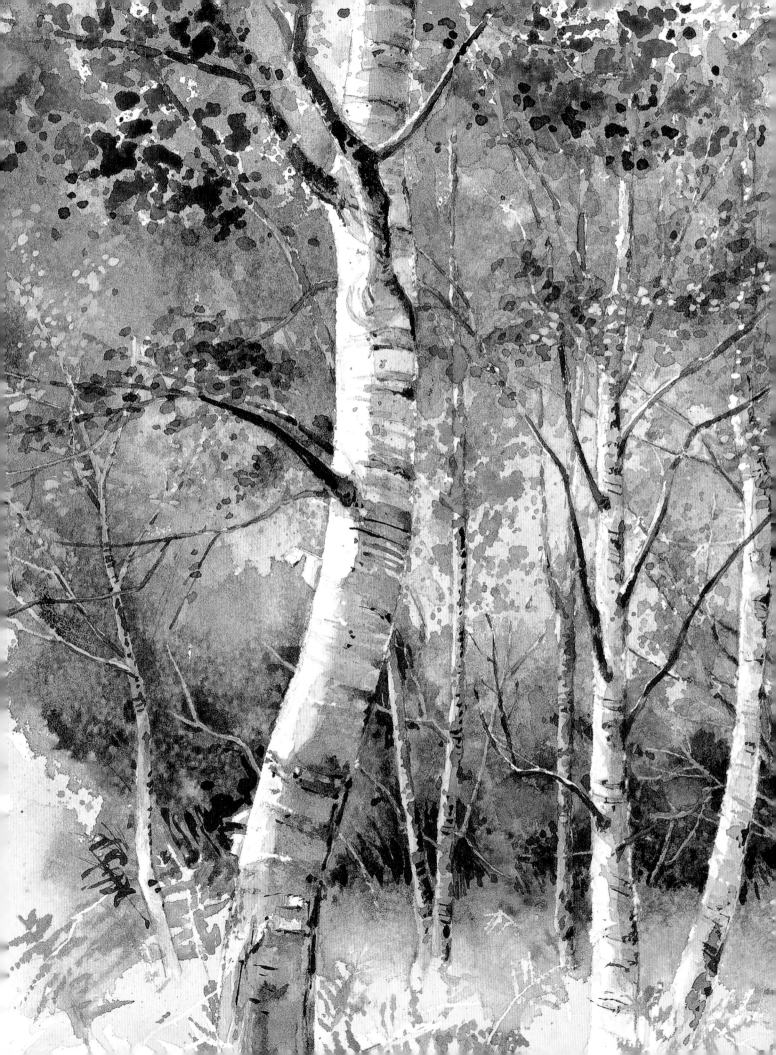

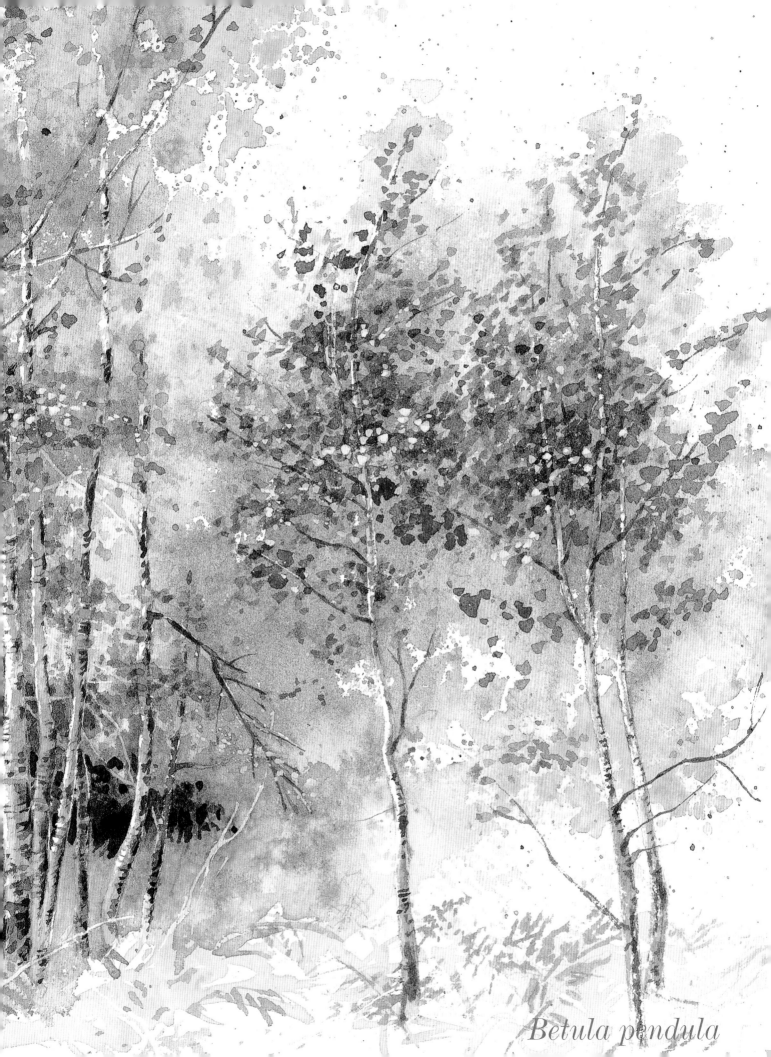

Betula pendula

Callistemon subulatus 瓶刷子樹

這是澳洲西南當地的樹，通常生長於濕地。它是一種小型長青樹有細長優美及極彎曲的葉莖包履在堅硬、窄而尖的深綠色葉子，幼時葉呈青銅色。帶著看似沈重的暗紅色花頭與纖細，尖銳的葉子相對照下，在夏季極具異國情調。近一點觀察就會發現：每個花束是由數個小花瓣及大量長雄蕊組成。這些以輻射狀圍繞著葉莖的花，賦予它特出的外型，因而命名為「瓶刷」。研究多變的質感及葉子圖案，如此才能強調出它獨具的特徵。

完成步驟

1 打兩主題樹底稿，並在前景近處勾勒一些尖葉做上色依據，為保持邊緣線銳俐、清晰用留白膠(見留白篇)遮蓋左邊主題樹的小分枝及葉子。接著準備塗一層漸層色（見漸層色篇）背景。以清水將整張紙打濕，從左上方開始，染濃鮮藍，往左處漸漸轉成透明黃色，加入更多的水染往構圖下方。趁濕，用面紙吸出兩主題樹主要花朵的形狀，然後立即在吸白部份加入啶紅，讓顏色微微溶進漸層色背景中。待乾。

2 從左邊開始畫最模糊的葉子。用一枝筆尖完整的筆，然後以透明黃、胡克綠及鮮藍做不同比例的冷暖混合(見混色篇)。以大而密集的筆觸畫樹頂葉叢，但其外圍要個別做出參差不齊的葉子。待乾，混合藍紫、胡克綠及一點啶紅畫主幹，而葉間筆觸要連結完整。以相同方式畫細枝，待乾後再開始用藍綠混合的中間調畫更多葉子及負像(見負像畫法)。

3 以相同方式，開始畫右邊小樹，但是避免以太強的調子對比。當你建立樹葉底色時，思考是否需要偏暖或偏冷的綠色系，以啶金、胡克綠、鮮藍三基本色，根據需要做不同調色組合(藍色愈多，顏色愈冷)。保持筆觸簡單，某些部份筆觸要密集。現在輪到左邊的樹，用短的，毛邊筆觸以啶紅加強花形，花朵位置再以藍紫加暗。不要將所有的花畫得一樣清楚！保留一些模糊不清，這樣才會有後退感。待全乾後，清除留白膠。

特別詳述：變化綠色及紅色

1 畫樹幹及樹枝底稿，勾出預先留亮的部份。打濕整個底稿部份，染深淺不同的鮮藍及透明黃讓顏色相混。這個底色會影響疊在上面的綠色。

2 趁濕，以面紙擦亮花朵部份，再加上啶紅。點畫遠處小花，待乾，以一筆一葉的方式畫葉叢。

3 繼續畫葉叢，變化顏色從中間調的藍綠到更黃綠的暗面。畫葉子後方小負像，其多數位左上方。以濃啶紅修飾細節。

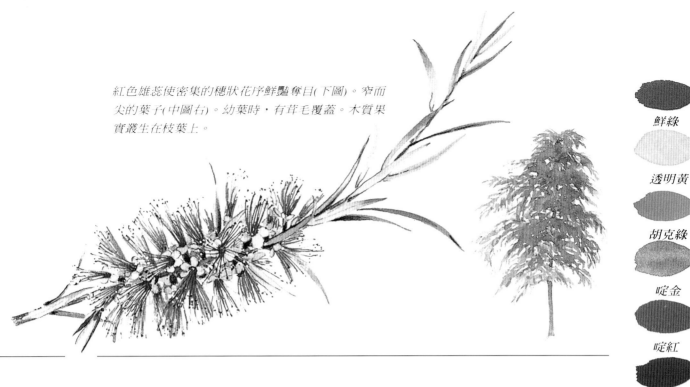

紅色雄蕊使密集的穗狀花序鮮豔奪目(下圖)。窄而尖的葉子(中圖右)。幼葉時，有茸毛覆蓋。木質果實叢生在枝葉上。

鮮綠

透明黃

胡克綠

啶金

啶紅

藍紫

靛青

4 以靛青在樹葉各處添加深色強調整理調子完成主題樹。然用小筆以淡淡的啶金染部份白色細樹枝，再以啶金及藍紫的混合加樹幹及小分枝的最深處。相同的顏色，點畫一連串的小點表現季節性的果實(剩下未畫的花朵部份)。

5 完成右邊的樹。混合靛青及胡克綠加強樹幹，添加啶金讓樹幹頂的顏色趨暖。做向後退的葉子，專注於中間的樹的外圍暗面及往前突出的樹枝。混合啶紅及透明黃，用比左邊的樹更偏橘色的顏色完成花朵，再點出負像樹葉中隱約可見的花。

6 最後，畫前景中最前面像刀似的葉子。不要過分強調這一部份，以水份很多的青藍及啶紅混合以溼中溼(見溼中溼篇)染色讓顏色柔和地顯現。

4 最後，添加暗色強調，以啶金染白色樹枝。畫樹幹的深色樹斑，與已乾藍紫及啶金顏色相混的花。

Callistemon subulatus

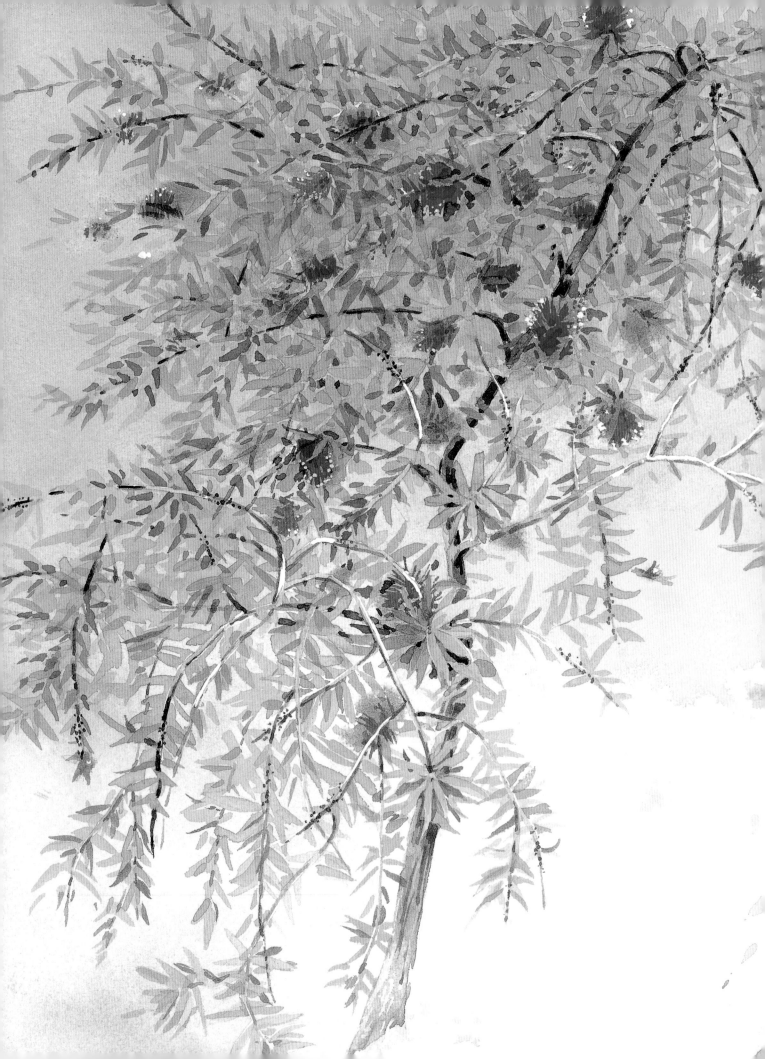

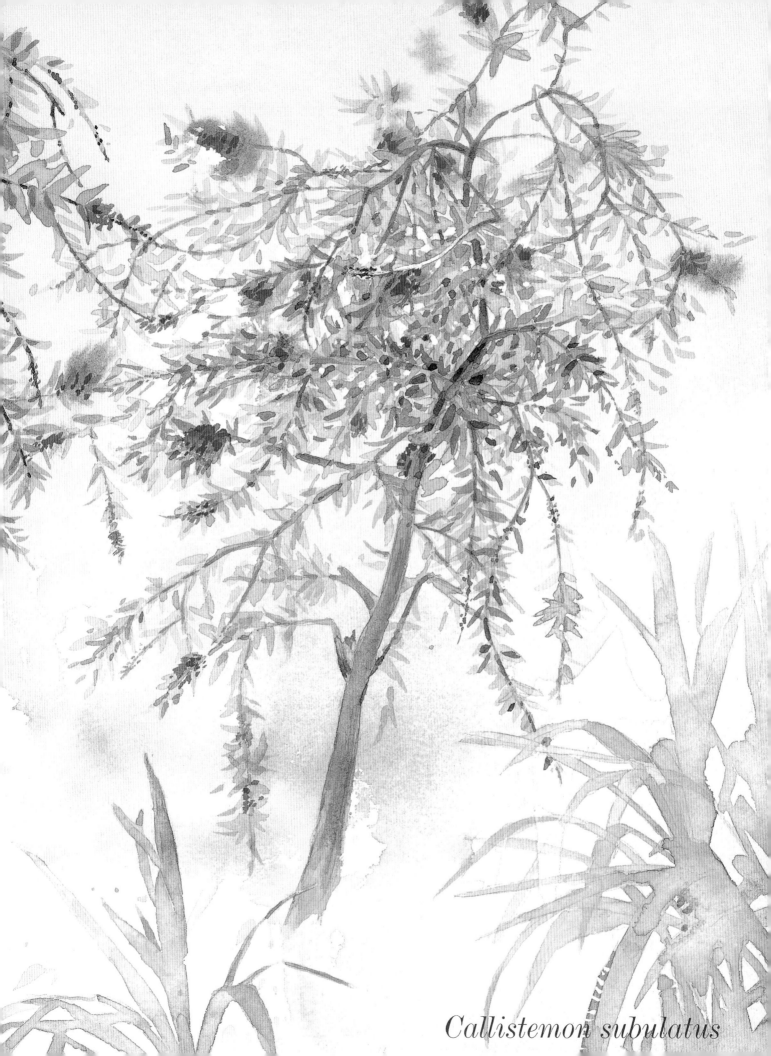

Callistemon subulatus

Cocos nucifera 椰子樹

椰子樹需要高溫及水份才能存活,因此只生長在沒有森林的區域。是一種不可思議的樹木,典型的海灘樹,樹幹斜斜地向著白浪拍打的眩目白沙灘。它不具真正的樹枝或年輪,不需增加樹圍就可以長高。所有的羽狀葉由位於樹冠中心,或稱棕櫚心的一個單一成長點的樹莖頂端長出,葉子以樹幹為中心,增加樹的高度。厚實的椰殼用於生產繩子,而果實是當地美食的食材。

這些棕櫚樹形成一個動人的畫題,雖然羽狀葉,於風中搖曳舞姿不時可見,卻需要肯定筆觸來表達。

完成步驟

1 打棕櫚樹幹鉛筆底稿,縮小樹頂寬度暗示樹高及外傾慣性形成的透視感。先畫天空,所以標示出棕櫚葉位置,然後遮蓋(見留白篇)任何暗色中的淺色部份。再遮蓋帆船及樹幹。以乾淨的筆打濕紙張,然後染離你最遠的船,用一支大排筆染一層漸層色(見漸層篇),用水份很多的鮮藍從水平線開始染,然後愈往上緣顏色愈濃。加入一點藍紫在頂端做出暖色中間調暗面。保持紙面微傾,然後立刻以乾面紙吸出膨鬆白雲,待乾。

2 用天空的顏色及一點那不勒斯黃,水平乾擦(見筆法篇)海面。還是用平筆,以淺那不勒斯黃畫沙質前景,讓它重疊,海洋線就會顯現出來。乾時,用天空的顏色,畫較深的水平線,然後等它乾。

3 接著畫羽狀葉,混合鮮藍、金綠、鮮藍、啶金、靛青及金綠畫最深的葉子。用一支筆尖良好的8號圓筆,以逐漸變小的筆觸,往外畫到複葉底。試用不同筆觸表現葉子的不同方向,連結內外的顏色。當這些綠色部份乾時,在陰影位置加入藍紫,特別是往棕櫚樹心。待乾之後再移除所有的遮蓋液。

特別詳述:一筆呵成

1 每個優美的複葉必須以同一個筆觸畫,以幾近垂直的方式握筆。用份量剛好的顏料。遮蓋受光的複葉及樹幹中,然後用逐漸稀釋的鮮藍畫天空。

2 下筆輕重不同可以描寫不同的葉形。從中間葉脈開始,將筆尖緊貼紙上,往下拖畫到邊緣,將筆漸漸提起來停筆。讓一些筆觸彼此重疊,然後反向畫一些複葉。

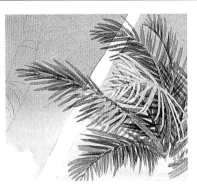

3 乾時,用藍紫畫較深的複葉,做出層次及深度感。當你作畫時,繼續調整下筆輕重。乾時,清除遮蓋液,然後不同比例的金綠及靛青混合染複葉。

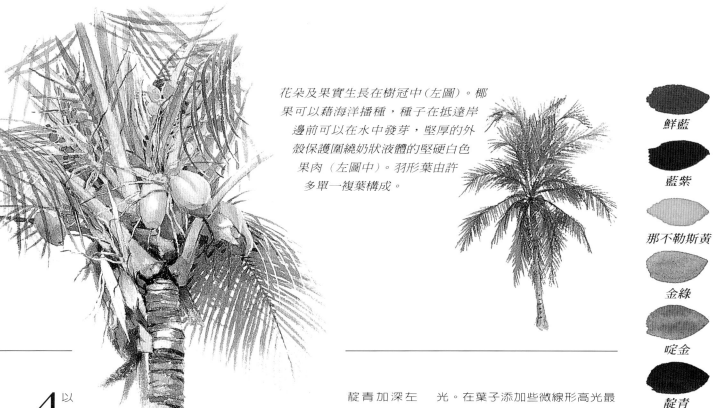

花朵及果實生長在樹冠中(左圖)。椰果可以藉海洋播種，種子在抵達岸邊前可以在水中發芽，堅厚的外殼保護圍繞奶狀液體的堅硬白色果肉（左圖中）。羽形葉由許多單一複葉構成。

鮮藍

藍紫

那不勒斯黃

金綠

啶金

靛青

4 以金綠及比例不同的啶金，金綠及靛青的混合染白色葉子(遮蓋液擦掉之後的)。注意光線來自觀者右後方，所以一般來說，前樹的葉子受光更多因此顏色更黃。以啶金暗示椰果。

5 現在輪到樹幹，紙上混合暖及寒色的啶金，藍紫或／及靛青加深左方的樹。當乾時，前述稍深的顏色，以淺弧線畫樹幹。小心依照樹幹的弧度，觀察透視感－弧線在愈接近樹頂時愈密。待乾。

6 混合藍紫及靛青加一些由樹幹頂部葉子形成的陰影，同樣的顏色做同位置的細節及樹皮質感。乾時，以白色不透明顏料混合那不勒斯黃點畫樹幹曲線高光。在葉子添加些微線形高光最後以淡藍紫及靛青混合畫沙灘影子及水平線上遠方小島。

4 混合啶金，藍紫及靛青畫樹幹。待乾混合較濃的相同顏色添加樹幹弧線樹紋，不斷地調整筆壓改變筆觸大小。

Cocos nucifera

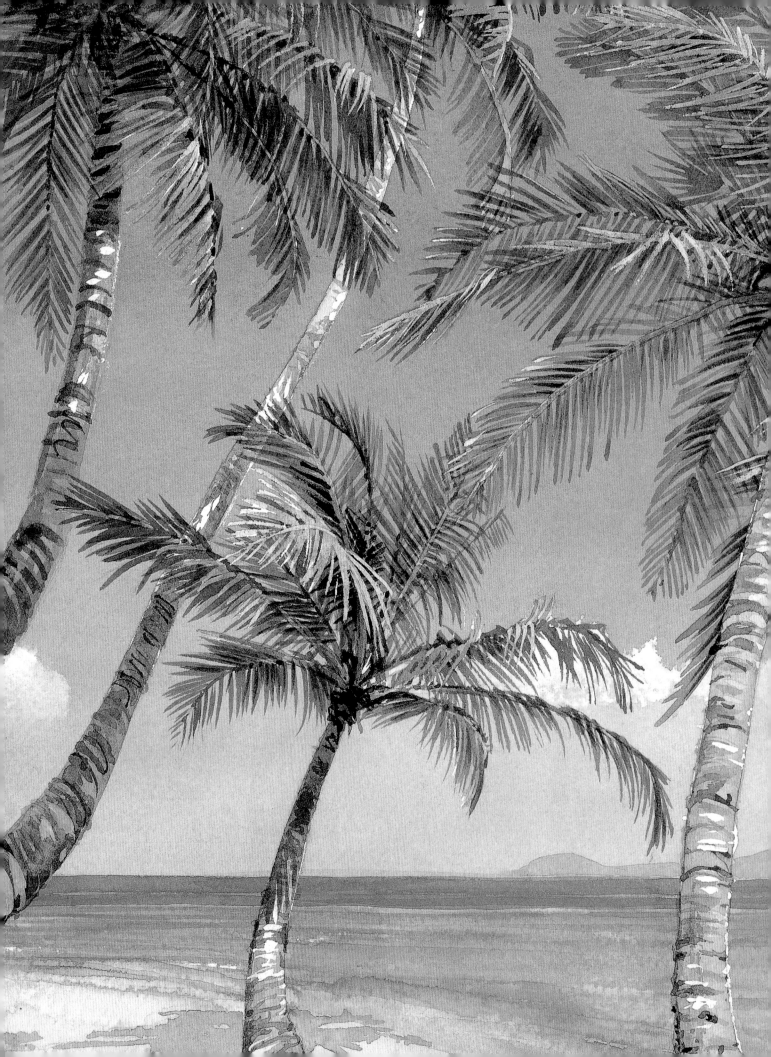

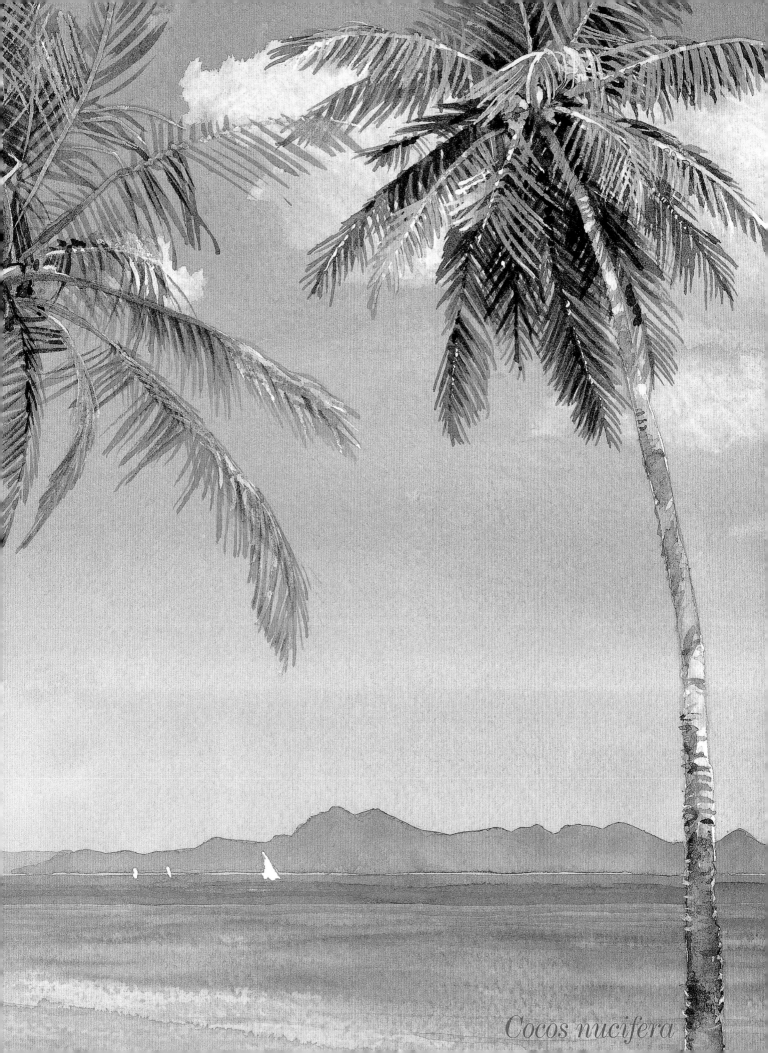

Cocos nucifera

Cupressus sempervirens 義大利柏木

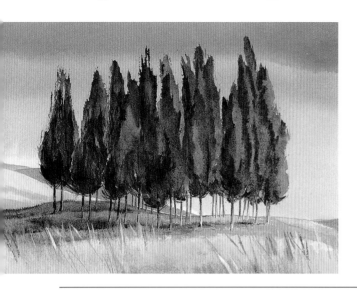

這些滑亮、深色，蠟蠋形的樹木，天然產地是在東地中海崎嶇多岩石的山中，熟見於義大利風景中，自達文西及米開朗基羅以來不曾有重大的變化。

它們在義大利式的庭院中幾乎不曾缺席，獨特的規律造形促使古典建築更趨完美。沒有圓柱形的樹像它一樣壯麗，有時高達165英尺(50公尺)，看著一群優雅的柏木單獨駐立在天際線下或一個開闊的風景中看起來像是一個驚歎號就是一個足以令人興奮的畫題。你將強調清晰，簡單的剪影，但同時藉著觀察微妙的形狀、大小及顏色變化在它們重覆形象中找到創造畫趣的方式。

完成步驟

1 打完底稿後，清水打濕整張紙，然後上一層有顏色變化的底色。這個練習使用冷壓紙(粗細目參半)，但你也可以試粗面紙(見紙張篇)。用大排筆以中間調的鮮藍從紙最上方開始往下畫到水平線。緊接著立刻用稍濃的鮮藍及藍紫混合從紙的上緣，做出寬筆觸，在以相同微深的顏色在上方天空畫一條顏色，所以天空現在應有三個調子。然後從紙底到地面區域塗上一層相

當濃的啶金。讓兩個顏色在左邊天際線互融，但是從畫中到右邊盡量讓兩色分開。在地面下方添加濃岱赭讓它相混。待乾。

2 畫樹前，以混合的鮮藍及藍紫畫遠方山丘。待乾。比起左邊暗面中的樹，因光線來自右方，所以右邊的樹形加上三個層次分明的調子而更清楚。這些增加了變化，而樹的質感也可以被誇大。以乾筆技法(見筆法篇，及下面詳述)調鮮綠及岱赭從葉叢基

部用羽毛狀筆觸稍微朝上做出生動活潑及不規則的邊緣。

3 現在暗示一些中間調綠色，以稍濃的鮮綠及岱赭混合，加入還是濕的第一層顏色。以濃鮮綠及焦赭混合畫最深的調子，在葉叢形狀底部和樹幹交接的地方輕微地擦出一些樹斑。待乾。

4 影子是很重要的，因為他們與垂直的樹形成一個水平交叉平衡。將樹幹留白(見遮蓋液

特別詳述：為簡單的造形添加畫趣

1 造形簡單的構圖有可能變得呆板無趣，在畫面中的錐形樹需要變化以打破僵硬的線條，所以從輪廓線及樹間形成的不同負像找變化。

2 強調肌理也可增加畫趣。在這畫面中枝葉的質感是由乾筆技法(見筆法篇)畫出來的。用一支大圓筆，以側鋒拖過紙面。用短、輕的筆觸顏色就會顯現出紙的粗糙質感了。

3 用相同顏色較濃的混合比及飽含水份顏料的筆加中間調。輕輕地用筆將顏色加入潮濕（不要太濕）的第一層顏色。試以不規則破碎的線暗示暗面，賦予不同的質感。

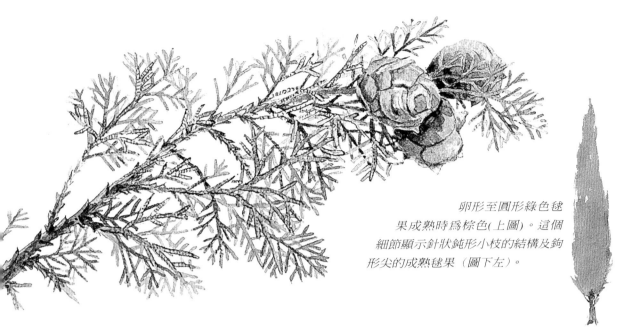

卵形至圓形綠色毬
果成熟時爲棕色(上圖)。這個
細節顯示針狀鈍形小枝的結構及鉤
形尖的成熟毬果（圖下左）。

鮮藍

鮮綠

啶金

藍紫

岱赭

焦赭

新藤黃

篇)用一支3/4英寸扁平筆,沾新藤黃及鮮綠混合,從右邊群樹接著山丘頂群樹站立的位置開始畫,寬鬆地橫過紙張畫一條水平色帶。用鮮藍及鮮綠以濕中濕(見濕中濕篇)做暗部,持續加入更濃的藍紫做最深的影子。

5 前景質感也以溼中溼處理,所以在影子顏色乾前,用相同尺寸的筆在下方筆觸畫一條寬的新藤黃及岱赭色帶。待乾,等到紙面水光不見,於前景加入一

些陰影色。做法是,將筆洗淨,用手指將多餘水份擠乾,用筆緣拖動顏色。以同樣技巧,從前景底緣往上到陰影做草堆筆觸,每筆間要不時清洗及擠乾畫筆。以線筆(見筆法篇)添加一點暗綠色的深色強調,然後待乾。

6 移除樹幹上留白膠,使用(鮮綠、岱赭及焦赭)加強樹幹,保持右方樹幹更亮。最後以白色不透明顏料加新藤黃點出樹幹高光,然後點畫在右方樹下少

數小花。如果需要用相同顏色強調粗糙的前景草地。

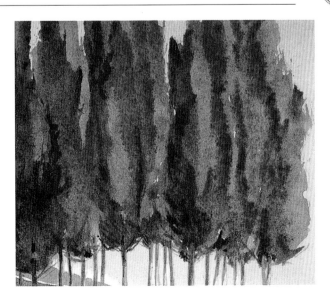

4 爲畫出最深的綠色,鮮綠調焦赭增強濃度。畫最深的調子,在需要的地方添加深色強調。以岱赭及焦赭染樹幹,讓樹幹融入樹中增強枝葉茂密的效果。

Cupressus sempervirens

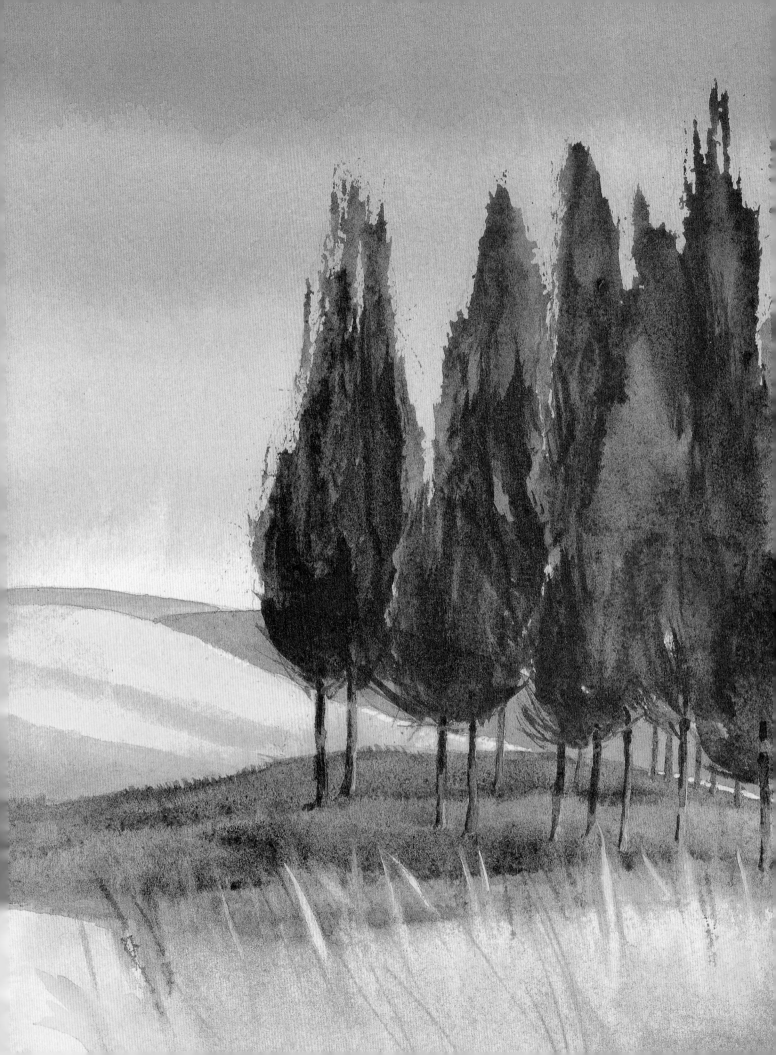

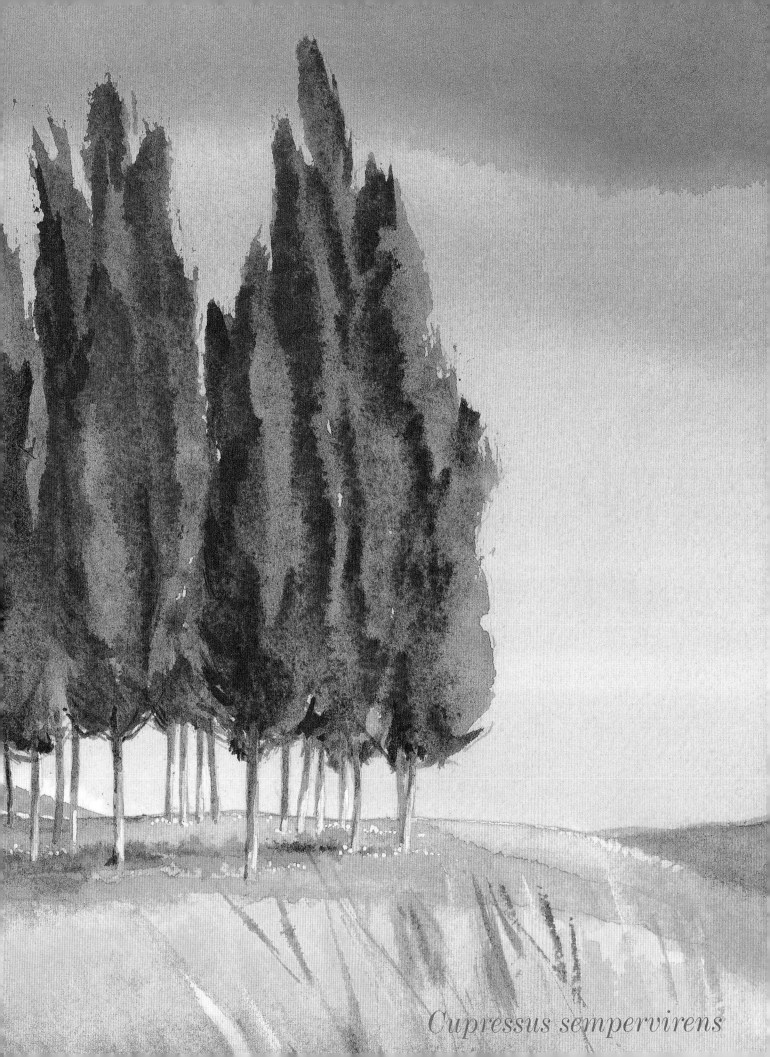

Cupressus sempervirens

Cedrus libani 黎巴嫩雪松

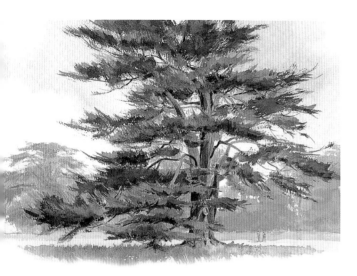

關於這種高貴、壯麗的常綠樹的起源極爲神祕。據說所羅門王以雪松林所建立的宮殿，至今仍矗立在黎巴嫩山區的斜坡上。十八世紀時，雪松在英格蘭評價很高，著名的景觀園藝家Lancelot Capability Brown將它們用在鄉村房子的公園及景觀計畫中。當樹長成時，是最引人入勝的時候，樹枝幾乎呈現水平垂直的角度，而位在較下方的枝葉由於針葉的重量，令不堪負荷的樹枝向下彎曲。這個特徵在作畫時需要細心觀察，巨大茂密的枝葉，其中有些會橫跨到樹幹前。

完成步驟

1 打簡單底稿，特別留意雪松的外型及樹枝的圖案，在中間遠處加入兩個點景人物凸顯出樹木的高大。下筆畫之前，分析綠色的調子變化，然後以極稀的暗紅色染出天空，再加一點點鈷藍、以漸層方式由上往下畫到位於水平位置的藍色暗面。這個稍帶紅色的底色能襯托茂密枝葉的綠。然後以混合的金綠及黃赭從水平線薄塗地面，再以溼中溼方式(見溼中溼技法)渲染紙下緣的位置。待乾。

2 以鮮綠、黃赭及藍紫的混合配合乾擦技法(見筆法篇，及下面詳述)畫右邊遠方的樹葉及左邊遠方雪松後面。為了製造左邊的距離感，省略黃赭色、使顏色更藍些。當先前筆觸未乾時，加入分枝，如此他們即可融合在一起。待乾。

3 巨大雪松的密實針葉形成一片平整的葉面，受光處的顏色由藍至綠變化；暗面，以暖綠色畫密集輪生分枝下方的陰影，特別的是那些突出地面的部份。為添入羽狀葉，混合鮮綠及岱赭快速地以短筆觸作畫。在這個顏色乾燥之前，回到剛才畫好的部份，以一支乾的筆沾鮮綠及焦茶(深褐)，小心乾擦(見乾擦篇及下

特別詳述：乾、擦法

1 快速勾勒出葉子的簡單橢圓形－輕輕地在有肌理的紙面打稿。這個練習使用冷壓(滑面)紙(見紙張篇)，但你也可以試用粗面紙乾擦的效果。在天空染上一層稀釋的暗紅，待乾。

2 當畫深色如這些大面積的針葉形狀時，筆觸必需有力，所以你必需快速、肯定地運筆。飛白、拖，或乾擦，皆受用筆角度、速度以及筆的顏料多寡影響。

3 混合鮮綠及焦茶在葉子下面疊一層稍深的調子。趁潮濕時以線筆(見筆法篇)加入一點小樹枝及分枝讓他們末端與葉子下面互相融合。

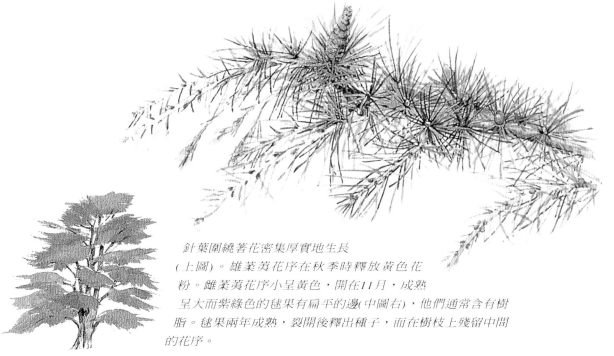

針葉圍繞著花密集厚實地生長
(上圖)。雄荬黃花序在秋季時釋放黃色花
粉。雌荬黃花序小呈黃色，開在11月，成熟
呈大而紫綠色的毬果有扁平的邊(中圖右)，他們通常含有樹
脂。毬果兩年成熟，裂開後釋出種子，而在樹枝上殘留中間
的花序。

暗紅

鈷藍

金綠

岱赭

黃赭

焦赭

鮮綠

藍紫

焦茶

面詳述)葉叢底部。在暗面加入一點暗紅色。為了避免上一筆顏色乾掉，當你再加上顏色時，你可以一次只畫大片針葉的一小部份。

4 全乾後，以黃赭及一點暗紅畫淡染樹幹底部。以相同顏色畫主要分枝。以之前畫葉子的顏色再加上藍紫開始畫出樹幹及樹枝，注意有一些樹枝如何往前長、而有些往後退去。

5 添加最細小的樹枝，大體上左邊比右邊暗。再次用葉子的顏色將畫統一起來(見整體篇)。當你完成主要的雪松時，以相同較淡的顏色乾擦左邊遠處的雪松。最後畫前景草地中的兩個點景人物。這個位置在左邊陰影中，所以混合黃赭及鮮綠；再改變顏色，混合黃赭及岱赭畫右邊。保持樹幹下緣的柔合，樹幹才會有從草地退去的感覺。趁還有一點潮濕，在陰影中加入混合的藍紫及鮮綠。

4 在加入分枝及細枝之後抽象的葉叢才逐漸能夠辨識。畫暖色的分枝，吸亮(見提亮篇)深入大面積針葉的樹枝。最後，在針葉及分枝中加入少許深色作強調。

Cedrus libani

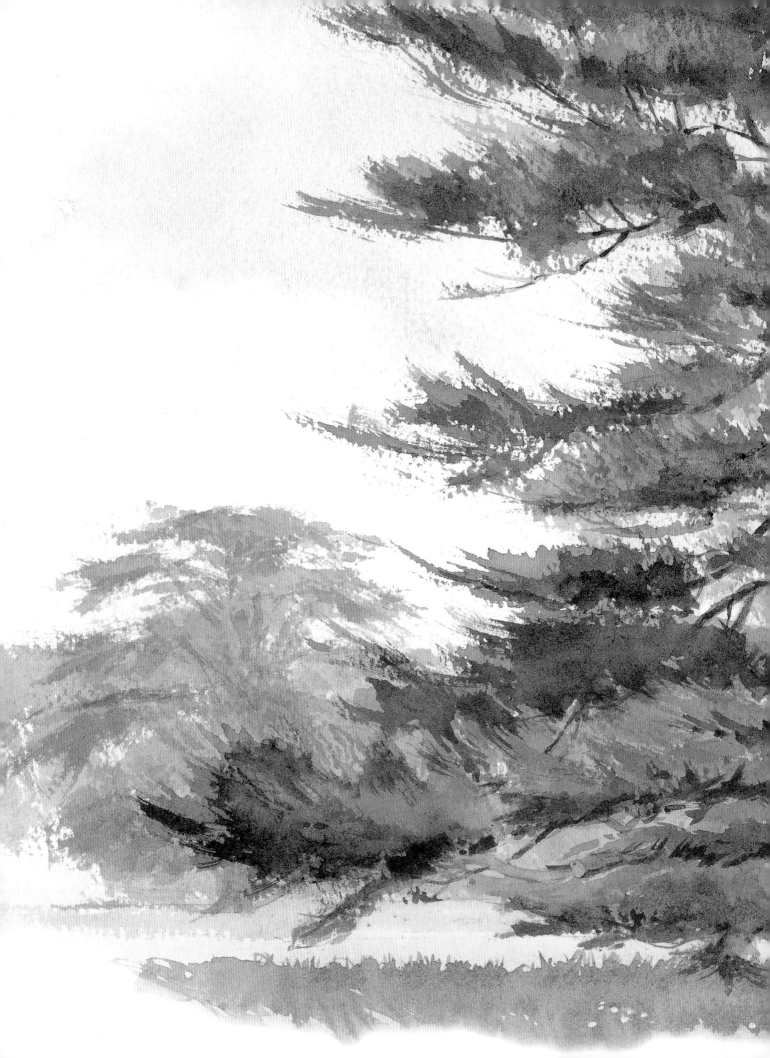

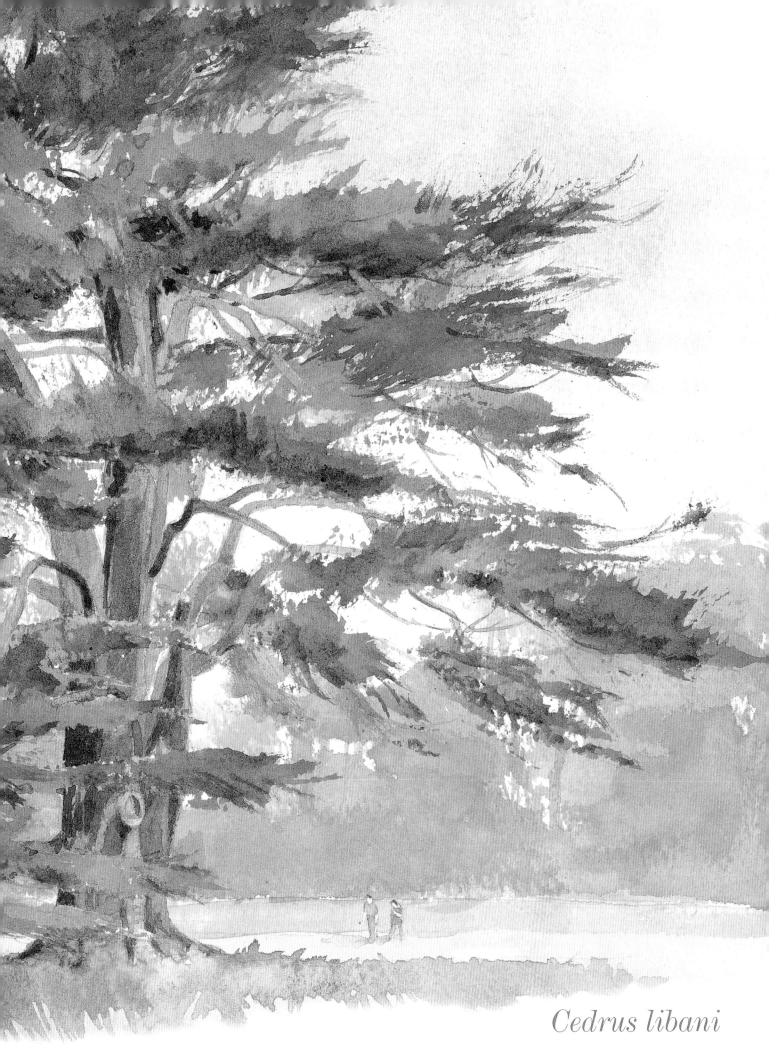

Cedrus libani

Eucalyptus perriniana 自旋桉

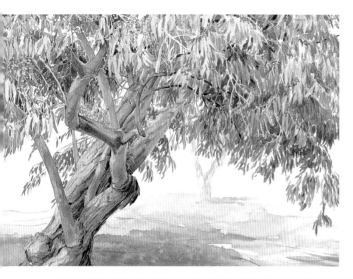

這個佔據澳洲潮濕森林的巨大尤加利葉樹可以長到325英尺(100公尺)高。澳洲尤加利樹是無尾熊主要的食物來源，也是提供木材、橡膠及染料的主要來源。尤加利樹對澳洲當地原住民更顯重要。他們會將挖出長長的地下木質樹根，因為它富含樹液，可供長途拔涉橫越沙漠時飲用。雖然有超過五百種的不同尤加利樹，但是從粗糙的樹皮就可以辨識他們，樹皮常脫落或剝落成層層薄片而成美麗圖案。狹長的披針形葉，垂直地垂掛下來，顏色介於灰綠及藍綠間，形成別具特色的外觀。他們的顏色及肌理充滿美麗的對比，構成一個動人的繪畫主題。

完成步驟

1 大樹幹幾乎佔滿整張構圖，將它斜斜地分開，樹幹要畫準確，尤其是形狀及肌理細節不能有偏差。定出葉子受光最多的位置－大多在畫紙上方，陰影中有背景葉子處。將細小的分枝以留白膠遮蓋，然後點出細枝上的小橡膠果實。

2 摒除傳統由亮畫到暗的方式。用更直接的方式畫這棵樹，從樹葉開始。

葉叢形狀也許難以辨識，甚至不易精確地表達出微妙的顏色。用大圓筆沾鮮綠、啶紫紅及黃赭的混合色，開始畫上端最淺的葉子。待乾，用前述顏色外加不同比例之法國紺青及焦赭，做淺色葉叢後的中間調子。保留大面積簇葉中的白色飛白，然後以濕中濕加更深的調子。

3 樹幹以濕中濕技法開始。最暖的部份以混合的岱赭及啶紫紅色上色，趁顏色很濕，或稍乾的時候再滴入一點鮮綠及鮮藍混色，顏色就不會糊掉。以相同技法畫所有的主幹；最深的肌理及調子稍後再加。

4 完成樹幹及樹枝前，部份前景以濕中濕上色。由於沙地色彩少，所以自行在這個大面積的位置添加額外的變化。疊上岱赭及啶紫紅色混合的漸層色，畫底下時顏色加深，同時加入較深

特別詳述：特效表現質感

1 濕中濕非常適於表現尤加利樹幹質感、顏色。但是水份較難控制－如果水份太多，濕時看似鮮豔的顏色會在乾燥之後喪失光澤。

2 在濕的顏料中加上第二個顏色，可以讓形狀模糊、產生朦朧感。畫大面積時，最好一次畫一個地方，這樣就可以避免染色時，第一層顏色早已乾掉了。

3 當紙上的水光消失時，混入濃的鮮藍及焦赭，顏色染到輪廓線，隨著樹幹肌理的方向上色。準備迎接顏料流動帶來的意外驚喜。

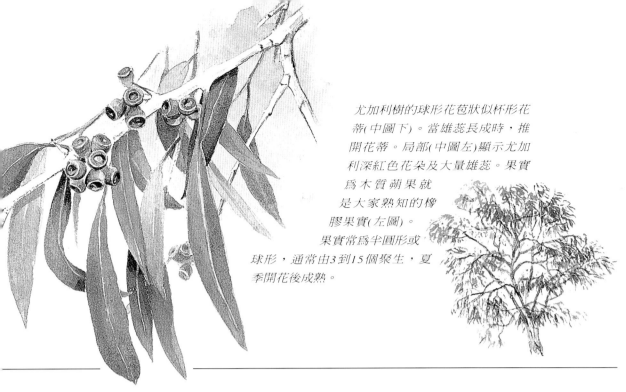

尤加利樹的球形花苞狀似杯形花蒂(中圖下)。當雄蕊長成時，推開花蒂。局部(中圖左)顯示尤加利深紅色花朵及大量雄蕊。果實為木質蒴果就是大家熟知的橡膠果實(左圖)。果實常為半圓形或球形，通常由3到15個聚生，夏季開花後成熟。

岱赭

啶金

焦赭

法國紺青

鮮綠

鮮藍

焦茶

的啶紫紅、鮮綠及黃赭，讓顏料相溶。在全乾前，以線筆(見筆法篇)在整張紙加一些深色的筆觸表現飄逸、不規則的樹葉。

5 以深色為主調的鮮綠、焦赭及法國紺青混合繼續畫懸垂的葉子。保留受光葉子的部份，專注中間調簇葉中的深色強調。作畫中可以半瞇眼睛，幫助你簡化簇葉的造型。

6 現在可以完成樹幹及分枝上的微小細節了。混合鮮綠、鮮藍及焦茶，用線筆已乾擦法(見乾擦)，描繪剝落的樹皮。一直畫到葉子，讓顏色在葉間游動。待乾，去掉留白膠，保留部份白色樹枝，其餘以稀釋的黃赭及焦赭染之。再以淡鮮藍或暖灰色混合樹皮顏色畫其它部份。小橡膠

果實也可以用這個灰色。最後，以上述極淡的顏色畫遠方的尤加利樹。

4 用線筆(見筆觸篇)以濃的焦赭點畫節瘤及裂縫待乾，乾筆擦出中間調單調的灰綠色，小心在陰影位置加入相同的顏色。

Eucalyptus perriniana

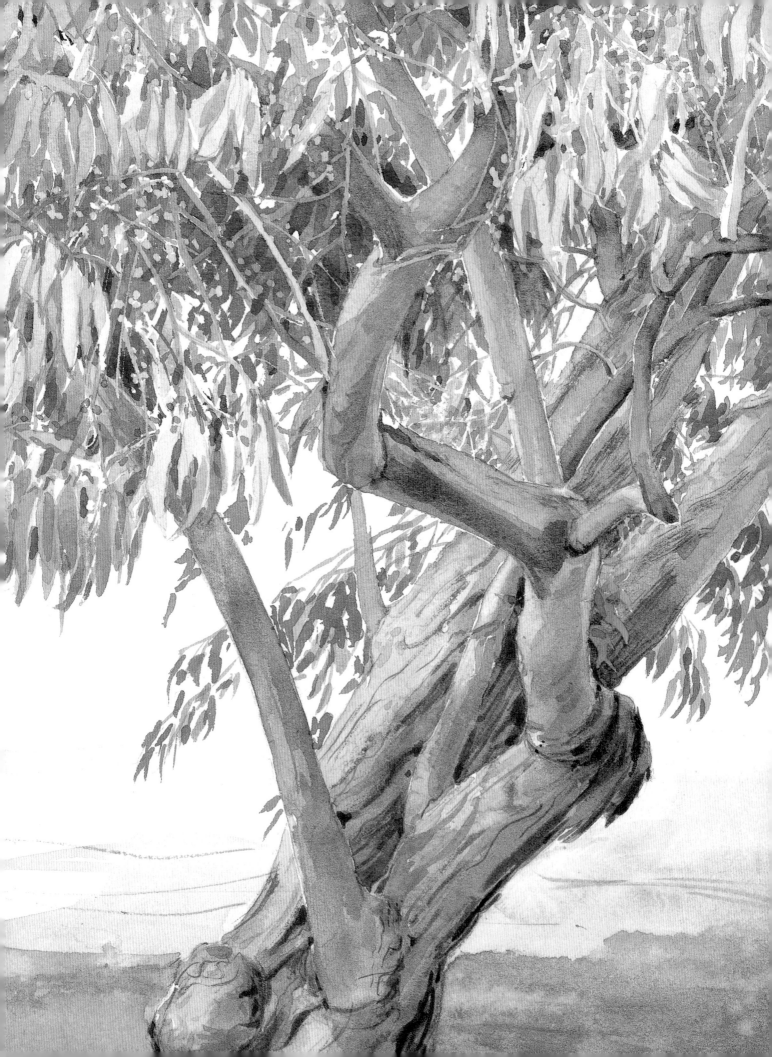

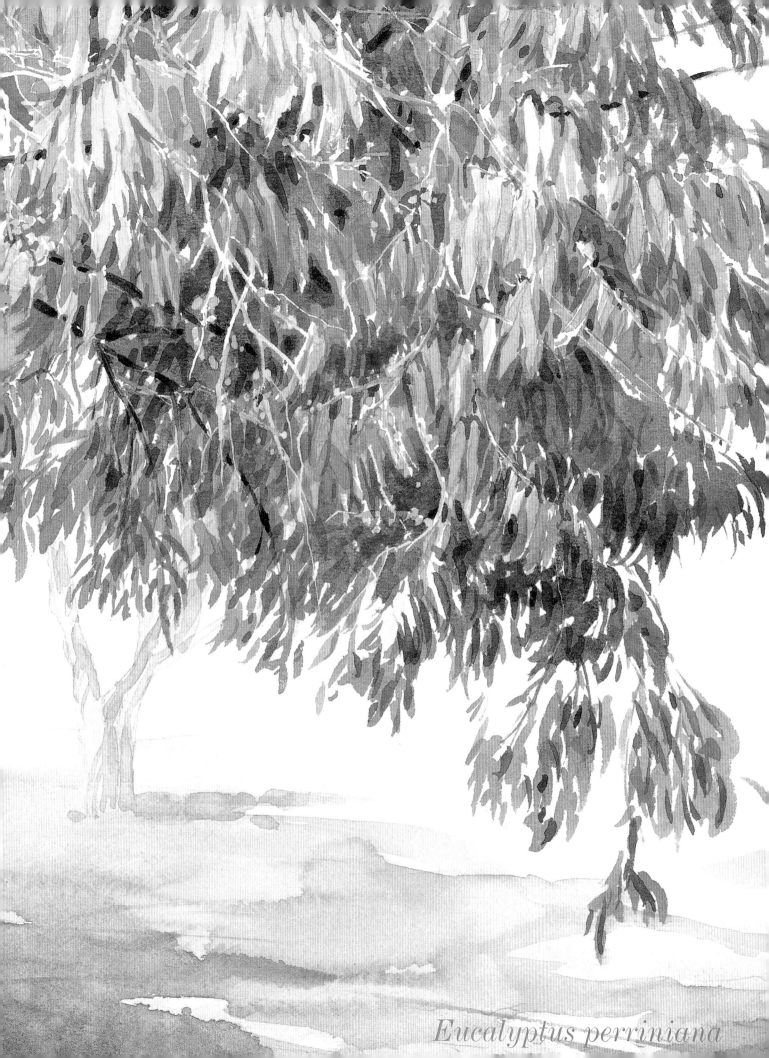

Eucalyptus perriniana

Fagus sylvatica 歐 洲 山 毛 櫸

　　這棵高聳的落葉樹最引人注目的是它寬伸的樹蓬，光滑及銀灰色的樹皮，這使它不論在那個季節，都一樣吸引人。主要生長在森林及水份充足的土壤，特別是白堊層地面，分佈中歐及西歐。樹枝數量可觀，大多朝上生長，亦有弧形、卵圓形葉，葉緣爲波浪形約4英寸(10公分)長，嫩葉有絲毛覆蓋。

　　畫這棵樹已是早秋了，葉子開始轉爲金黃色，但仍殘留稀疏綠色感覺。爲了營造正確的明亮色澤，不透明顏料(這個練習是用壓克力顏料)混合水彩顏料增添樹的亮面。

完成步驟

1 用熱壓(滑面)紙，以2B鉛筆輕輕打稿，盡量不要修改，因橡皮擦會破壞紙張表面，在上色時會出現擦痕。打濕半紙張，用一枝大圓筆沾混合的天藍及法國紺青畫天空。立刻以面紙或海棉提亮(見提亮篇)雲朵。

2 調凡戴克棕、天然赭及岱赭，用筆鋒好的畫筆再次加強樹木分枝的鉛筆稿線。小心地

以小筆觸沾鎘紅及暗紅混合，開始從上往下畫葉子，逐漸加一些岱赭畫影子。爲建立山毛櫸的外形，以先前棕色混合畫樹枝，從外緣往內畫。樹幹及樹枝對比很強，所以在受光地方留白。

3 由左到右，繼續畫葉叢的部份，混合檸檬黃、鎘黃、印第安黃及土黃。用短的點狀筆觸，想像每一筆代表一片葉子。相同顏色畫右邊的樹，以濃的黃赭及一點法國紺青混合加深主幹

區分兩邊。主樹的樹頂雖受光，但立於暗面中，所以主幹兩邊必需非常暗才能襯托出鮮明的橘黃色。開始畫這個部分，用濃的派尼灰及鎘黃混合做暗綠，黃赭混合凡戴克棕做暗綠棕色。最左及右邊的樹幾乎是黑色的，所以用純天然赭上色。

4 以大一點的筆沾濃的檸檬黃及派尼灰混合，稍微地變化調子畫前景草地，再逐漸加入一點岱赭及土黃的棕色調到右邊的

特別詳述：水彩顏料與壓克力顏料的亮及暗

1 水彩畫的最困難處是不過度描繪亮面。壓克力顏料混合水彩顏料可以達到這個要求。首先上一層天空淡彩，然後以筆鋒好的筆畫樹枝。

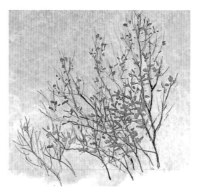

2 用稍大的筆，混合鎘紅、暗紅及岱赭開始畫葉子。以淺黃色筆觸縫合這些紅色。

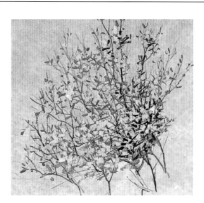

3 用類似的筆觸及檸檬黃、鎘黃、印第安黃及土黃的混合。當你從外緣向內畫時，注意葉叢造型。

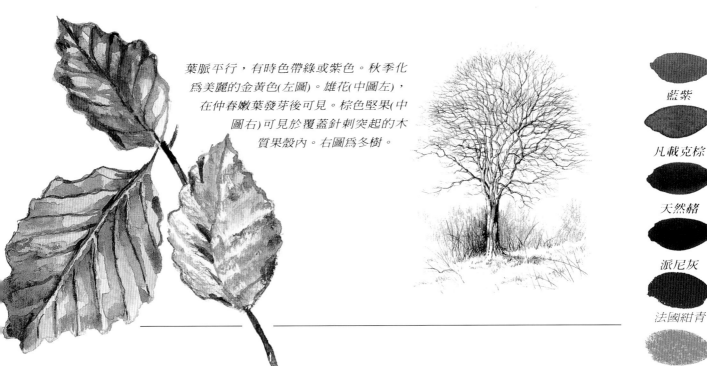

葉脈平行，有時色帶綠或紫色。秋季化為美麗的金黃色(左圖)。雄花(中圖左)，在仲春嫩葉發芽後可見。棕色堅果(中圖右)可見於覆蓋針刺突起的木質果殼內。右圖為多樹。

藍紫

凡戴克棕

天然赭

派尼灰

法國紺青

天藍

岱赭

黃赭

土黃

印第安黃

檸檬黃

暗紅

鍋紅

鍋黃

主樹。乾時，回到小灌木的位置，畫較深部份的草，用派尼灰及鍋黃的混合及一點岱赭，做出不同方向的斜筆觸。

5 現在畫主幹及石頭，小心留白。用混合的黃赭、凡戴克棕及派尼灰。以手指沾一點顏料輕敷石頭受光面。乾時，就可以特別強調樹幹亮面；利用銳利的刀子刮亮、做出醒目的粗糙肌理。乾時，用濃天然赭，畫左方前景中深色葉子，將上方葉子帶到中景石頭連接上下兩個區域。

6 最後步驟是加強亮面及暗面。以濃鍋紅、暗紅及岱赭，一點藍紫在山毛櫸上用小筆觸做濃且深的強調。可用混色的白色壓克力顏料及先前用過的黃色處理高光，不要濫用壓克力顏料，因為不透明高光在表現光線時，有時會突兀地變成不同的質感。有必要時，可只用透明水彩加入更多暗色－視需要自由地加暗或提亮。

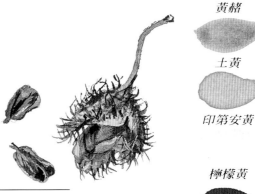

4 用凡戴克棕、岱赭、天然赭及藍紫畫陰影。這些提供最後畫亮面時一個判斷基準，以白色壓克力顏料調葉子亮面的顏色。

Fagus sylvatica

歐洲山毛櫸

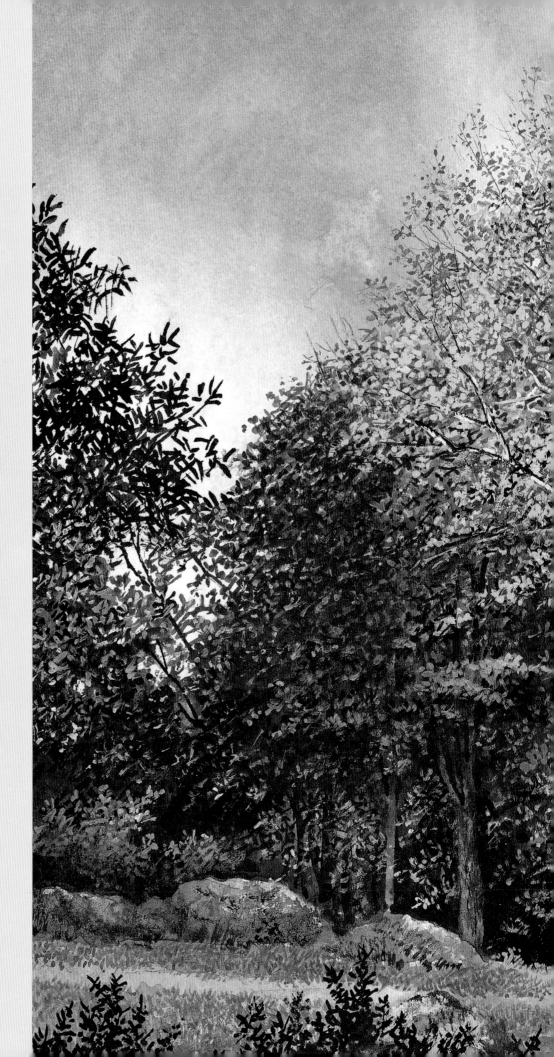

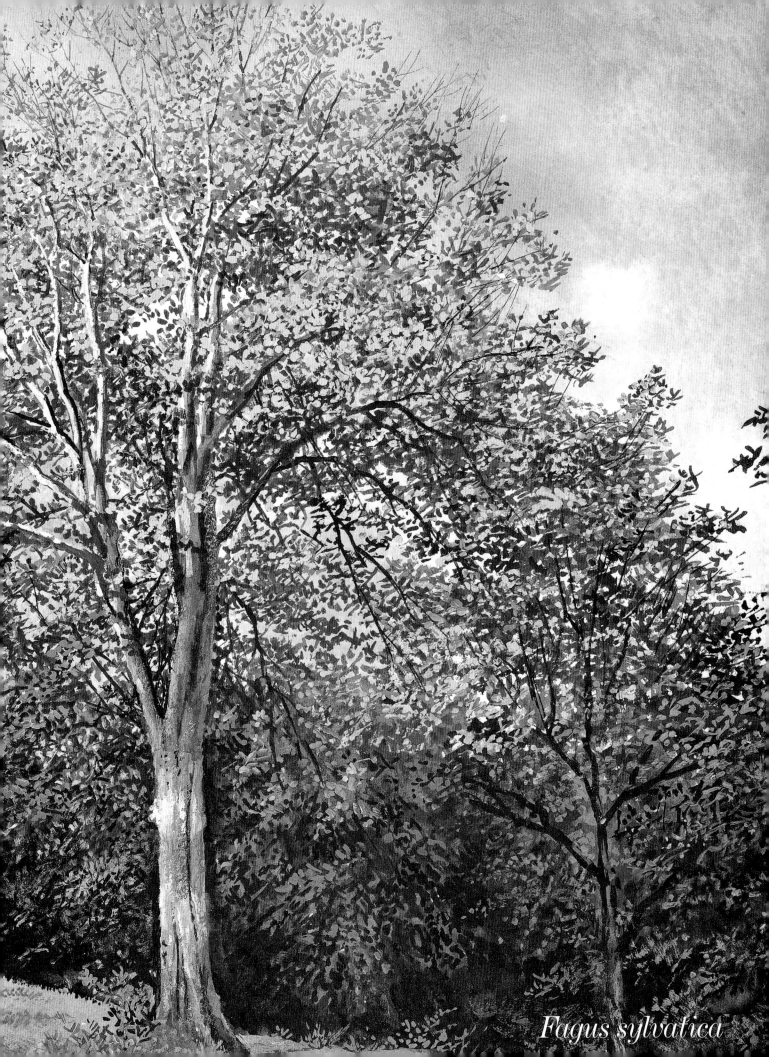

Fagus sylvatica

Ginkgo biloba 銀杏

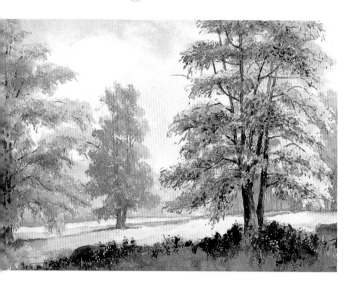

　　銀杏，是二億年前曾遍佈世界各地的許多樹種之中，現今唯一的倖存者；除了當時的蕨類是之外，它是唯一其它形態的樹木，至今都沒有改變。在中國及日本修道院庭園中令人望而生畏，在18世紀時由旅行者帶進歐洲。它有易於辨認的蝴蝶形葉子，16世紀時被比喻爲「鴨腳」。歐洲人命它爲銀杏，其名源自石長生，一種鐵線蕨屬，是唯一有類似形狀的植物。

　　銀杏在晚秋時節看起來最美，當葉子的綠色部份披上清澈奶油黃而不帶橘色成份。銀杏的小葉子柔合樹型而不干擾樹的結構，所以在所有樹畫中，先專注在主體外型及顏色，然後再透過空間、線條及透視營造空間的感覺。

完成步驟

1 這個練習相當複雜，所以鉛筆底稿要正確。在水平線位置畫三棵主要的銀杏樹及斜的河流。從天空開始打濕直到前景的河岸，然後在濕的天空中滴入鮮藍、暗紅及新藤黃。趁濕，用大筆掃過滴入的顏色將他們溶合在一起。在水光消褪前，滴入較濃的鮮藍及暗紅混合做遠方的樹，再洗白左邊樹上受光的葉子。

2 在前景塗上一層新藤黃，右邊顏色要稀薄一點，然後加一點暗紅溫暖右邊黃色。乾時，開始畫葉子，以潮濕(見海棉篇及下面詳述)海棉，拍打一層濃的新藤黃。將顏色延伸到樹右邊，但是右邊彩度、濃度都要高。用海棉沾混合的新藤黃及焦赭畫左樹受光的葉子，用混合的生赭及一點啶金畫中間，及更遠的樹。

3 這個練習中，海棉作畫不應該只限定於畫中某一個部

份，混合新藤黃及生赭，繼續在右邊大樹拍打、作出質感－樹是逆光，所以只有葉緣才見得到光線。待全乾後，再畫右邊樹叢，顏色上在主幹的外圍。

4 用海棉沾混合的啶金及生赭，調一點點鮮藍，做出右邊大樹暗面中最深的調子。爲求變化，拍打（見拍打篇）這些顏色，然後用8號筆在葉叢邊做出往下蔓生的葉叢。海棉沾混合的生赭、鮮藍及啶金，擦出左邊，再

特別詳述：用海棉上色

1 用海棉在乾的紙面上著色，是表現這些羽狀秋葉的最佳方法。打出樹幹及稀疏樹枝的鉛筆稿，順便標示出葉子的範圍，然後染上一層新藤黃。

2 待乾，確定海棉是乾淨的，沾濕後，擠出多餘水份到幾近全乾。浸泡海棉到新藤黃溶液中，將顏料輕敷到葉子上，待乾後，再加入其它顏色。

3 清洗海棉，如法炮製但改用新藤黃及焦赭混合的顏色，在葉緣部份保留第一層的顏色。爲表現小葉子，用點描技法，以海棉輕點紙面。

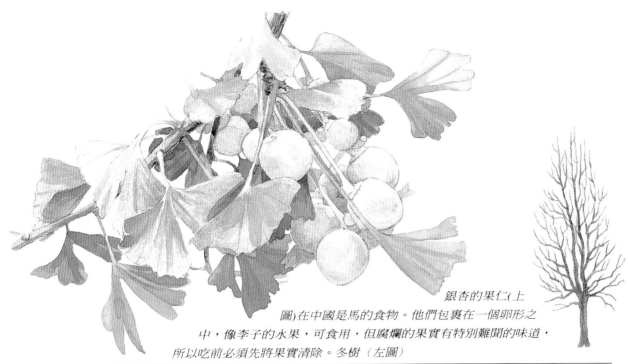

銀杏的果仁(上圖)在中國是馬的食物。他們包裹在一個卵形之中，像李子的水果，可食用，但腐爛的果實有特別難聞的味道，所以吃前必須先將果實清除。冬樹（左圖）

鮮藍

新藤黃

生赭

焦茶

暗紅

啶金

藍紫

以小筆做出一些小樹葉。中間的樹不需太多質感表現，所以混合生赭及藍紫，疊上一層先前海棉處理過的顏色。

5 右邊樹根的位置是明暗對比最強的地方(前景都在影子中)，所以用海棉沾混合的啶金、暗紅及鮮藍拍打這個位置，強調頂端的剪影線。待乾，海棉沾深焦茶色拍打細節連結大面積葉叢。用葉子的顏色加深前景左下角，使觀者視線停留在畫面中；

然畫樹幹及樹枝，注意它們的結構。稍微增加明度變化，做葉子後方隱約可見的樹枝。用混合的焦茶、啶金及暗紅畫主題樹，焦茶色著左邊的樹，然後極淡的焦茶及藍紫混合、染最小的樹。以線筆(見筆法篇)勾出細枝。

6 白色不透明顏料(見不透明水彩)調啶金或新藤黃加最後細節。勿使用太多不透明顏料，只添加外圍受光部份少許小亮點即可。稀釋相同的顏色柔和遠方的

樹，讓底下的顏色透上來，然後在深色背景中點一些有色的不透明顏料。

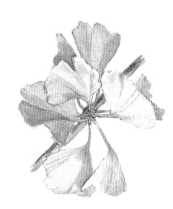

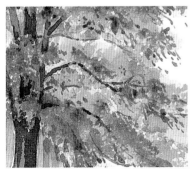

4 專注在葉子底下暗面，以海棉沾混合的啶金、生赭及一點鮮藍，輕塗最暗的調子。然後以8號筆做小筆觸表現蔓延的葉子。

Ginkgo biloba

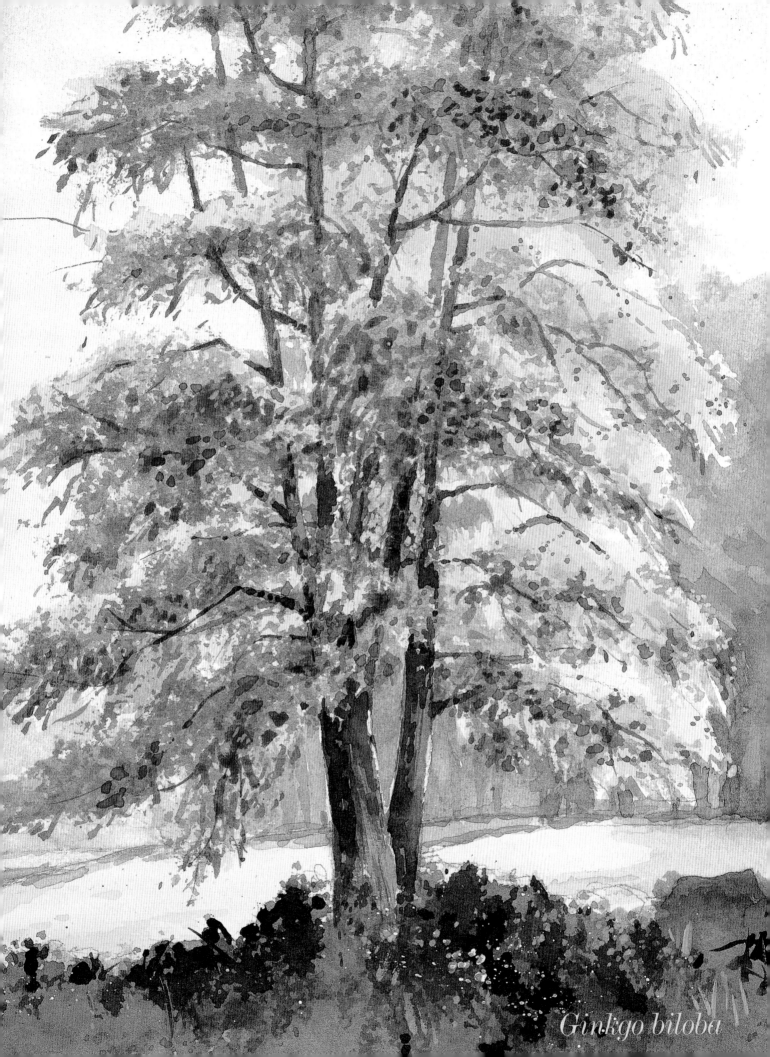

Ginkgo biloba

Ilex aquifolium 枸骨葉冬青

冬青總是與聖誕聯想在一起，而且民間傳說它具有神奇的力量。帶有漿果的樹枝，被認為可以趨吉避凶，因此在聖誕節前夕常被帶進家中。冬青是少數北歐原產的常綠闊葉植物之一。常可見於灌木籬笆或散佈在傳統古老森林中。它濃密的圓錐柱造型，搭配有光澤的樹枝，深色、濕亮的葉子，令人過目不忘。有時用做裝飾品，因為它容易放置裝飾品而且修剪成簡練的造型，也令人流連忘返，例如棒棒糖，金字塔或創造出黑色的蛋糕底座。由於明暗的變化有助立體感之表現，畫冬青時，特別要注意光線的方向。

完成步驟

1 畫三棵樹主要的外輪廓，然後用留白膠，遮蓋葉中少數亮面樹枝。另外，也遮蓋樹底的草地。打濕整張紙，加入混合的透明黃及鈷藍並帶顏色到畫中，斑塊的冬青，同時以14號圓筆，把顏色染至底下條狀草皮及右邊的樹。趁濕，立刻在中間樹的兩旁塗上水份很多的普魯士藍，以蓋掉大片葉叢；將畫板傾斜，讓顏料在紙上流動混合。在左上方加入藍紫及鈷藍色混合，灑一些啶金到底下草地

的位置，待乾。

2 在中間的樹，疊上第二層淡普魯士綠，用10號圓筆筆尖，將筆拿直、在畫面做出飛舞的葉子。陰影的部份，則保留亮面中受光葉子的底色；輕灑(見肌理技法篇，及下面詳述)這些顏色到葉中增加質感，再以相同方式繼續畫右邊的樹，同時用混合的橄欖綠及普魯士綠畫暗面。左邊的樹，用稀釋的靛青及橄欖綠混合畫暗面，並趁濕滴入稍濃的相同顏色。左上方前景樹後加入相

同的顏色，如果太突兀時，加水稀釋。待乾。

3 為了在綠色主調中導入一些暖色調，用線筆(見筆法篇)隨意在底下已乾的草地邊緣，加入岱赭及藍紫。然後再加中間亮面樹木的暗色部份，但是要小心別畫得太暗，畢竟它還是亮面中的樹。在陰影部份輕塗一層中間調的橄欖綠及一點淡藍紫混合，然後調較濃的普魯士綠及橄欖綠完成暗的樹形。作畫時，視需要柔和樹緣。滴入深靛青、再以濕

特別詳述：輕敲灑點

1 灑點很容易被過度使用，但是還是有必要了解以營造油亮葉子及小漿果的感覺。首先混合易生沈澱色斑的普魯士綠，透明黃及鈷藍，這樣就可以溶和灑上的顏色了。

2 灑點的方式有很多種，在此是用一支8號圓筆，沾滿顏料，以垂直方向敲另一支水彩筆桿，就會有不同大小的色點噴灑到紙上。

3 在加入深色強調前，繼續加深左邊亮面的樹的暗面。乾時，專注於葉叢外緣，調和葉子顏色的白色不透明顏料，畫出葉子的油亮感。

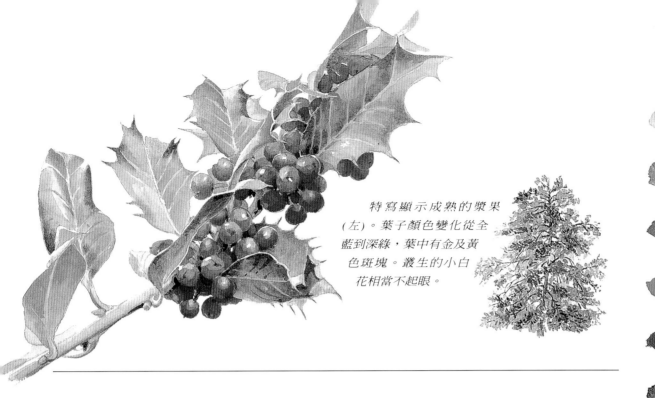

特寫顯示成熟的漿果(左)。葉子顏色變化從全藍到深綠，葉中有金及黃色斑塊。叢生的小白花相當不起眼。

透明黃

啶金

鈷藍

普魯士藍

岱赭

橄欖綠

藍紫

靛青

溫莎紅

中濕(見溼中溼技法)加入深藍紫，但是要變化調子，避免將樹的剪影放在深色底色中。畫左邊的樹，以靛青及橄欖綠畫不同的暗面，用比右邊更銳利的筆觸，表現對比。乾時，除掉所有的留白膠。

4 冬青樹枝以幾近水平的角度從樹幹生出分枝，有些低一點的樹枝有往下彎曲的傾向，甚至露在葉子前面。此現象在冬青樹中央特別明顯：以葉子顏色加藍紫的淺色染這些白色樹枝。相反的是，左邊冬青樹只有少數分

枝往兩旁長，其末端彎曲向上生長，也有在剪影中的。主幹隱沒在葉叢中，穿插在中間樹形的後方。右邊的冬青樹非常茂密，幾乎看不見任何分枝。

5 要表達出冬青葉上的光澤，而畫面又不致因此顯得瑣碎，需要一些訣竅；因此，不要過度描繪葉子。相反的，用白色不透明顏料(見不透明顏料篇)調和樹葉顏色稍微暗示葉子光澤及質感趣味即可。在受光葉子邊緣加小筆觸，然後灑一些白色到中間的樹。

6 這個練習最享受的部份，是在最後添畫漿果(畫漿果最好時機是早秋，在被鳥吃光前)的階段。使用點描的技法，混合溫莎紅，在同樣的地方以藍紫色加深，再以透明黃提亮左邊的樹。

4 以非常淡的藍紫及橄欖綠混合，勾勒一些小樹枝，再以白色不透明顏料在左邊的樹的亮面葉子灑一點顏色。乾時，用溫莎紅灑點做出漿果。

Ilex aquifolium

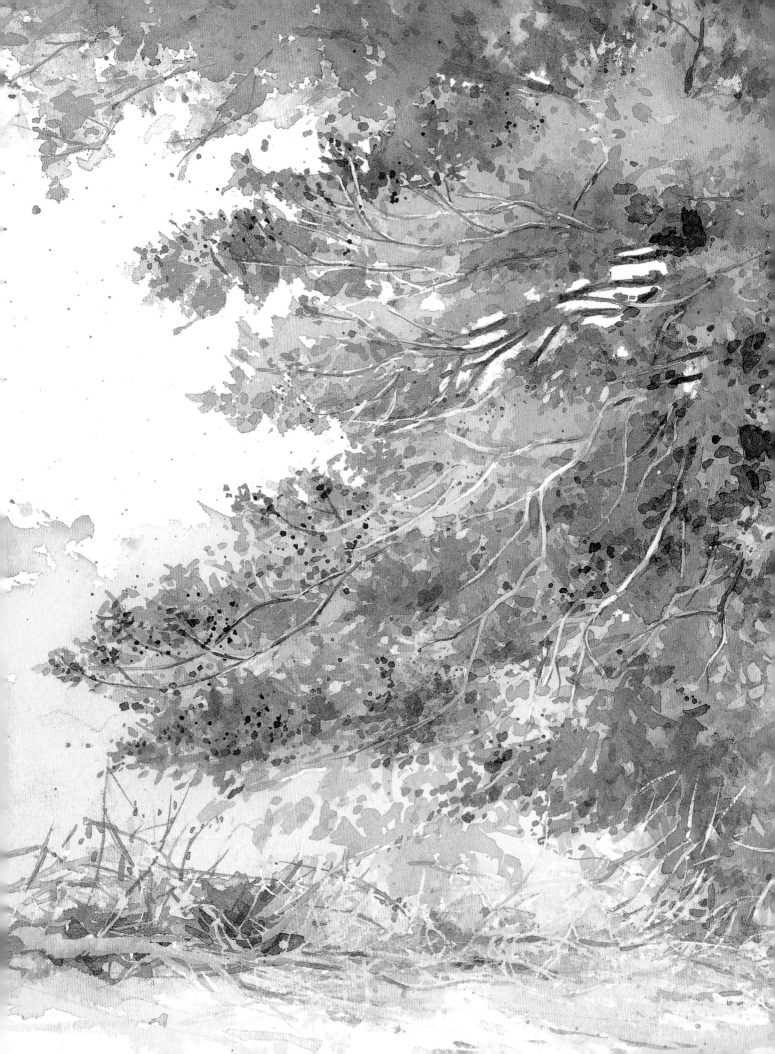

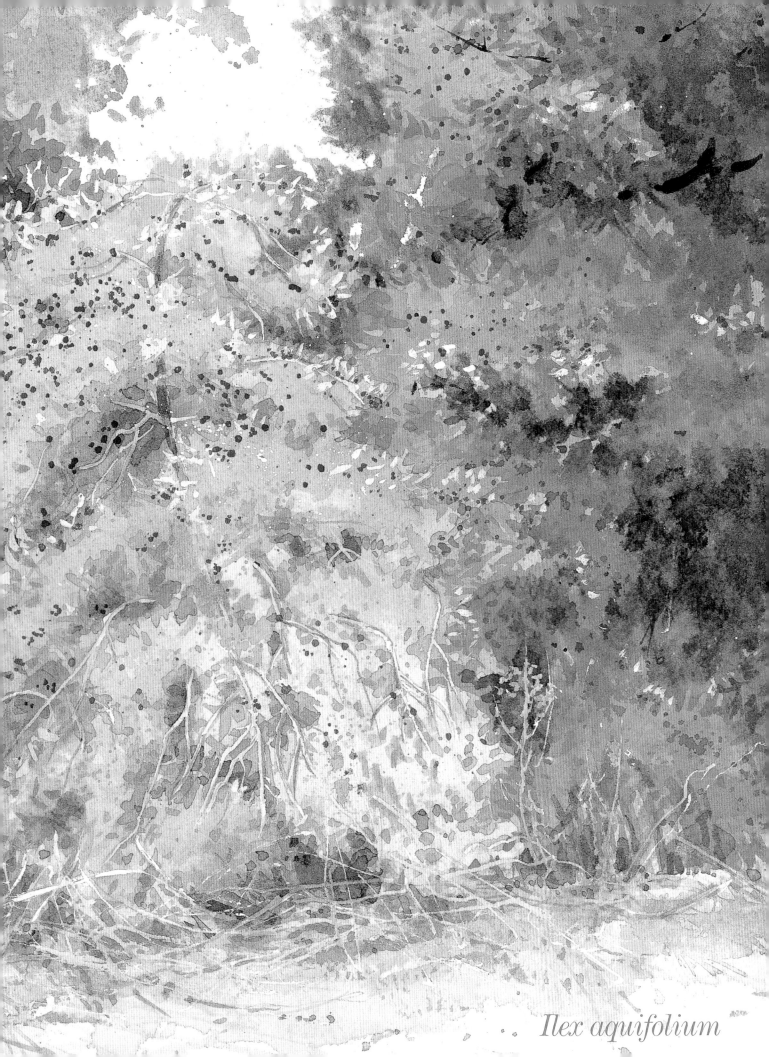

Ilex aquifolium

Juglans nigra 黑胡桃

黑胡桃原產於巴爾幹半島，但是在歐洲及北美，大部份的地區都已普遍栽種。它是落葉木，可是可長至97英尺(30公尺)高，有一個高而圓的樹冠。木質硬且有漂亮的斑理，數個世紀以來，爲家具製造家及木雕家所稱譽，同時冬季又可享受其果仁。它也可以用來榨胡桃油，堅硬外殼可生產胡桃汁，用做染料。葉子從中間的樹莖對生，約2至4英寸(6至12公分)長，爲深綠色。

畫冬樹的挑戰，乃在捉住於冬季呈彎曲波浪狀的樹枝，然後藉由表達樹枝的前進及後退感，賦予圓形的整體感。

完成步驟

1 小心地畫出樹幹及主要樹枝，不要將所有小分枝也畫出來。因爲這是畫冬天的樹，所以天空要留白以增添季節感。從樹開始畫，用一支10號圓筆，將樹幹及最大的樹枝打濕，但是樹枝末要保持乾燥，用混合的生赭及法國紺青，將顏色滴到樹幹，稍微傾斜畫板、顏色就可以往下擴散，形成柔邊。

2 以10號筆側鋒，用乾擦技法(見筆法，及下面詳述)，沾淡的生赭擦出樹頂的大面積淺色枝芽。如果樹幹已經乾了再打濕，然後混合法國紺青及焦赭加深樹緣，讓顏色有一點往內擴散。在左邊，加稀釋的天藍及焦赭，待乾。

3 以10號筆尖，以混合的生赭及紺青先畫較淺的主要分枝，再混合較濃的焦赭及法國紺青，畫較近且深的部份。至於小一點的樹枝及分枝，就用一支2號圓筆以好的筆尖，勾勒出精細、彎曲的筆觸，表現精緻交錯的樹枝。描繪時，需留意是否破壞了整個樹形。

4 爲了畫濕地，以土綠及深藤黃調出黃綠色，直接在乾紙上色，將顏色帶到樹幹周圍。掃一點這個混色到樹底，做出草地的綠色反光；在濕地顏色乾前，滴入混合的土綠、法國紺青及焦赭，暗示前景中的小灌葉木。待乾，在樹的任何一邊做出水平線，以增加趣味。

特別詳述：冬天的分枝及細枝

1 藝術家視表現在晚冬至早春間枝芽末端的模糊綠色爲一大挑戰，因爲微妙的變化，很容易因爲顏色的過多琢磨而前功盡棄。乾擦在這個例子中，是很有效的技法。

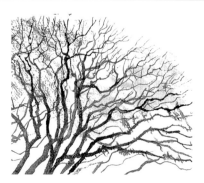

2 乾時，用生赭、焦赭及一點法國紺青畫樹枝，開始時用10號筆再逐漸改成2號筆畫極小的樹枝。這些都可以用鉛筆線補強－但是要少用。

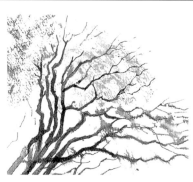

3 打濕右下角，稍乾，加一些樹枝，讓一些顏色往下流(水份不宜太多)。待乾，加深空間中前進的分枝。

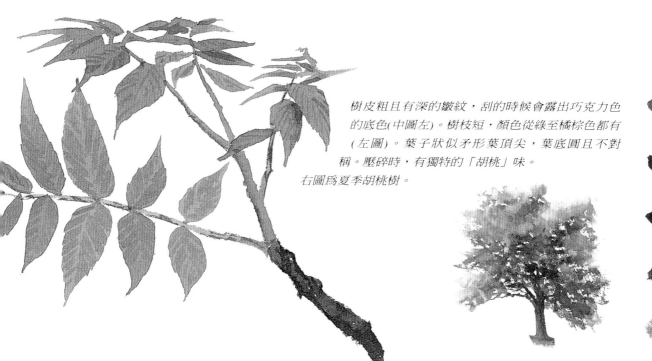

樹皮粗且有深的皺紋,刮的時候會露出巧克力色的底色(中圖左)。樹枝短,顏色從綠至橘棕色都有(左圖)。葉子狀似矛形葉頂尖,葉底圓且不對稱。壓碎時,有獨特的「胡桃」味。右圖為夏季胡桃樹。

生赭

法國紺青

焦赭

岱赭

天藍

土綠

深藤黃

暗紅

5 將濕地上方打濕,讓天空及樹幹乾燥,以濕中濕技法用鬆散、淺淡的水平色帶營造距離感。從底部開始,用土綠及一點法國紺青加上很多水上色,畫到山丘時,再改以法國紺青、一點岱赭及一些暗紅,混合成帶灰色的紫藍色。待乾,添加幾筆細枝。

6 用一支乾淨、潮濕的筆將樹幹部份顏色洗亮(見提亮篇),再在中間加一點岱赭溫暖顏色。首先打濕部份畫紙,使顏色可擴散－其目的是為了平衡、柔化硬邊;畫深色強調及樹枝上影子。專注空間中前伸樹枝的主要暗色部份。最後,用濃的相同顏色混合,畫左邊樹幹下方小樹枝陰影。

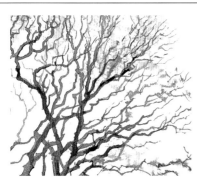

4 穿上冬衣的樹木是極具戲劇性的繪畫主題。但是多做冬天的樹枝及細枝速寫,是很有用的,因為可以累積對於樹木結構的知識。

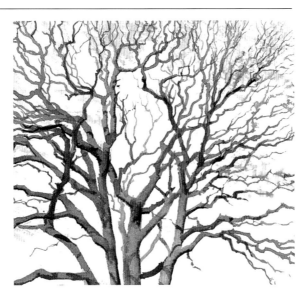

Juglans nigra

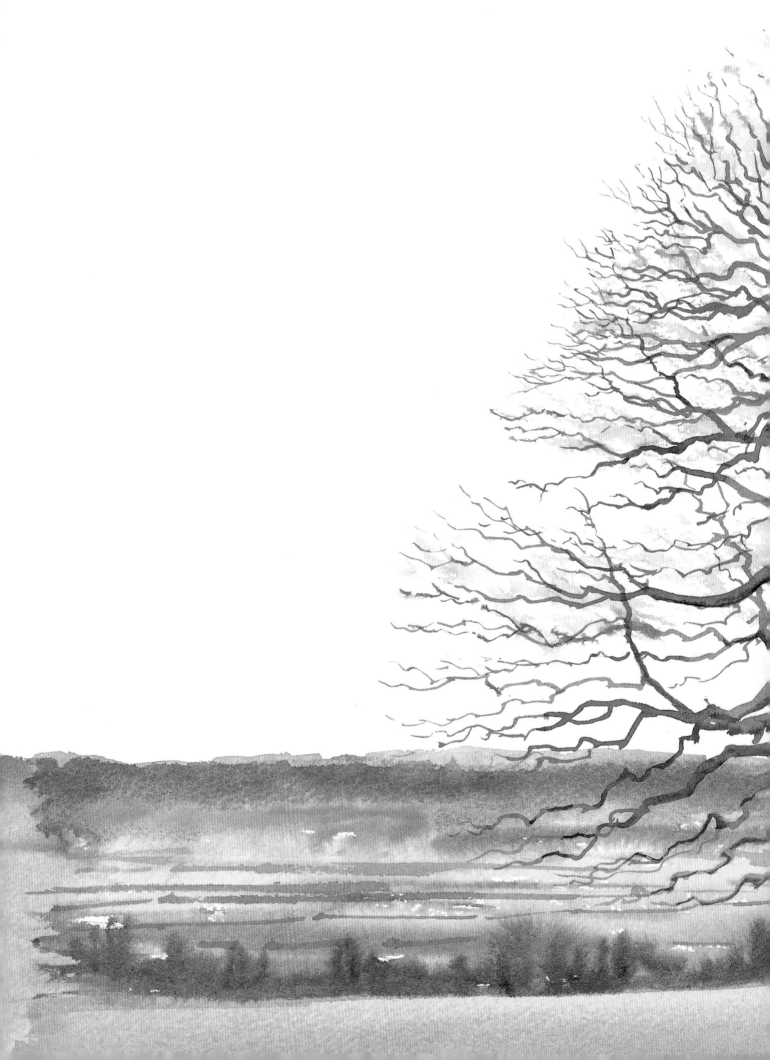

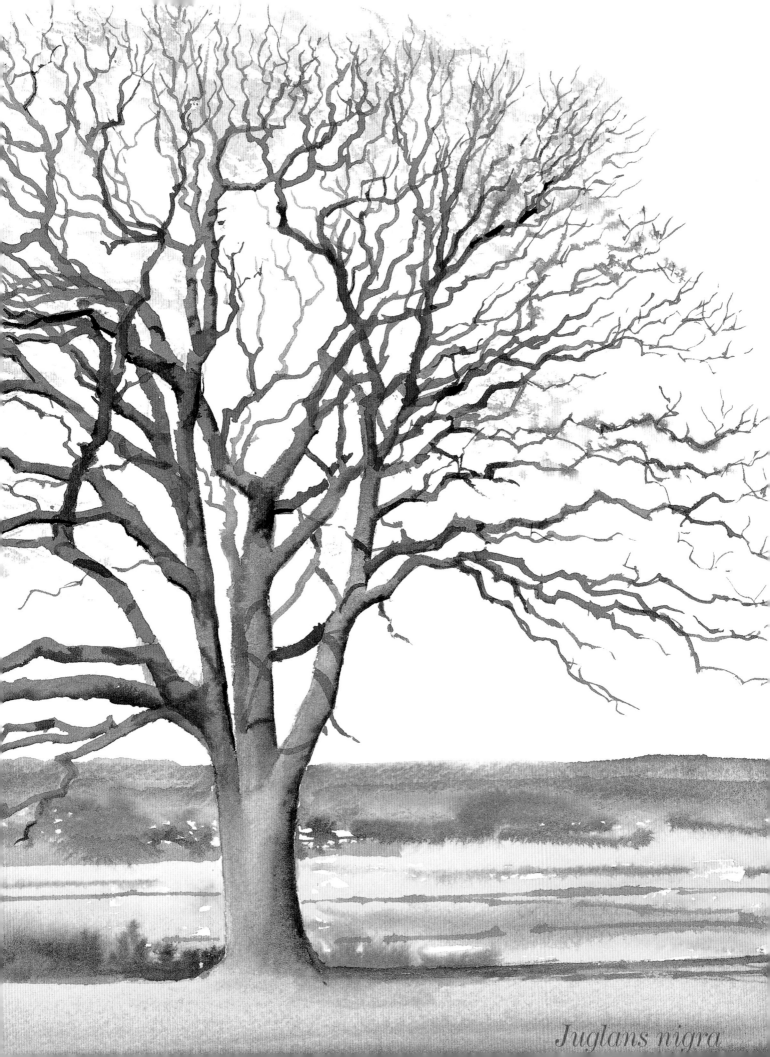

Juglans nigra

Malus domestica 栽培種蘋果

栽種的蘋果和野生蘋果的不同處在於前者果實較大且甜，種類預計多達百種。蘋果樹是一種分枝濃密的灌木，交錯的分枝長有長嫩芽；花苞開在晚春其細緻、優雅的粉紅色及白色構成春季中最動人的景致。亮綠色的葉子為卵形約2英寸(5公分)長，樹皮為灰棕色，老樹有裂縫及薄片剝落。作畫時，觀看具不規則鐮刀形的整體剪影，並且注意細枝是如何連結到樹枝、樹枝到樹幹。試著使樹看起來更具有立體感，然後畫陰影，讓樹和地面連結。

完成步驟

1 小心畫樹底稿，注意樹枝角度，遮蓋(見留白篇)花朵。染(見乾紙混色篇)紙張下半部，生赭染上面混合的金綠及黃赭染畫紙下面。用多加了水份的鮮藍色以濕中濕技法畫右下角落，趁濕、用乾淨的面紙提亮樹幹右邊亮面。待乾，在畫樹枝之前，

先用較濃的黃色調金綠及黃赭當作與前景的連貫色。(見整體篇)。

2 當第一層顏色乾時，先從最淺的開始建立葉叢，用一支大圓筆混合生赭、鮮藍及金綠。筆觸橫掃蘋果樹，以很濕的顏料點描(見筆法篇)。將這些相混的顏色帶到樹枝處，並添加強化前景。

3 現在加一些中間調蔟葉，除前述顏色之外，還有橄欖綠。繼續使用點描筆觸，但是避免太密集的筆觸。以中間調混和的靛青及藍紫畫樹下柔和的焦點、陰影中的草地，保留一些草地的葉莖部份。乾時，去除留白膠。

4 以稀釋暗紅染白色花朵，保留白色高光部份。乾時以較

特別詳述：樹枝的透視

1 打稿時觀察透視的效果－有些樹枝後退，有些前進、靠近自己，一些前縮而一些只見側面。全部染上一層生赭、金綠，接著以面紙吸亮樹幹亮面及一些樹枝。

2 乾時，部份樹枝及樹幹加上混合的金綠及岱赭。注意光線在樹枝形成的陰影讓樹枝形狀更明確，也有助於了解空間的關係。以右邊往前伸的樹枝為例，因處於深色陰影中，故此選用中間調的冷調畫。

3 影子形成的圖案通常有鮮紅紫的顏色，添加了一點春天般的氣息。以混合的藍紫、鮮藍及生赭薄塗一層最淺的顏色，畫時要順著樹幹及樹枝的弧度才能畫出形狀。而暖色陰影部份，則用混合的藍紫及岱赭。

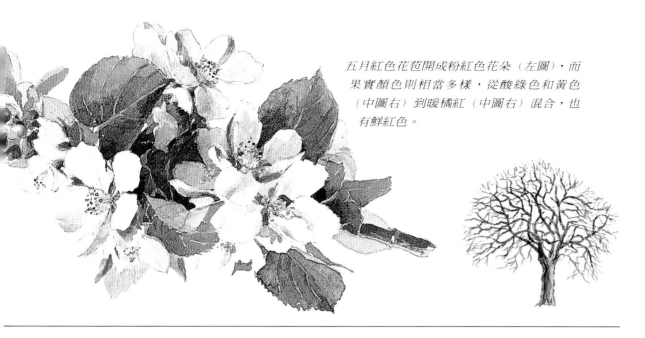

五月紅色花苞開成粉紅色花朵（左圖），而果實顏色則相當多樣，從酸綠色和黃色（中圖右）到暖橘紅（中圖右）混合，也有鮮紅色。

生赭

鮮藍

岱赭

黃赭

金綠

橄欖綠

藍紫

靛青

暗紅

濃的相同顏色，用以點出小花苞。在樹幹及樹枝塗上一層透明的藍紫、鮮藍及生赭，確定顏色隨著樹枝弧度。待乾。

5 調樹枝及樹幹的調子，用混合的藍紫及岱赭加深。待乾，混合金綠及岱赭將樹後的區域改成更濃更金的顏色。乾時，以深藍紫及岱赭畫樹幹及樹枝深色強調。

6 現在為蘋葉做最後修飾。混合橄欖綠及靛青點一些深色背景的葉子。但是不要畫得太多，以免瑣碎、混亂。樹的中段灑一點白色不透明顏料(見灑點篇)，再以少量深暗紅暗示質感。最後，以很淡的前色畫遠方的樹，盡量保持模糊。

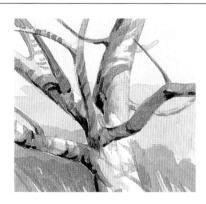

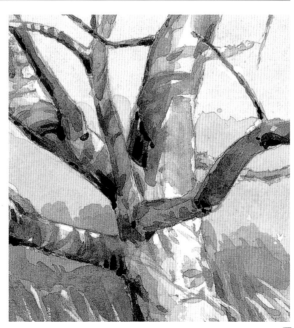

4　畫地上影子之後。調整樹枝及樹幹調子，表現一些往前突出及彎曲背對自己的樹枝，注意在光線照射下，有數不清的調子變化。以藍紫及岱赭混合，加強最深的部份。

Malus domestica

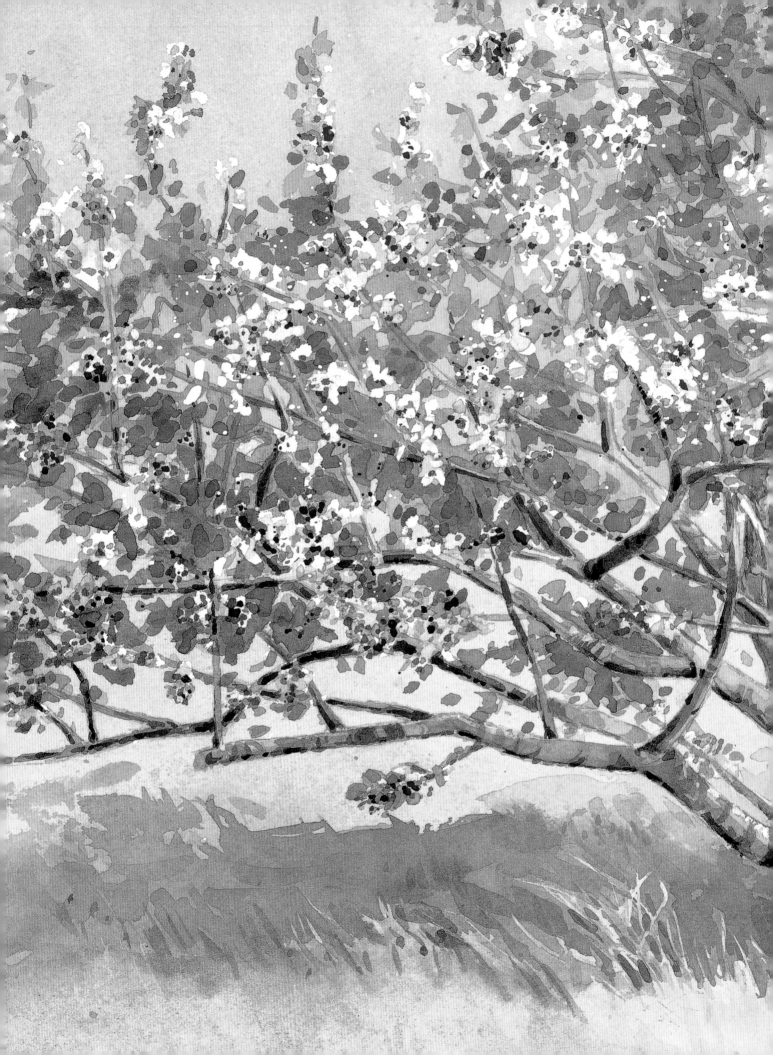

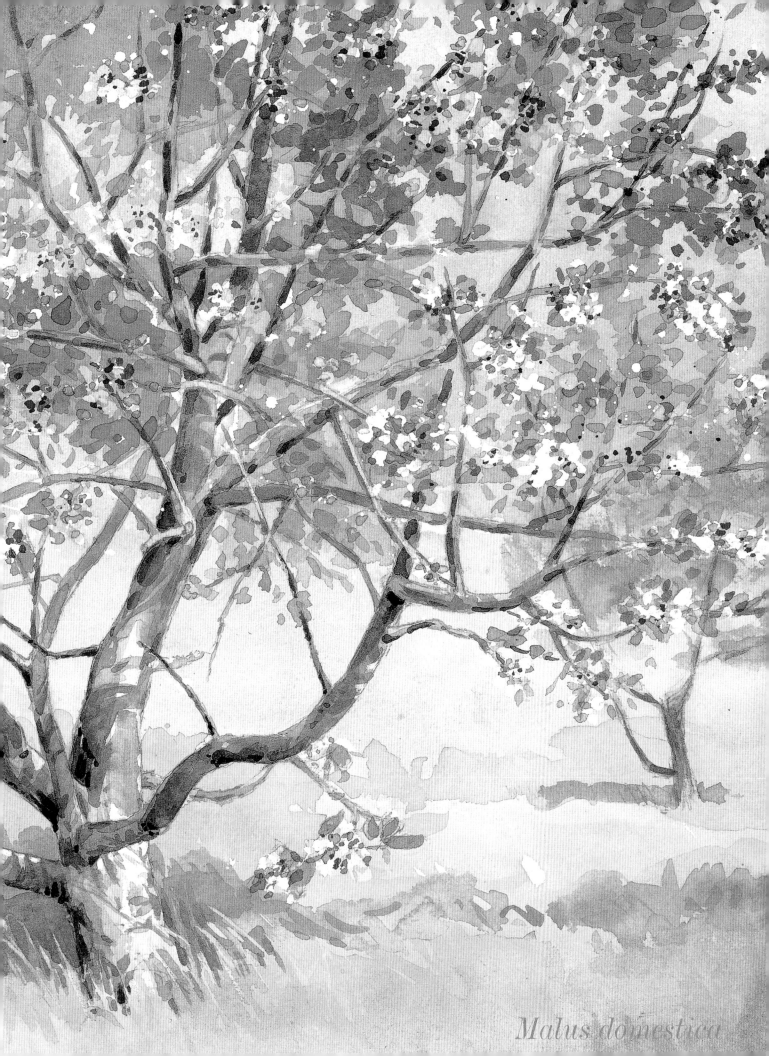

Malus domestica

Nerium Oleander 夾竹桃

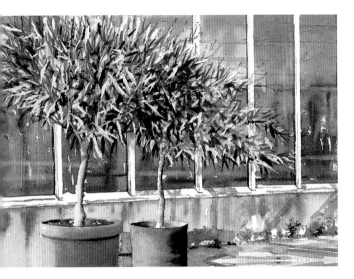

這個濃密、長綠灌木，擁有終年盛開的優美粉紅色花朵，原生於亞洲及中東，但是現在地中海國家及美國也可以看到她的美麗身影。她優美的尖細葉子及引人目光的粉紅花朵，加上她能忍受惡劣生長環境的本事，使她成爲極受美國許多城市歡迎的景觀植物—點綴著城市人行道及公路。

不論品種爲何，最高可長到6至10英尺(2-3公尺)，及大約5英尺寬。如同本練習所示，它們可以簡單地以花盆栽種。或者它們也可以透過整枝的方式，變成只有一個或數個樹幹的小灌木。挑戰畫家的部份在於，能否抓住鮮明又細緻的葉子與花朵但又不失整體感。

完成步驟

1 小心打稿，特別留意溫室柱子的間隔及前方地面的透視。它看起來有點斜及後退，因此愈右邊的柱子應愈小。遮蓋(見留白篇)少數葉子，樹枝、樹幹及溫室柱子，其它不用。

2 保持顏色清淡與許多水份，以10號筆沾混合的鮮藍、樹綠及

天然赭，畫溫室玻璃上方天空的反光。描繪葉邊，但不要全部上色。待乾，以相同但較濃的上述顏色、減少一點藍色，畫深一點的地方；確定右邊一些反光的細節，保留一點飛白處以做出玻璃的質感。乾時，小心洗亮(見吸亮篇)一些光線，暗示室內隱約可見的細節。

3 葉子的第一層顏色，用10號筆筆尖沾混合的深藤黃及一點樹綠，鬆散地上色，以十字交

叉的運筆方式畫出葉子形狀。保留一點葉子飛白，切記不要太多。待乾之後，以同樣方式上第二層顏色，顏色要稍濃，記得保留一些第一層的顏色的葉子。第三層，混合法國紺青及天然赭，來回運筆畫影子位置的葉子。最後，在綠色中加重天然赭，畫最暗面。

4 畫面全乾後，除去所有留白膠，以2號筆沾天然赭及一點紅赭相混，畫溫室柱子(有必要可

特別詳述：使用遮蓋液

1 晚冬到早春時分，出現在小嫩枝末端的模糊綠色，是藝術家的一大挑戰，因爲微妙的效果常因顏色的過度琢磨而前功盡棄。乾擦是一個很好的表現方法。

2 乾時，用10號筆沾生赭、岱赭及一點紺青畫樹枝，畫嫩枝時改用2號筆。也可以使用鉛筆線加強嫩枝，但要有限度地使用。

3 將右下打濕，使它稍乾；加進更多的樹枝，讓一些顏色往下流(顏料水份不要太多)。待乾，加深空間中往前伸展的樹枝。

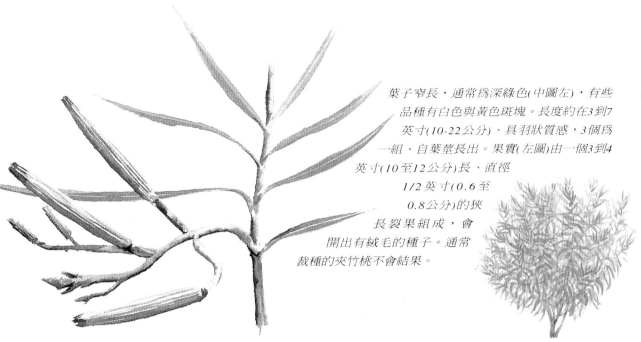

葉子窄長，通常為深綠色(中圖左)，有些品種有白色與黃色斑塊。長度約在3到7英寸(10-22公分)、具羽狀質感，3個為一組、自葉莖長出。果實(左圖)由一個3到4英寸(10至12公分)長、直徑1/2英寸(0.6至0.8公分)的狹長裂果組成，會開出有絨毛的種子。通常栽種的夾竹桃不會結果。

鮮藍

樹綠

天然赭

深藤黃

法國紺青

紅赭

那不勒斯黃

以用鉛筆仔細描繪柱子線)。10號筆沾那不勒斯黃及一點法國紺青的混色，畫溫室玻璃底下；再滴入一點法國紺青及紅赭，以濕中濕(見濕中濕篇)技法製造水份趣味及老舊的感覺。

5 混合淺紅赭及那不勒斯黃，與更深的紅赭、法國紺青畫影子。用第一次混色畫溫室下方的地面，乾時，調和法國紺青及一點紅赭加影子。用較淺的混合色畫花盆內外緣，然後以溼中溼

在影子邊加入較深混合。乾時，用較深顏色加強花盆邊及泥土影子；保留飛白，加強光線照射的效果。以紅褐色畫樹幹及樹枝，同樣地，以溼中溼的方式在影子中再滴入一些顏色。乾時，用小筆及蔟葉的最深顏色確定右緣，再於分枝中加入深色作強調。

6 打濕花盆深色以外的部份。用10號筆調和鮮藍及天然赭，滴顏色到陰影的位置，讓它擴散到左邊、變得淺一點。乾

時，以相同顏色畫花盆內側，這次用較深顏色加強左邊，但在花盆邊緣保留小白線。

4 用小筆建立枝叢及嫩枝，用生赭畫淺色部份，濃法國紺青及焦赭之混色畫深色部份。調子要有變化，樹形方能清晰可見、且更具立體感。

Nerium Oleander

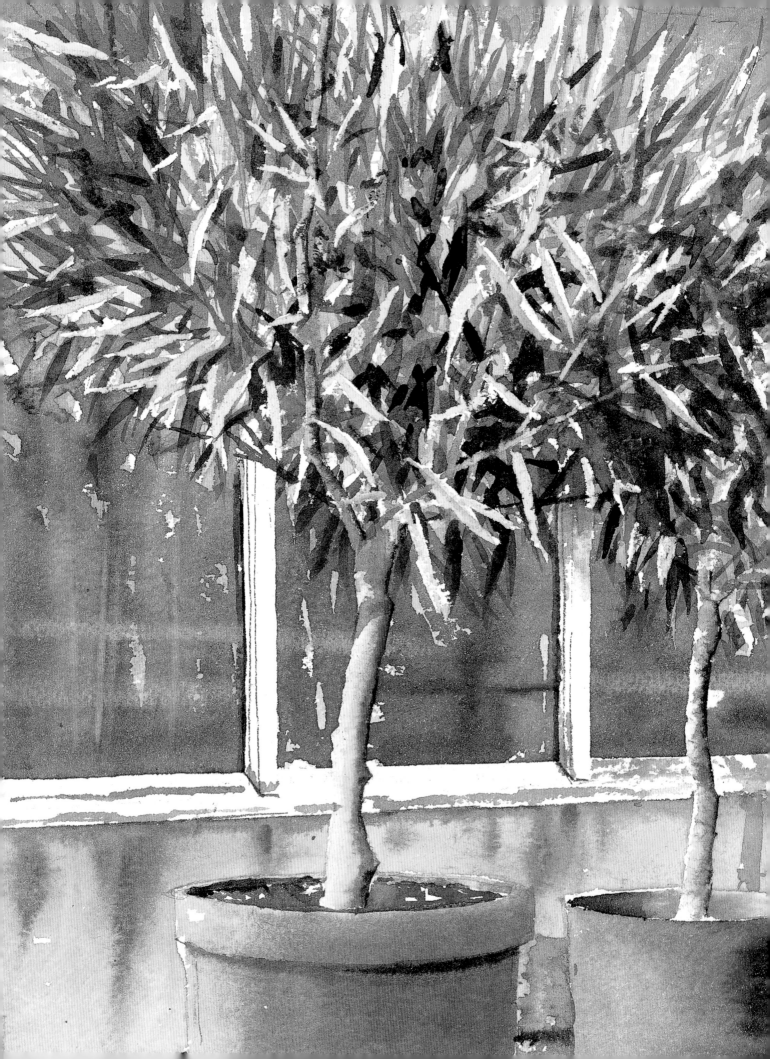

Nerium Oleander

Olea europaea 洋橄欖

洋橄欖雖然原生於地中海地區的狹長島嶼，但它也偏愛土質貧疾的土壤，而且也能在許多乾熱的地區綿延不已。它是所有果樹中壽命最長的，據說有些種植在耶路撒冷Gethsemane庭院中的古老橄欖樹已有兩千年樹齡。橄欖在冬天收成，收成方式是以長竹竿敲打，然後收集自樹上掉下的果實。洋橄欖是一種優雅、生長緩慢的植物，成樹更是令人動容，老樹有多變的瘤節，正與典型年輕搖曳的樹枝及銀色優美葉子形成完美的對比。樹幹顏色並非只有棕色，因此能在顏色中找出有趣的變化，樹脊及裂縫也同樣能發掘其質感的張力。

完成步驟

1 鉛筆畫主要葉子及樹幹輪廓，小心樹幹的部份，要仔細刻畫。再畫羊，為右下角增加一點趣味。然後開始畫葉子形狀，用中號圓筆調和飽含水份的普魯士綠、青綠及新藤黃，直接在乾紙上作畫。留意筆觸的羽化效果(見筆法篇)。然後換筆，改用一支大圓筆及透明橘畫三棵樹幹及暖色調地面，在遠處逐漸加入新藤黃。待乾。

2 畫葉子有些困難，先將它們分成亮面及暗面，表現細小的葉子同時要避免瑣碎的細節。畫中最前方的樹木比它後面的樹要亮一些且顏色偏暖，所以用10圓號筆沾普士綠畫前方這些樹。而最亮的小灌木，則以點畫的筆觸表現葉子，但是暗面區域筆觸要密實。繼續以相同方式畫中景的樹，作畫時，要常提醒自己光線的方向。

3 接下來在樹幹、樹枝及地面薄染一層岱赭，用同樣的顏色畫樹下暗面中的石頭。待乾，在前景的樹木及陰影旁的石頭上一層普魯士綠。把葉子的顏色帶到其它部份，使畫面更有整體感(見整體篇)。

4 從最近的樹開始，調和青綠及岱赭疊出葉子第三層調子，同時加強葉子的形狀，但是不要喪失葉子整體形狀及光線方向。專注在暗面的顏色，避免亮

特別詳述：疊色

1 疊色意指在紙上用顏料彼此重疊。當光線從紙張底部反射透出的顏色，比在調色盤上作混色的顏色更鮮明。重要的是不要重疊太多。而且要確定第一層顏色一定要完全乾透。

2 你可以選擇性重疊，保留部份完全未上色，然後變化顏色的濃度。但是下筆要快且輕，以免將底色洗掉，而且要使用具透明性的顏料(見混色篇)。

3 這個範例先用透明橘，接著用岱赭。薄塗一層水份很多的藍紫，表現藍紫色的陰影，它可以充分表現太陽下山的效果。再畫左邊的樹幹，然後將地面顏色掃到樹的周圍。待乾。

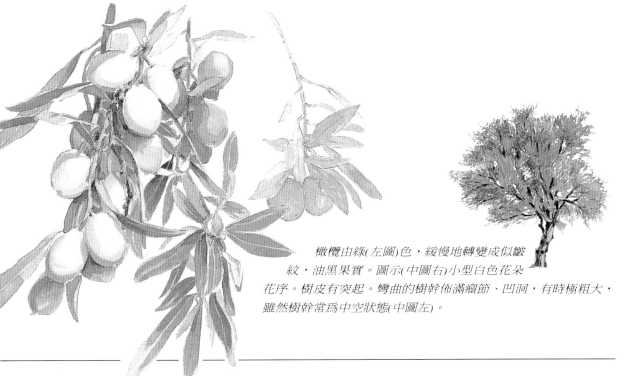

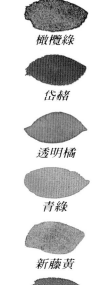

橄欖由綠(左圖)色，緩慢地轉變成似皺紋，油黑果實。圖示(中圖右)小型白色花朵花序。樹皮有突起。彎曲的樹幹佈滿瘤節、凹洞，有時極粗大，雖然樹幹常爲中空狀態(中圖左)。

橄欖綠

岱赭

透明橘

青綠

新藤黃

鈷藍

普魯士綠

藍紫

面不必要的細節。畫時眼睛半閉，可簡化樹形。中間的樹，改以混合的橄欖綠及一點岱赭上色，至於最右邊的樹，只用普魯士綠即可。如有必要，可以用柔軟乾淨的面紙輕點邊緣讓它柔和。

5 用同樣的筆，沾水份很多的藍紫在地面的影子、樹幹及樹枝染第三層顏色。在前景一特別是隱入葉子的樹幹上，疊上混合的藍紫及岱赭。既然葉子已經

上色，可開始以很濃的鈷藍畫天空了。用稍小的圓筆添加陰影部份的暗色作強調，完成樹葉的部份。再以橄欖綠調岱赭畫近樹，然後用青綠調和藍紫畫其它的樹(偏冷)。

6 調和藍紫、岱赭及普魯士綠，強調最前面的樹幹及樹枝的深色區域。遠景中，右邊的樹木顏色要偏冷(見混色篇)，而且得更接近黑色剪影，才能平衡構圖，所以不要用岱赭，應在細

節中加入普魯士綠及藍紫。最後用刀片刮亮最前面樹幹的白色亮光。

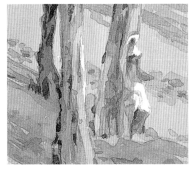

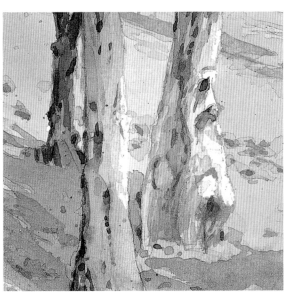

4 以藍紫、岱赭及普魯士綠的混色，畫暗面中最後強調的部份。畫出樹幹凹痕及裂縫，表現樹瘤的感覺。疊色時，小心地選擇第一層的顏色，因爲它會影響最後呈現的結果。

Olea europaea

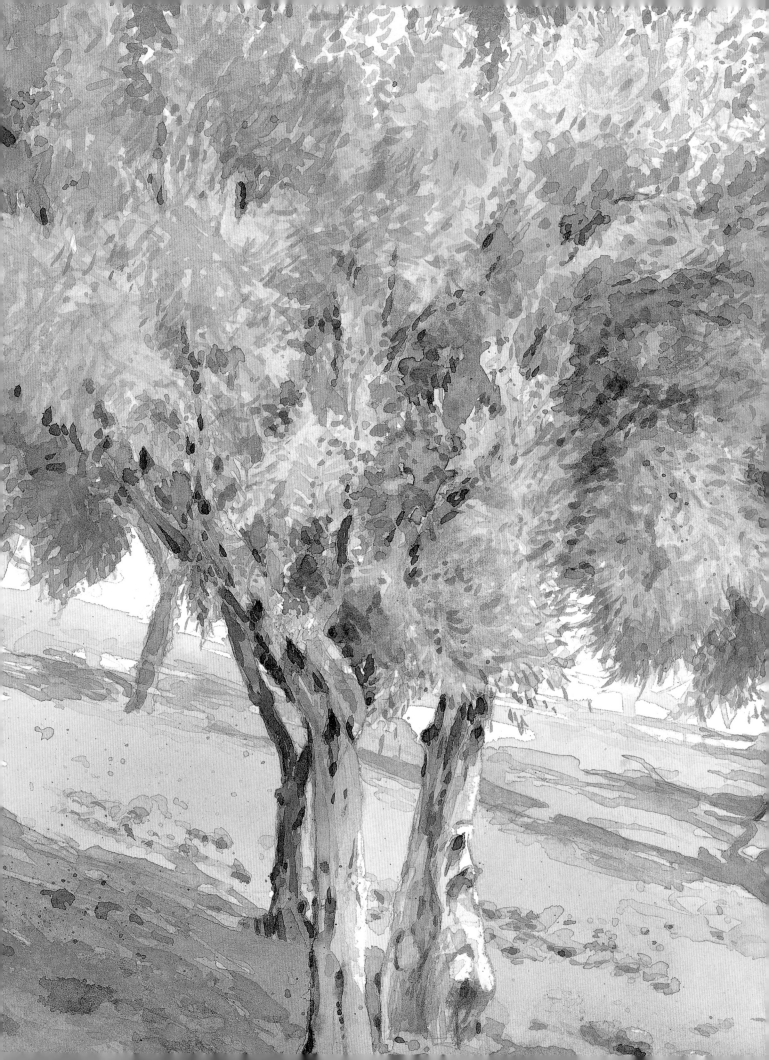

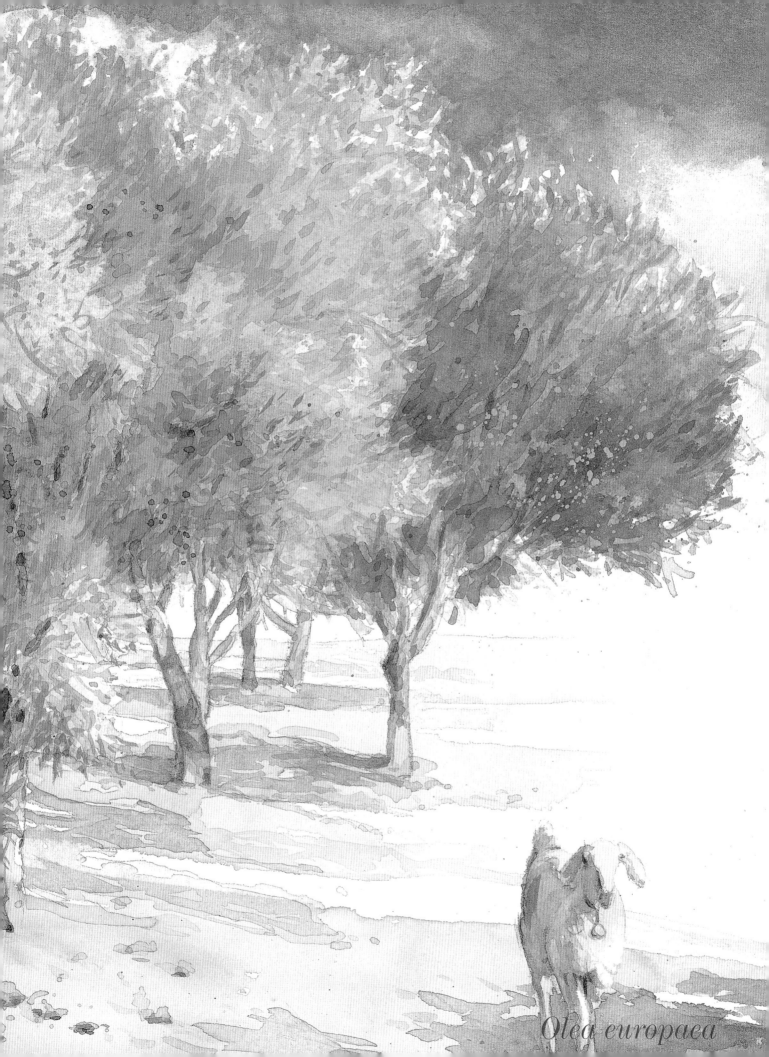

Olea europaea

Pinus pinea 岩松

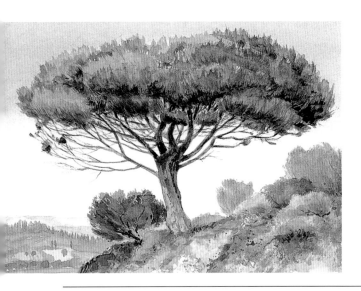

這種樹，樹頂平整而濃密的獨特樹冠，是地中海風景眾多代表樹之一。它提供羅馬園藝家及後來的文藝復興人士一種黑色的柏木支柱與完美的葉形飾。

春季，開始生長時，岩松經歷一個稱「蠟燭」的獨特過程，指嫩芽在葉子發育前快速地形成細長狀。大而優美的毬果，由松針圍繞著形成岩松最顯著的特徵及裝飾特性之一，三年才成熟，含大而可食的松仁稱做pinyons 或 pinoccni。

試著抓住岩松的特性及其結構，注意樹枝從樹幹分開後繼續分裂成細枝的方式。

完成步驟

1 這一幅建立在寬卵形重覆趣味中的畫，極具韻律感；藉由改變形狀、尺寸及彼此穿插，增加了變化，避免卵形變得很機械性或單調。打底稿時，輕輕地畫主要輪廓線標示樹葉的形狀。整張紙染上一層水彩(見濕紙混色篇)，先將紙打濕，然後從紙上緣用大排筆染鈷藍色。畫到畫紙中間，將顏色改為淺岱赭一直到紙底。趁有點潮濕，用面紙將蔟葉頂端擦亮(見提亮篇)。

2 遠處以濕中濕方式(見濕中濕篇)染冷色系鈷藍、黃赭及一點點靛青。乾時，從主樹開始，找出由淺、中、暗調所形成卵形蔟葉的簡單圖案。先畫最淺的地方，用短、朝上的筆觸隨著葉子的方向下筆，特別是剪影的邊緣。下筆要快，用一支12號圓筆，側鋒沾混合的透明黃、黃赭及胡克綠。趁濕，以一支相對較乾的筆沾滿混合的胡克綠、焦赭小心地以乾擦(見筆法篇)做出中間調，畫每個葉叢頂端顏色較淡的針葉。再次趁濕，混合較濃，胡克綠及焦茶，繼續做朝上的筆觸。待乾。

3 用一支中號圓筆，混合黃赭、暗紅畫樹幹，將顏色帶到前景中，並保留第一層的部份顏色。用海棉(見海棉篇)在較深的暗面沾出碎裂質感，同時混合一點藍紫。再以海棉分別沾較淺的葉子顏色，畫前景中的小灌木；用胡克綠及鈷藍之混色，畫遠處幾近消失的灌木。

特別詳述：樹枝隱沒蔟葉中

1 樹枝消失在茂密的葉子中是岩松的特徵之一。開始先勾勒主要分枝及葉叢的外形。在天空上一層淡彩，待乾。

2 用乾擦技法沾混和的胡克綠、透明黃及黃赭，以朝上的筆觸畫蔟葉。趁有點潮濕，畫中間及較深調子。

3 乾後，畫樹枝第一層顏色。注意它們是如何淹沒在蔟葉中，但卻依然隱約可見。除了最底下的樹枝，其餘部份都在蔟葉形成的陰影中。

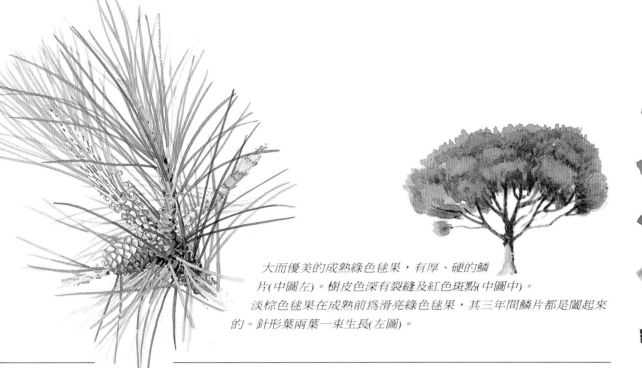

大而優美的成熟綠色毬果，有厚、硬的鱗片(中圖左)。樹皮色深有裂縫及紅色斑點(中圖中)。淡棕色毬果在成熟前為滑亮綠色毬果，其三年間鱗片都是闔起來的。針形葉兩葉一束生長(左圖)。

焦赭

胡克綠

鈷藍

黃赭

藍紫

暗紅

靛青

焦茶

透明黃

4 調合焦赭、鈷藍及藍紫，用一支8號圓筆畫中間調樹枝，包含樹幹暗面。現在右邊的蔟葉需要更冷的顏色，所以用一支10號圓筆的側鋒，疊上一層(見疊色篇)薄胡克綠，記得保持筆觸靈活。

5 蔟葉底下最深的影子也許要再加強。如果需要，調濃胡克綠及焦赭乾擦，然後混合濃的暗紅、藍紫、焦赭及靛青加深樹枝。至於下方樹枝上的小分枝，取一支線筆(見筆法篇)，以筆尖輕快地乾擦紙面，做出羽狀筆觸。

6 在前景中加入最後的暗色強調，加深左邊灌木下方，先用海棉沾胡克綠及焦赭作畫再用筆勾些樹枝。調整位右邊景物的明暗調子，筆觸加一些細節。混合藍紫、暗紅及黃赭加強前景與藍色遠景交接的邊緣線。用白色不透明顏料調黃赭及焦赭色，點出少數毬果及纖細的樹枝；然後再以白色不透明顏料調透明黃，在蔟葉頂端加一點小葉叢。

4 為營造樹枝沒入葉叢的效果，兩者的調子必需一樣，但是顏色可以改變。最後，在葉隙間以線筆乾擦做出細枝。

Pinus pinea

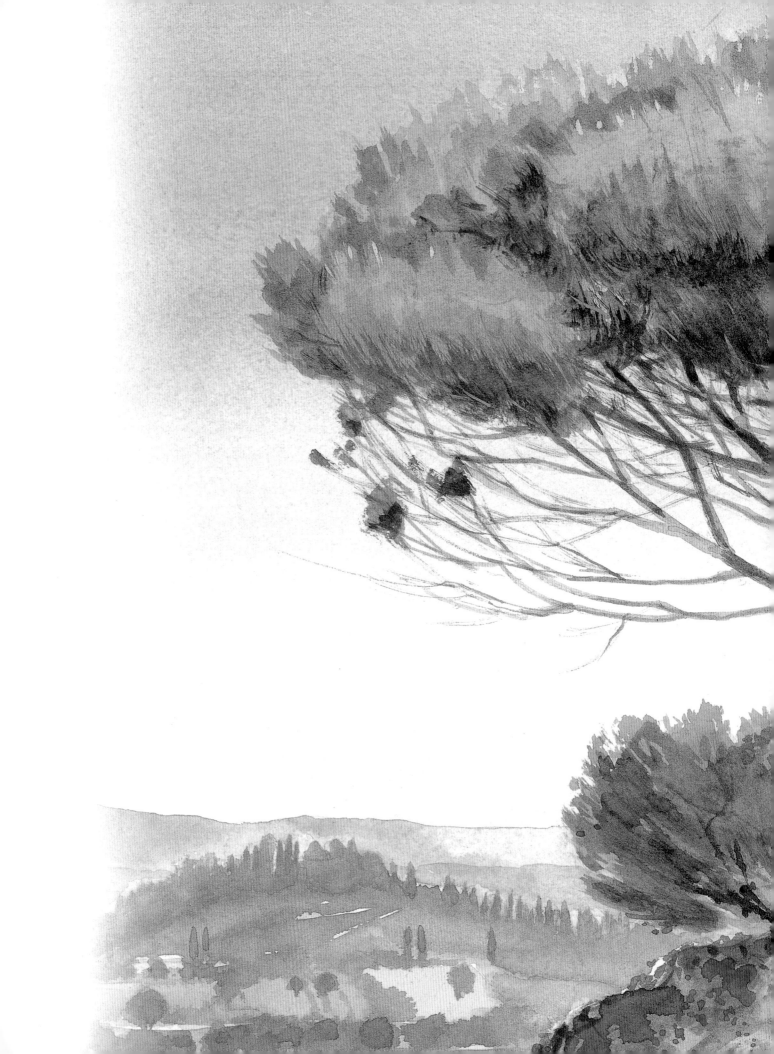

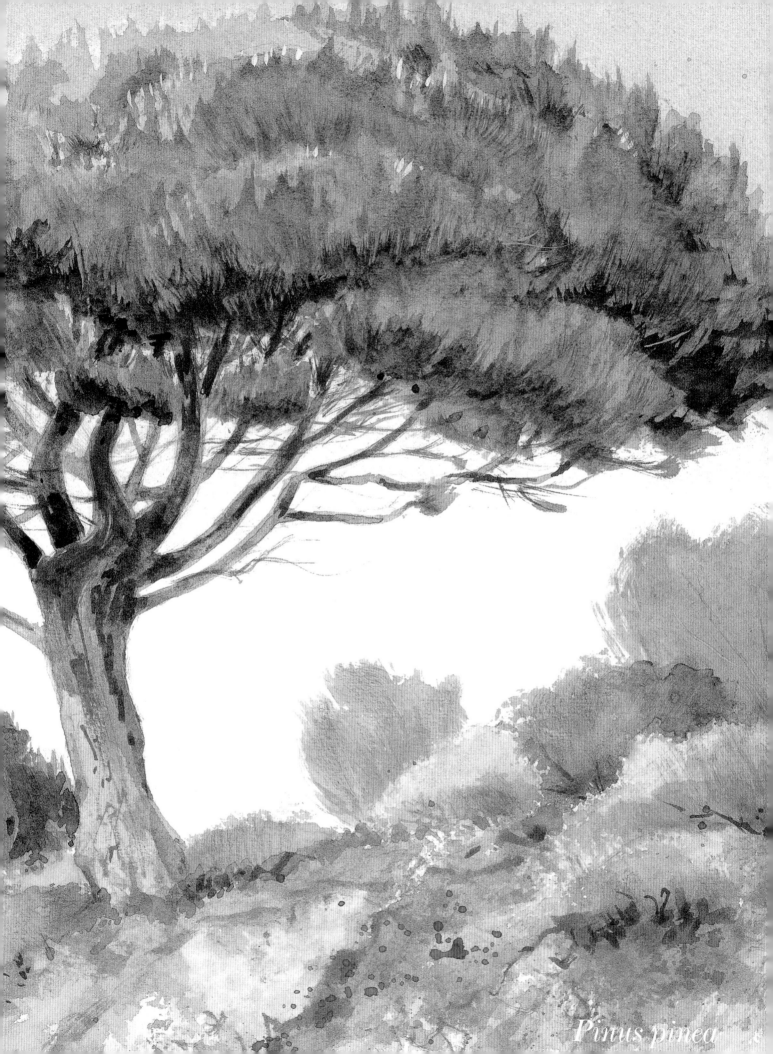

Pinus pinea

Quercus robur 英 國 櫟

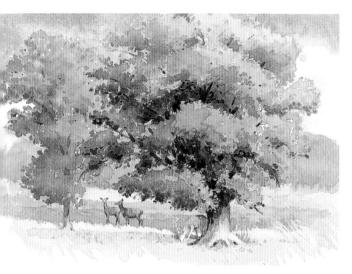

英國櫟是一種枝葉寬闊外展的落葉木，有極大的樹冠，樹幹厚且有深的裂縫("robur"意指結實的)，有樹瘤及扭曲的樹根。歐洲郊區常可見到其熟悉的身影，它的所在位置常在鄉村居民的聚散地，自傲的盤據著鄉村的中心。這種植物特別長壽，已知的老樹有長達250到300的樹齡，其間，樹高可以超過100英尺(33公尺)。木質堅硬耐久，多用做家具及建築。

畫英國櫟時，注意寬闊的枝葉外形，及其象徵鹿首的肥碩樹枝。試著抓住樹形、顏色及質感而不加入太多的細節。

完成步驟

1 在熱壓(滑面)紙(見紙張篇)打稿，留意獨特的樹枝結構及像天蓬般的外型。約略標出光線方向；在本練習中，光源來自右上方，在畫面左邊及蔟葉底形成暗面。畫鹿的輪廓線，然後調和金綠及胡克綠、以14號圓筆開始畫蔟葉。將筆壓在紙面上主要樹形的右上部，轉筆表現出樹葉組成的大葉蓬，保留飛白的間隙做「天空的位置」。在外緣，做水平點描筆觸(見筆法篇)暗示一片片的葉子。畫所有的蔟葉及樹，當你畫到暗面時，可以同時加入更多的胡克綠、鈷藍，以加深顏色。

2 在前景的草地及樹幹的區域覆蓋一層淡啶金，在接近中間的遠處，同時加入鈷藍及透明黃。當蔟葉乾時，用中間調的天藍色畫蔟葉的間隙及畫紙上方，同時加水稀釋顏色，做出水平線方向的漸層。將天藍色帶到一特別是暗面中蔟葉的天空間隙。

3 現在開始畫蔟葉建立樹形及立體感，再加強受光葉子的鮮黃綠色。同樣地，用簡單、點描的筆觸，調和金綠、樹綠及法國紺青，在樹冠深度及底下的蔟葉部份，加上次深的第二個調子。這個調子應該會和亮綠色略有融合，所以當你畫時，再用一支濕畫筆(見硬邊及柔和邊篇)柔和邊緣線。

特別詳述：硬邊及柔邊

1 蔟葉，想像一下當兩種顏色相混時所形成的邊緣線。有時，你會需要調子及顏色的溫和轉變，但是別混色過度，否則顏色會糊掉。

2 先染金綠及胡克綠。待乾，加上稍深的第二層調子。改變筆觸大小，保留部份的第一次上色。當顏色乾時，就會產生硬邊。

3 趁濕，加入第三個調子，以濕中濕(見濕中濕篇)加強陰影，滴入相同較深的顏色。較柔和的相溶色與亮面區域的銳利邊緣線，形成很明顯的對比。

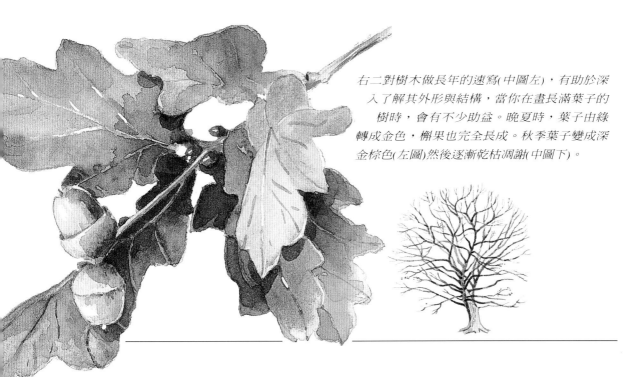

右二對樹木做長年的速寫(中圖左)，有助於深入了解其外形與結構，當你在畫長滿葉子的樹時，會有不少助益。晚夏時，葉子由綠轉成金色，橡果也完全長成。秋季葉子變成深金棕色(左圖)然後逐漸乾枯凋謝(中圖下)。

鈷藍

天藍

法國紺青

岱赭

焦赭

透明黃

金綠

啶金

樹綠

胡克綠

橄欖綠

4 趁稍濕，用一支12號圓筆沾很深的相同顏色，畫出柔和且濕的葉緣。沾橄欖綠用乾擦(見乾擦篇)技法暗示嫩葉及少數細枝及小分枝，讓他們融入深色蔟葉下方。

5 勾勒分枝及細枝完成主要的樹，注意細枝與分枝的關聯，以及分枝與樹幹的關係(它有助於想像蔟葉是具穿透性的)。使用與之前相同的顏色，但是額外加一點焦赭。注意茂密的蔟葉如

何在樹枝上形成投影，蔟葉如何彼此重疊、因而遮住了樹枝－常見的錯誤是錯把蔟葉中的樹枝畫成剪影。

6 混合淡的鈷藍及胡克綠，薄塗樹後形成的陰影，連帶也畫暗面中的兩隻鹿。在前景中，以淺岱赭加上一些小點，以相同顏色增加前景鹿隻細節。待乾，用稍小圓筆及焦赭畫三隻鹿深色細節。最後，以不透明白色顏料調金綠及樹綠，在樹中最深的蔟

葉位置加少數的點，同時變化明暗調子以增加趣味。別加太多了！

4 調濃的焦赭及橄欖綠畫樹枝，在暗面加一點小點暗示較深色的葉子。畫一點稍亮的葉子，增加額外的畫趣。

Quercus robur

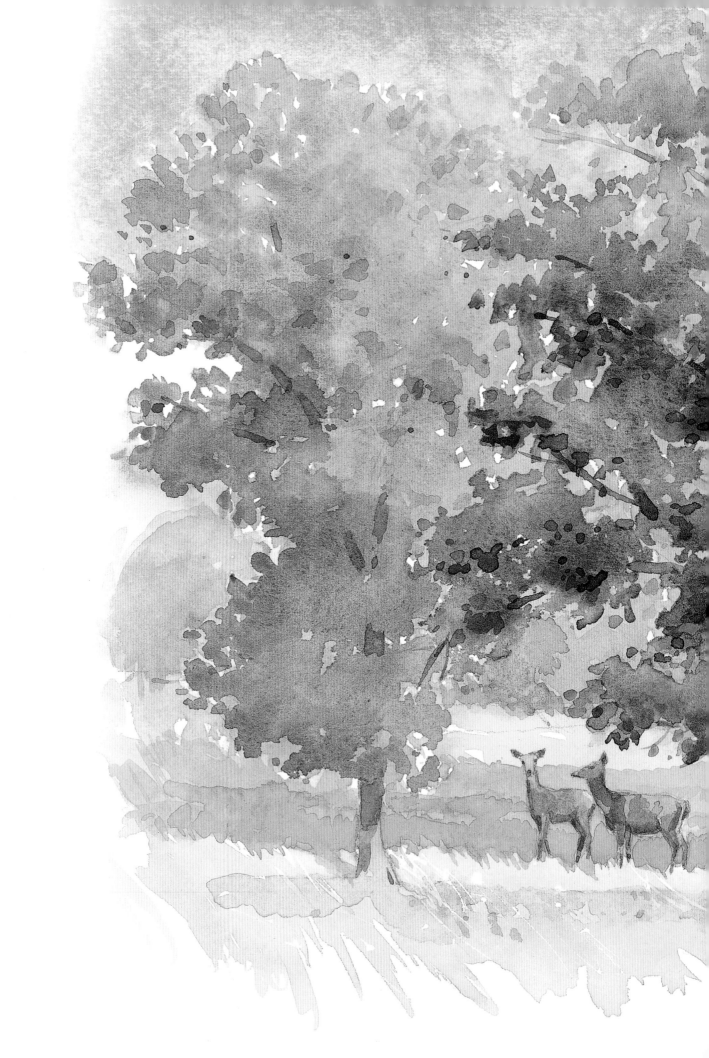

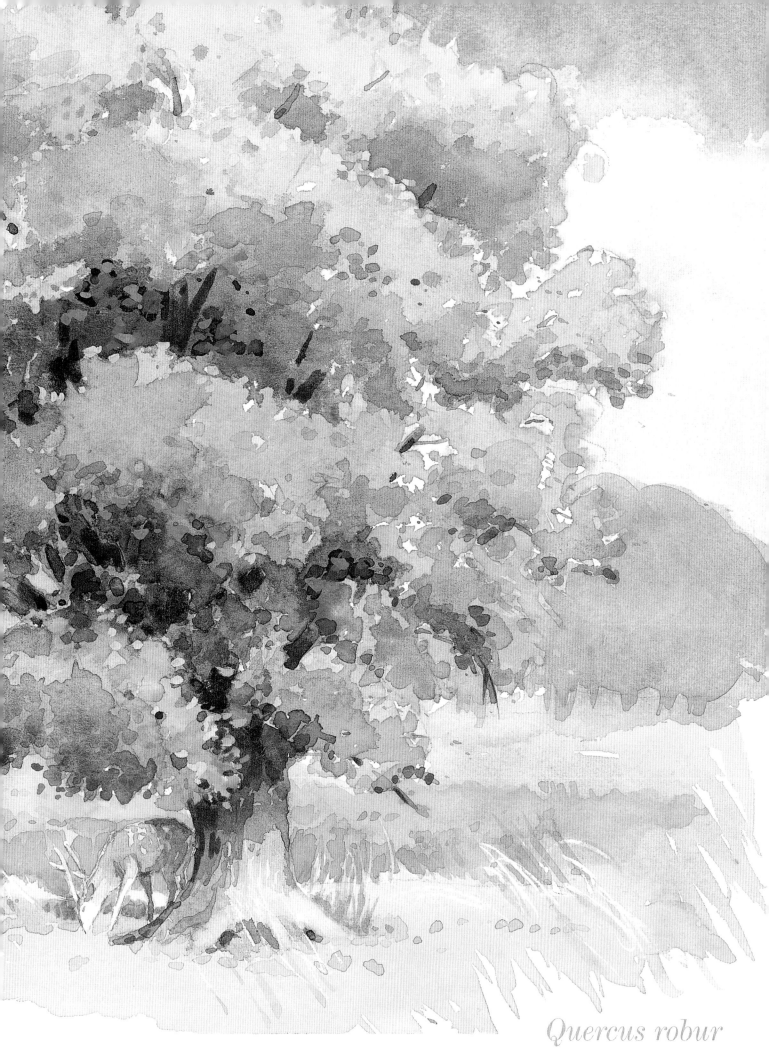

Quercus robur

Rhus typhina 鹿角漆樹

這個小型的平頂樹，人們常被它亞熱帶外型的異國情調所誤導，其實它原生於北美東部，耐寒而頑強。它的俗名源自紅棕色、具苔毛質感的粗樹枝，且與春季鹿隻新生鹿角上的軟毛相似。這些稀疏的樹枝由15或更多葉子覆蓋著，看起來像鏤空浮雕；秋季葉子轉成壯麗豐富的鮮橘、紅及紫色。果實聚生，看起來像是頂端縮小的蠟燭被有毛紅色種籽包裹起來、直立在樹枝上，看起來有如回到遠古時代—特別是樹葉掉光後。

每一種樹各有不同的樹枝結構，所以在打稿及上色時，要仔細觀察其生長結構，就可以傳神地表現每一種樹的特徵。

完成步驟

1 畫主題樹並輕輕勾出中距離及水平線上的蔟葉。遮蓋(見留白篇及下面詳述)主題樹中的一些葉子，然後準備畫天空。天空塗上天藍色漸層(見漸層上色篇)，將顏色帶到水平線。乾時，從這條線開始，以淡啶金畫出暖色前景，染過大樹枝及右邊稍小的樹。

2 混合淺天藍及少許藍紫畫水平線中的樹，讓這些顏色溶入先前右邊的顏色。保留主題樹樹枝的金色。乾時，調相同顏色加不同比例的紅赭畫近處葉子。繼續往下畫到最底下邊緣，混合啶金及透明橘加強前景，再立即滴入調和的藍紫、啶金及透明橘。乾前，用線筆(見筆法篇)做向下的筆觸，金黃色表現草地。待乾。

3 現在開始畫樹叢，記得光來自左邊，所以左邊的樹葉一般說來都比較亮。試著一次畫整個區域，然後做必要的省略。用10號圓筆沾滿顏料－分別塗上透明橘及啶金－主要位置的顏色筆觸要寬，再用小筆觸在蔟葉緣勾出葉子形狀。保留特別是樹頂部份蔟葉間的空隙。不調其它顏色，只用透明橘畫接近右邊較深的區域，但是要加一點藍紫在右邊背景，畫出樹的剪影。繼續加進稍暗調子。混合紅赭及暗紅，一直畫到最深的調子，可以是很濃的暗紅或調和紅赭及藍紫。待乾，以最深的葉子顏色點果實。

特別詳述：使用遮蓋液

1 使用遮蓋液，可使你放心地揮灑而不必擔心意外蓋掉留白處。決定好畫面中最淺的位置，然後以遮蓋液遮住。乾後，整個染上葉子顏色。

2 這個範例中，留白膠在打完底稿後使用，當然可以使用於任何步驟。接著，用紅赭及暗紅色增加調子，從大筆觸到像葉子形狀的筆觸都有。

3 現在畫葉子次暗的地方。乾之後，以中間及暗調的靛青及紅赭畫樹枝。再畫果實，乾後，用硬橡皮擦將留白膠清除。

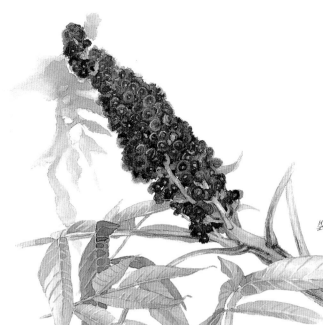

天藍

啶金

紅赭

藍紫

透明橘

暗紅

靛青

裝飾性，金字塔形的聚生果實，可達8英寸(20公分)長，爲紅色，有胎毛質感(左圖)。7月開花，花朵在葉子凋謝後依然挺立(中圖左)。秋葉顏色奪目(中圖右)。多樹(上)。

4 全乾後，清除留白膠，用前面較淺的葉子顏色染白色葉子。接著，調藍紫、天藍及啶金加樹幹暗面，讓他們看起來往後退。

5 畫面下緣需要一些較深色強調，所以用10號筆調藍紫及紅赭畫一些羽狀小樹。以相同顏色，稍微變化調子，畫左邊樹上深色葉子，再以中間調的靛青及紅赭加樹枝。以較濃的相同顏色

在主題樹的樹幹及樹枝作最深的強調，保留一些較淡的部份，才會產生後退感。左邊的樹可看到很多樹枝，所以加上橘色葉讓它產生葉子在背景的效果。

6 最後，以白色不透明顏料調天藍色，點出暗面中一條條的金色短草。這個藍色與葉子的橘色主色調呈互補(見色彩篇)，與整體的暖色系形成一個對比。

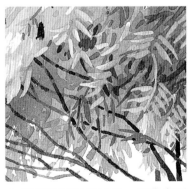

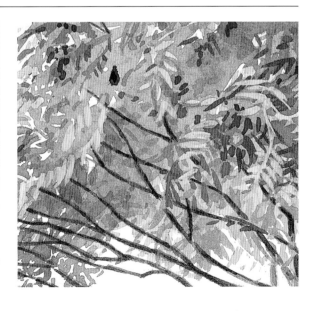

4 當留白膠除去之後，通常會顯得過白且不自然，所以要再染上顏色。用前面的葉子顏色改善過白的調子，但是要保持淡金色調子，如此才會顯眼。

Rhus typhina

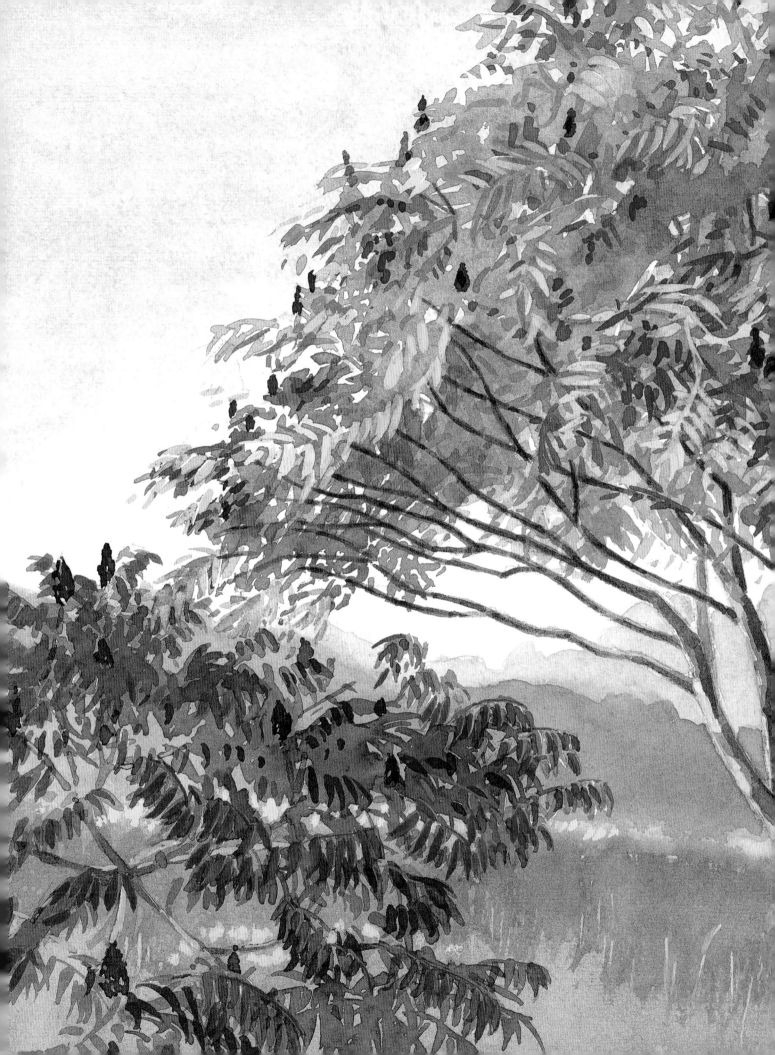

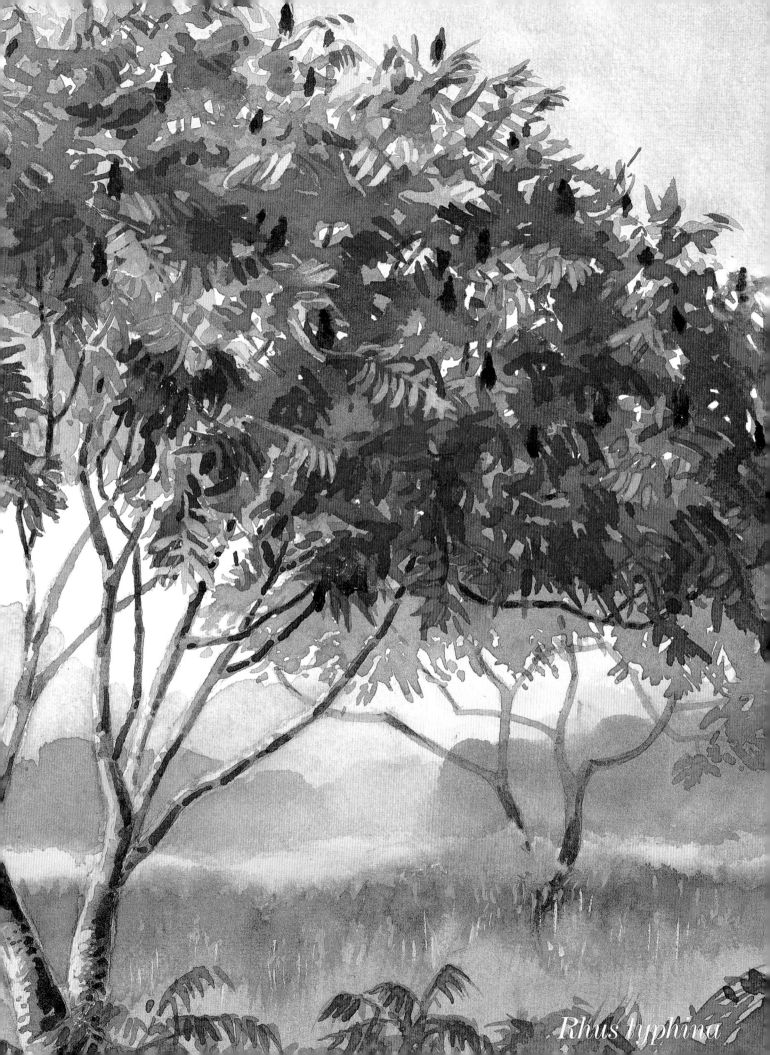

Rhus typhina

Salix chrysocoma 金垂柳

垂柳是野柳的雜交種，只生長在中國西部。現今這個隨風搖曳的植物幾乎是任何池溏與湖泊不可缺少的配件，在風和日麗的日子裡，波浪般的金色垂葉搭配湛藍水面的倒影，形成一幅令人屏息的畫面。柳樹只能自然地在河岸或濕地生長，因爲它們微小的種子需要濕潤泥土發芽。在冬天，亮黃色樹枝框架及細枝赤裸地曝露在外，像一個雕塑家的興起之作，春臨的跡象之一是，早熟的肥厚花苞開成有花藥的柔黃花序。

金柳樹形雖高大，但枝葉纖細，因難點在表達碎絲帶的感覺，又不致喪失樹的整體結構。

完成步驟

1 由於柳樹結構複雜，所以輪廓要畫得更正確。用留白膠（見遮蓋液篇）蓋住三隻小鴨及前景河岸與水面相接的幾條水平線，然後用18號平筆沾透明黃加一點法國紺青，薄塗受光的樹及前景草地；中間及右邊保留白色天空。外圍則用短、輕、羽狀筆觸做出葉子。這個底色可讓整張畫更顯溫暖。

2 底色乾後，畫天空，先用清水大致打濕。用14

號圓筆沾法國紺青及暗紅，用漸層的方式（見漸層篇）從天空畫到水平線，其間小心保留樹形，並逐漸加入啶金。待乾，調中間調偏藍的法國紺青及透明黃色，淡淡地加在遠處柳樹。趁濕，用一支乾淨微濕的筆，洗去一些代表受光處的亮面，待乾。

3 接著畫大樹葉子次深的顏色，以平筆混合法國紺青、透明黃及一點點的啶金，使綠色不致太強烈。保留部份最亮的葉

子，然後以羽狀向下斜筆觸畫簇葉；一直畫到右邊樹影的位置，顏色改成混合的鮮綠及暗紅，再將顏色帶到右邊外緣。待乾。

4 接著專注在樹的結構，必要時要簡化，太多的細節會降低表現力。用10號圓筆混合法國紺青、暗紅及鮮綠畫暗的樹幹及主要樹枝的顏色，顏色也要帶到大面積葉子裡。等一下，你會進一步描繪更多光線及深色葉子，兩者可以柔和暗面樹枝。用線筆

特別詳述：運用不透明顏料

1 白色不透明顏料或不透明顏料，可以讓你提亮暗面，但是應保留到最後階段。打完主題輪廓線後。在樹上薄塗一層透明黃

2 白色不透明顏料需要有底色才能顯現其覆蓋能力。因此先用水彩打底色。用平筆側鋒，畫暗且偏冷色的背景樹。

3 繼續加強簇葉暗面，補一些更濃的顏色。乾時，調法國紺青及暗紅以線筆勾勒柳枝。

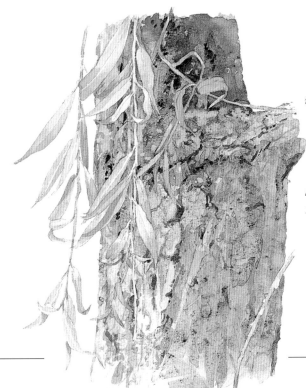

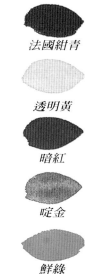

樹皮(左圖)爲淺灰棕色，特徵是不規
則裂縫。狹長、披針形、黃綠色葉
子，有整齊鋸齒狀葉緣，(中圖左)
可長到3至6英寸(7.5-15公分)長。
黃橘色柔荑花序(中圖右)與幼葉同
時或先於幼葉開放。
右圖爲冬樹。

法國紺青

透明黃

暗紅

啶金

鮮綠

靛青

(見線筆篇)勾
勒微小的樹枝，
然後混合鮮藍加一點法國紺青，
畫前景草地暗面，使其與樹幹底
的顏色融合。

5 光線由左方照到樹後，所以
最深的蔟葉是在前景。混合
鮮綠、暗紅及透明黃，畫這些暗
處。為增添質感，用8號圓筆側鋒
－比筆尖更瑣碎的筆觸－隨著瀑
布似的蔟葉方向下筆。將顏色帶
到部份樹幹及樹枝讓他們融合，

調鮮綠及暗紅色畫後方的
水面，用乾擦方式(見乾擦篇)
在中間留下條紋飛白。乾時，將
覆蓋鴨子的留白膠去除。

6 為了畫最淡的蔟葉，同時強
調絲帶般的柳葉，用6號圓筆
調鮮綠、法國紺青及白色不透明
顏料(其不透明顏料或如下面詳
述)。輕輕地乾刷，將顏色從暗面
往下帶。把筆觸帶到部份樹幹及
柳枝，增加畫面深度。當你畫左
邊的樹時，加入透明黃改變不透

明顏料的顏色，乾時用白色不透
明顏料調沾一點點透明黃，點出
亮面最亮的部份。

7 為連接前景草地及柳幹，混
合靛青及一點點暗紅色畫水
平條紋。最後，用較濃的相同顏
色強調部份樹幹及柳枝，再用靛
青及暗紅畫鴨子暗面。

4 用水份相當少的白色不透明顏
料加水彩顏料乾刷紙面，顏料只
能附著在粗糙紙張表面，可以有
效地表現柳葉的絲質質感。

Salix chrysocoma

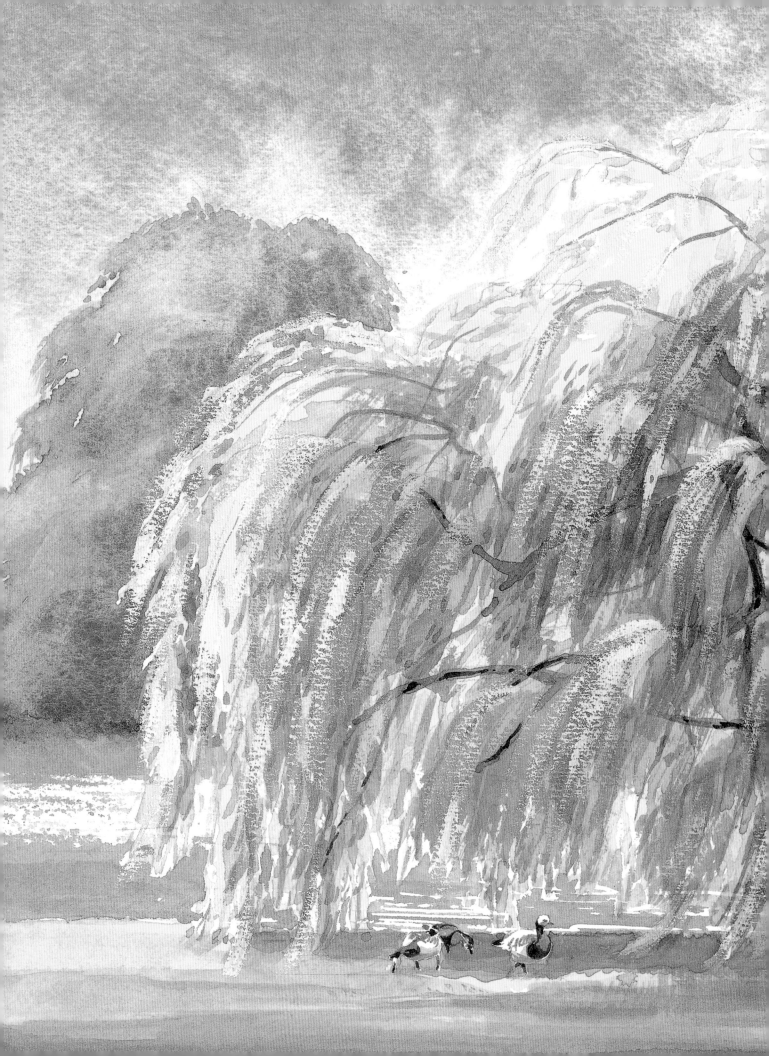

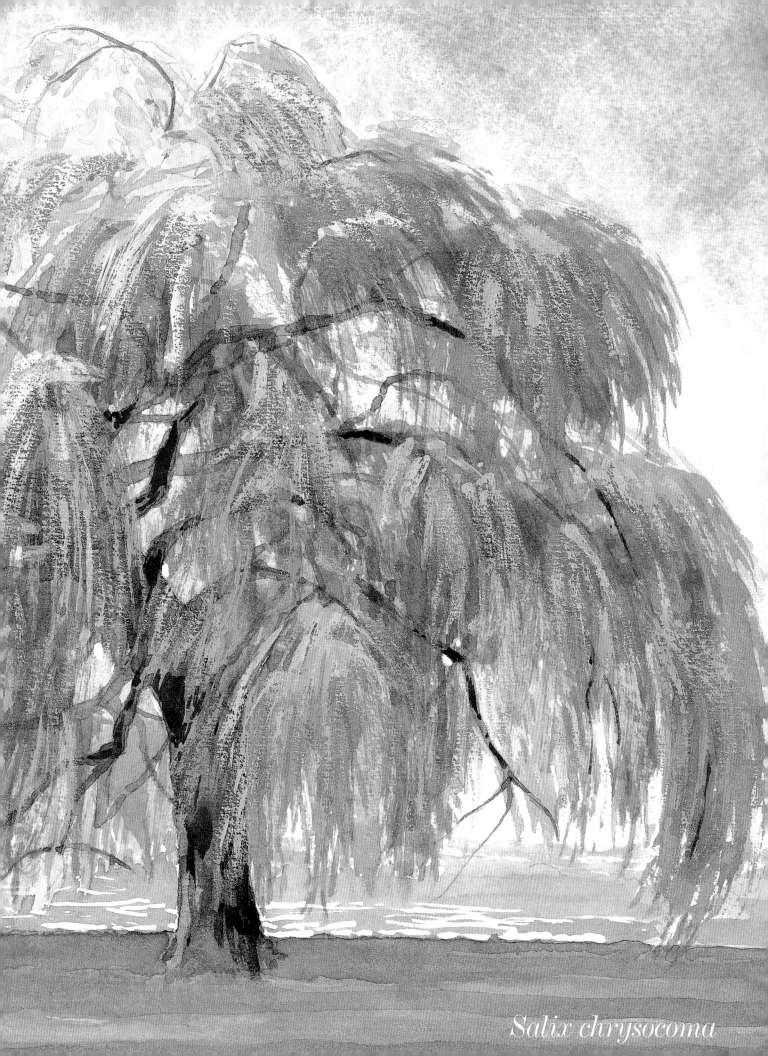

Salix chrysocoma

Trachycarpus fortunei 棕櫚

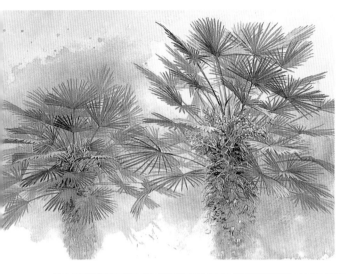

這棵眾所熟知的舟山棕櫚，原生於溫和的遠東地區，是所有棕櫚植物中最耐寒的。葉呈扇形(掌狀裂)，是棕櫚葉三種基本葉形之一，其它有羽狀(羽狀裂)及複葉形。每年舟山棕櫚都會長出二至三個體形巨大的扇形棕櫚葉，直徑超過39英尺(1公尺)或更長。同時，枯黃的棕櫚葉也會脫落，但是老葉基部還在，有棕色柔毛纖維覆蓋的樹皮。樹幹可高達15-30英尺(5-10公尺)，樹頂棕櫚葉開成緊密束狀，形成具異國情調的外觀。

藝術家的挑戰是如何描繪複葉上的光線，同時又要在描寫棕葉前進、後退中表現出立體感。

完成步驟

1 小心刻畫棕葉，注意扇形葉如何因觀看的角度不同而改變。右邊的樹在其它樹前面，所以較為高大。遮蓋(見留白膠篇)光線照射的棕葉及樹幹上少數束狀葉，以及大樹上果實的柄。以清水打濕整張紙，然後以鈷藍及透明黃做漸層(見漸層篇)，在上面及左側樹幹上方再滴入一點岱赭色。少數地方留白。讓顏色略微相融，然後待乾。

2 濕中濕技法(見濕中濕篇)染棕櫚樹幹的第一層顏色。開始以很淺的、水份很多的普魯士綠畫二棵樹幹，然後在右邊樹幹頂端再滴入藍紫及岱赭。用一枝乾淨、微濕的筆，柔和樹幹與背景的邊緣線，然後待乾。

3 現在準備開始畫棕葉，畫的順序是由背景中亮的部份畫到前景中暗的物體。將棕櫚樹的整體形狀謹記在心，然後用一支中尺寸、筆毛很好的圓筆，以每

一片棕葉為中心、做向外的幅射性線形筆觸。右邊的樹，用淡鈷藍；背景中左邊的樹葉則用普魯士綠。

4 接下來要疊上一層調子較深的葉子－包含中間遠處，及一些位於下方、穿過樹幹的葉子。用同樣的筆，調胡克綠、透明黃及普魯士綠畫右邊的棕櫚。棕櫚葉顏色要偏冷調，讓它往後退一點。

特別詳述：分析棕櫚葉結構

1 每個簇葉都是扇形，每一片葉子都由一個中心點向外呈幅射狀伸展而出。但是形狀的改變要看葉子是否前縮、轉向另一邊、朝上指或往下垂。

2 上面三個簇葉是前縮的，看起來像扁橢圓形。連結葉莖和中間葉子的關係，注意前縮葉子的方向如何隨著角度改變。

3 偏下方四個簇葉的形狀，從上面非常扁的橢圓形到底下像全開的扇子。你可以從這個圖例清楚地看到，前面葉片之間的空間為何變得比較大。

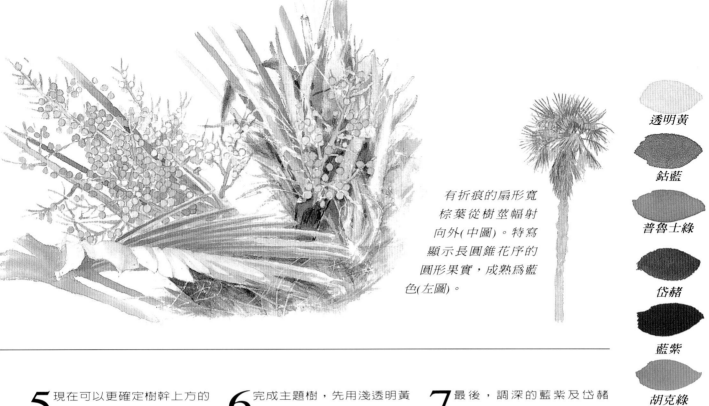

有折痕的扇形寬棕葉從樹莖幅射向外(中圖)。特寫顯示長圓錐花序的圓形果實,成熟為藍色(左圖)。

透明黃

鈷藍

普魯士綠

岱赭

藍紫

胡克綠

5 現在可以更確定樹幹上方的形狀。右半,用圓筆調岱赭及藍紫上色,同時帶顏色到較深的樹縫中;趁濕,用線筆將顏色邊緣往外拖,表現毛邊;以相同但較冷的顏色,畫左邊樹幹。當畫中每樣東西都乾後,清除所有留白膠,完成左邊的樹。調藍紫及岱赭染乾掉的樹幹纖毛,而葉子白色部份則用透明黃及普魯士綠。用濃的胡克綠及普魯士綠畫最深的葉子,將葉柄畫到樹冠中心。

6 完成主題樹,先用淺透明黃及普魯士綠染白色葉子的部份。以濃胡克綠畫位於上方最深的葉子,左邊葉子則以透明黃提亮。葉子會與小樹重疊。記得棕櫚葉要延伸到樹幹及樹冠。再以淡普魯士綠及混合的普魯士綠及透明黃,為圓形果實上色,保留少許最前面的白色果實。混合偏暖的透明黃及岱赭染散佈的果實。

7 最後,調深的藍紫及岱赭色,強調葉莖及棕櫚葉的最暗面。如果一些左邊樹頂的白色負像不小心染到顏色,可以再用較濃的白色不透明顏料補回來,然後在背景各處及右邊敲筆桿、灑上一點淺透明黃。

4 注意葉子如何彼此重疊,位於上面、較扁平、面向天空而受光更多的棕櫚葉,其調子又是如何變化。從淺畫到深色葉子,連結葉莖到樹幹頂部。

Trachycarpus fortunei

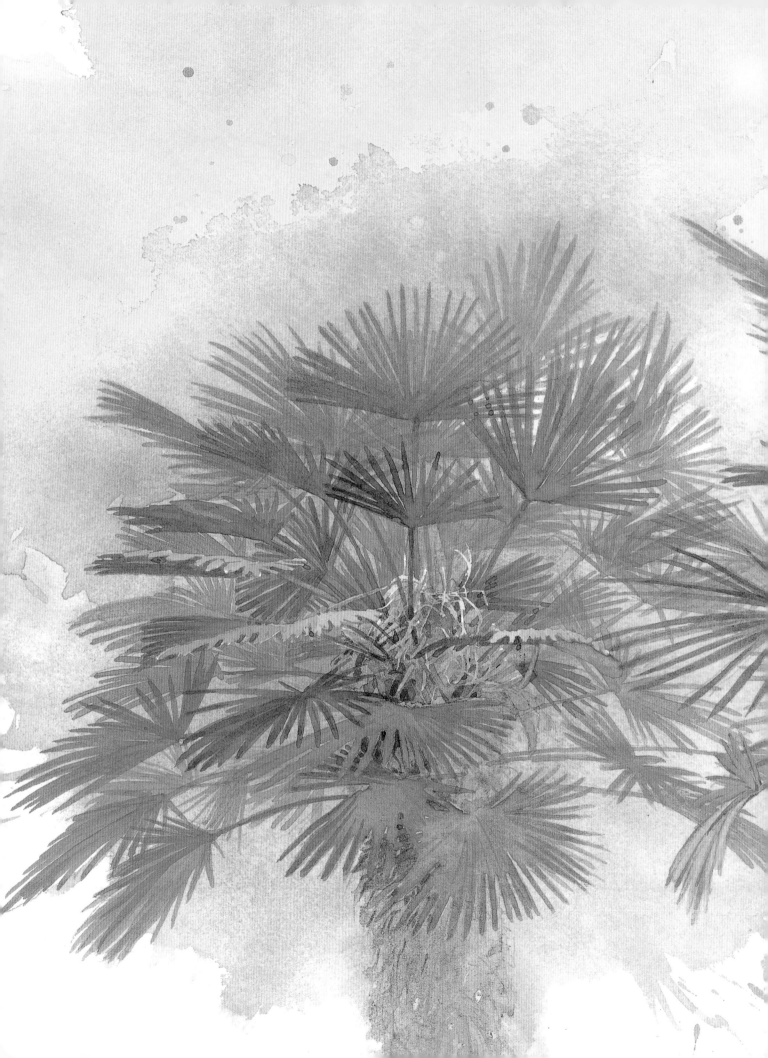

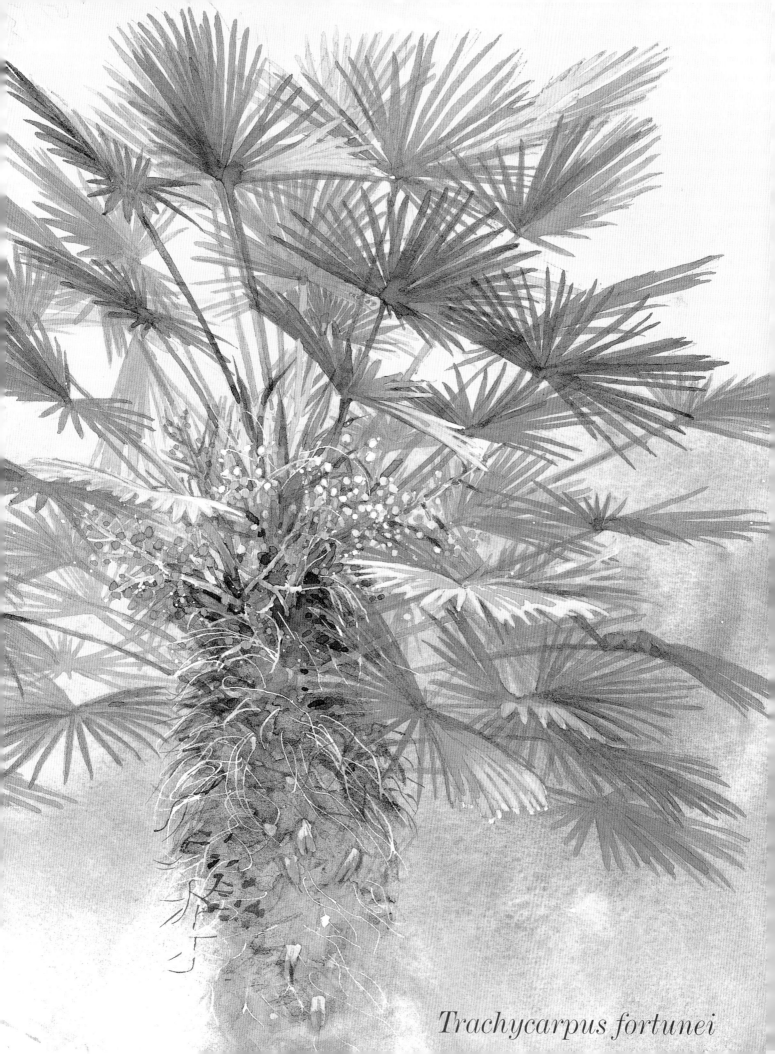

Trachycarpus fortunei

Ulmus americana 美 洲 榆

美洲榆，原生於北美，從美國佛羅里洲到加拿大紐芬蘭都可發現其蹤影，直到荷蘭榆病害開始危害整個榆屬植物之前，美洲榆是美加兩地地景的主要特徵。由於具有抵抗力的品種已經開始成長，所以在美國境內又可以看到它的身影，不過英國榆就沒有那麼幸運了。榆樹是枝葉涵蓋範圍極大的落葉木，有的樹可高達100英尺(30公尺)。它獨特的瓶子造形極易辨識，很適於公園栽種，及在郊區提供陰蔭。榆樹葉形簡單，葉緣有重齒葉，基部有輕微的不對稱；色深綠，在秋季轉為黃棕色。畫榆樹，其挑戰在於對高度及樹形的判斷，在這個範例中，高大的榆樹與低矮的樹木及灌木形成大小強烈對比。

完成步驟

1 以2B鉛筆輕輕打稿，注意樹型及樹幹與樹枝的關係位置。將天空部份的紙打濕，將畫板頭朝下，從水平線位置染進淺印第安黃，讓顏色從水平線漸漸變淡。待乾，將畫板轉正，這次從上往下染一層天藍色，然後趕快用面紙吸出雲的形狀(見提亮篇)，重疊二層方向不同的水彩，也可以製造漸層的效果。

2 現在開始畫主題榆樹，用小圓筆調法國紺青、鎘黃、土黃及印第安黃。下筆時，做小而分開的筆觸，並改變筆觸大小及形狀，顏色水份不宜太多，這樣筆觸才不會粘在一起。保留天空顏色的小色斑做為亮光，注意不要畫到蔟葉間及位置較低的樹枝間的天藍色負像(見負像畫)。

3 在完成蔟葉前，先調天藍、黃赭及派尼灰薄塗樹幹及底下樹枝。榆樹幹位畫面中央，所以不要畫太粗，樹枝比例也要正確。乾時，用凡戴克棕及天然赭乾擦(見筆法篇)樹枝，再單獨使用天然赭畫樹幹部份。用一支筆毛很好的筆或線筆(見筆法篇)，調相同顏色勾勒樹頂小枝，注意樹枝與樹頂蔟葉及蔟葉邊的關係位置。

4 接著完成主題樹的葉子，調不同比例的派尼灰、凡戴克棕及法國紺青加深蔟葉底及蔟葉緣。調岱赭、土黃及印第安黃較

特別詳述：用水彩、壓克力及刮除法做質感

1 榆樹皮的肌理很有趣，有不同層次顏色的深脊。打輪廓線，用向下的鉛筆筆觸畫出樹皮圖案，然後薄塗第一層顏色。

2 調凡戴克棕及天然赭的黃棕色以側鋒畫出樹幹肌理。紙張粗糙的表面，會產生飛白似樹幹的肌理。

3 在樹幹的暗面用深色小筆觸做出樹身裂縫，接近樹幹兩邊之處，筆觸要密。再以白色壓克力顏料乾擦亮面。

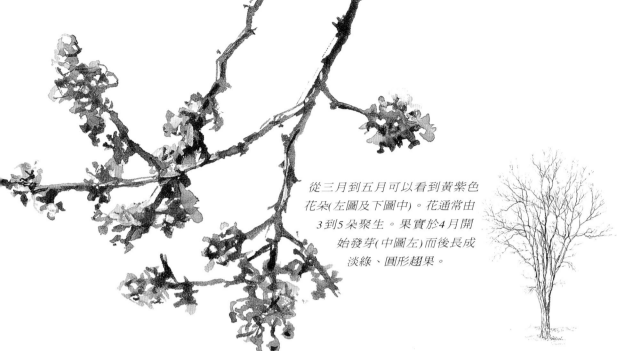

從三月到五月可以看到黃紫色花朵(左圖及下圖中)。花通常由3到5朵聚生。果實於4月開始發芽(中圖左)而後長成淡綠、圓形翅果。

藍紫

凡戴克棕

天然赭

派尼灰

法國紺青

天藍

岱赭

黃赭

土黃

印第安黃

檸檬黃

鎘黃

溫暖色系使綠色更活潑。現在要為蔟葉加高光,以蔟葉的第一層顏色——一點檸檬黃,調少許白色壓克力顏料。高光不要加得太多,因為是在暗面中。樹頂蔟葉是往前,讓樹更立體感,所以再用白色壓克力顏料調岱赭及土黃稍加提亮。

5 榆樹完成了,準備畫背景的樹及灌木。用大筆調天藍及檸檬黃,加一點岱赭將整個背景染一遍。乾後,用蔟葉顏色畫榆樹,並保留右邊榆樹下淡色矮樹叢的底色。位於小路盡頭的深色樹叢則用濃凡戴克棕及紺青,將這個顏色帶一點到左、右兩邊的蔟葉以平衡畫面構圖。

6 最後,除了小路以外,整個前景的部份,用大筆調黃赭、土黃及藍紫染一遍,趁濕時,吸亮(見提亮篇)地面石頭的高光區塊。乾後,以中間調天然赭染小路,再吸亮位小路盡頭、近白色亮光的彎曲路段。中號筆沾派泥灰及凡戴克棕畫影子,再用小號筆以相同顏色畫出石頭。以較深的相同顏色畫樹下陰影,再做葉子狀的小筆觸,以連接上方的樹葉。

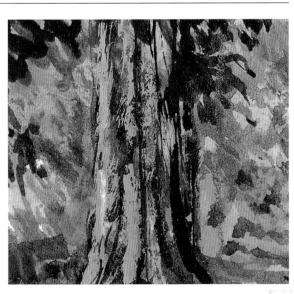

4 以銳利刀峰由上往下的方向,刮出白色紙面,然後在已磨損的紙面疊上深色水彩。這是製造質感很有效的方法。

Ulmus americana

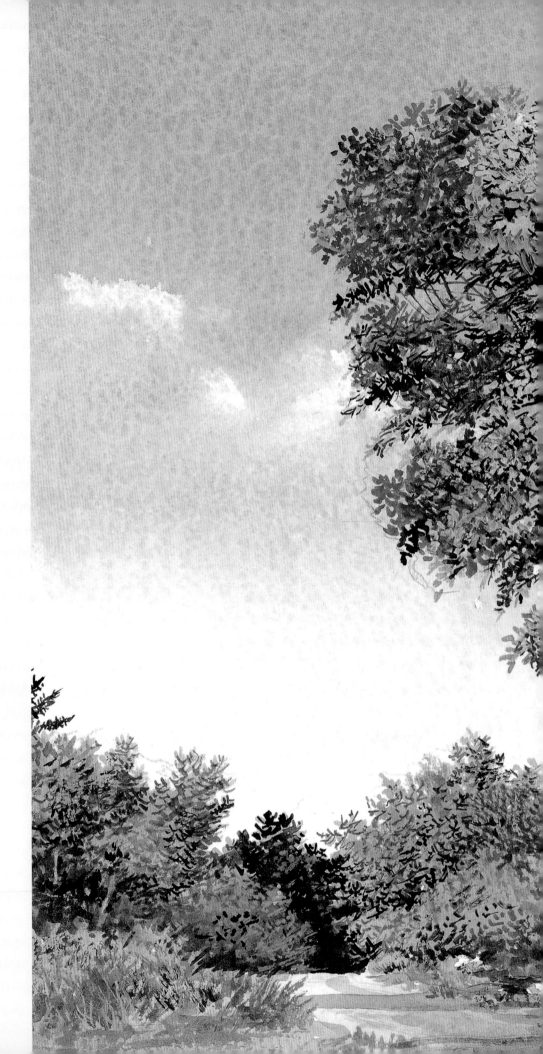

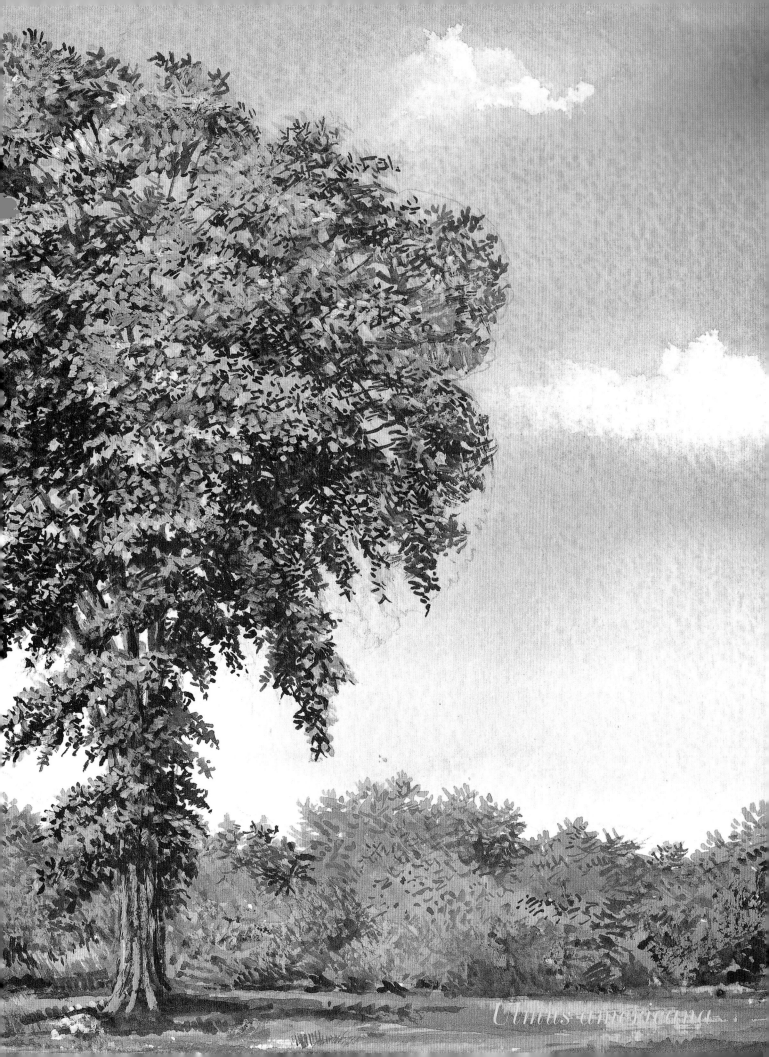

Ulmus americana

雪 球

雪球，原生於歐洲、北非及北亞，是一種落葉灌木植物，高度很少超過16英尺(5公尺)高。其名"Guelder"，指的是約在400年前位荷蘭的格德蘭省一種特異的野生樹種。

花俏的花頭開在六月，遠遠地即可吸引路人的目光。雪球有大而顯眼、外露的白色花朵，花心則有鈴噹狀且為數眾多的乳白色小花，到了秋季會結成紅莓。葉子約1至3英寸(3-8公分)，有不規則齒形葉垂。

注意樹枝如何縮減，不要小看它的變化。在秋季，葉子掉光後，你可以更清楚看到框架及結構。

完成步驟

1 小心地畫出佔大面積的雪松，仔細畫出花朵形狀和左邊形成對比的林地。遮蓋花朵(見遮蓋篇)，找出花朵形成的圖案，順帶在左邊群樹後也遮蓋出一條細水平線。接著，用14號圓筆沾淺金綠畫遠方受光的樹。乾時，用水份很多的法國紺青畫天空，往右邊角落以藍紫加深加藍。現在用極淡的金綠大約染一下前景，保留白色區域。待乾。

2 開始以混合的金綠及胡克綠，為樹及葉子上色，中間及下緣的筆觸要更密集。趁溼，以較濃但相同的混色及靛青，專注描繪葉子形狀及蔟葉，但要保留部份的第一層顏色。趁乾前，再加入淡藍紫，將畫板傾斜，讓水彩往下流動。待乾。

3 混合胡克綠及靛青，畫左邊較遠偏冷色調的樹，並以點描法畫(見點描)葉叢邊緣。乾時，調稀薄的啶金畫樹，較濃的顏色則用在左邊中間的樹。待

乾，混合胡克綠及一點金綠畫樹幹，並且隨著受光的亮面改變調子。相同顏色帶到左邊前景暗示草地。再用不同調子的藍紫加樹幹陰影。

4 繼續用鮮綠及金綠的藍綠色建立叢葉。畫些負像葉子(見負像畫篇)，特別是右下角及外緣的正像葉子。待全乾後，清除所有花朵的留白膠，開始以濕中濕上色(見濕中濕篇)。中間的花用混合的啶金及藍紫。受光最多的花朵要保留更多的白色，只染畫

特別詳述：確定花朵與葉形

1 樹常被畫得密不通風，應該保留樹枝間的空隙，透過空隙可以看到背景或天空，樹看起來就會更寫實。畫出花朵輪廓及纖細的樹枝，然後遮蓋花朵。

2 一棵蔟葉濃密的樹，蔟葉間只看得到非常小的葉隙，但是那是很重要的，因為你會感覺到光線及空間。小心葉形不要畫得一成不變。混和金綠及胡克綠畫最淺的葉子。

3 混合靛青及之前的混合色，替葉子加上中間調。上面外緣留出更多單片葉子。保留部份第一層的葉子並讓葉隙更小些。乾時，混合鮮綠及金綠加葉子第三層調子。

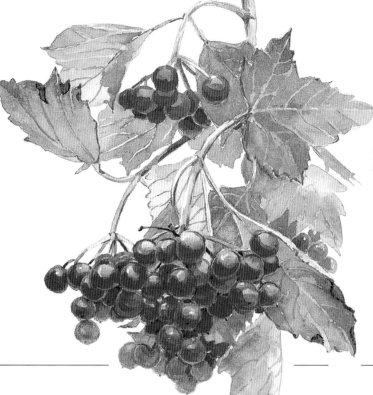

纖細樹枝在成串緋紅色莓果重壓下彎曲(左圖)，莓果在葉子褪成橘、紅褐色時成熟。芳香而平整花頭，有華麗、白色外露小花其中心有乳白色小花(中圖右)。深的齒狀葉垂近似楓樹葉(中左)。

胡克綠

藍紫

法國紺青

啶金

靛青

鮮綠

派泥灰

黃楮

焦楮

天藍

藤黃

那不勒斯黃

紅楮

中間的白花即可。

5 不用擔心明暗的高反差。為了讓花朵更顯眼，混合濃的靛青、啶金及胡克綠加強陰影中的葉子。待乾，為連接下方葉子及花朵，在局部染上淡鮮綠，然後待乾。

6 現在用6號筆調啶金及藍紫畫中間及底下邊緣的粗樹枝。以上述葉子的顏色畫有花朵的樹枝，同時改變調子。連接葉子內外的樹枝及前面的白花增加雪球

深度。乾時，以白色不透明顏料調藍紫及啶金，在陰影最深處勾勒一些樹枝以表現光線。

7 最後，用藍紫及鮮綠加強左樹的不同部份，但是保留稍亮的最前面三棵樹。用線筆勾勒細枝及嫩枝，然後用法國紺青及一點藍紫，加強樹下的草地。乾後，將遠方水平線的留白膠除去。

4 畫花時，記得群花的造型，像是天空的間隙大小，就要避免畫得一模一樣。小心控制顏色及調子，避免不連貫的顏色形成斷層或顯得瑣碎。

Viburnum opulus

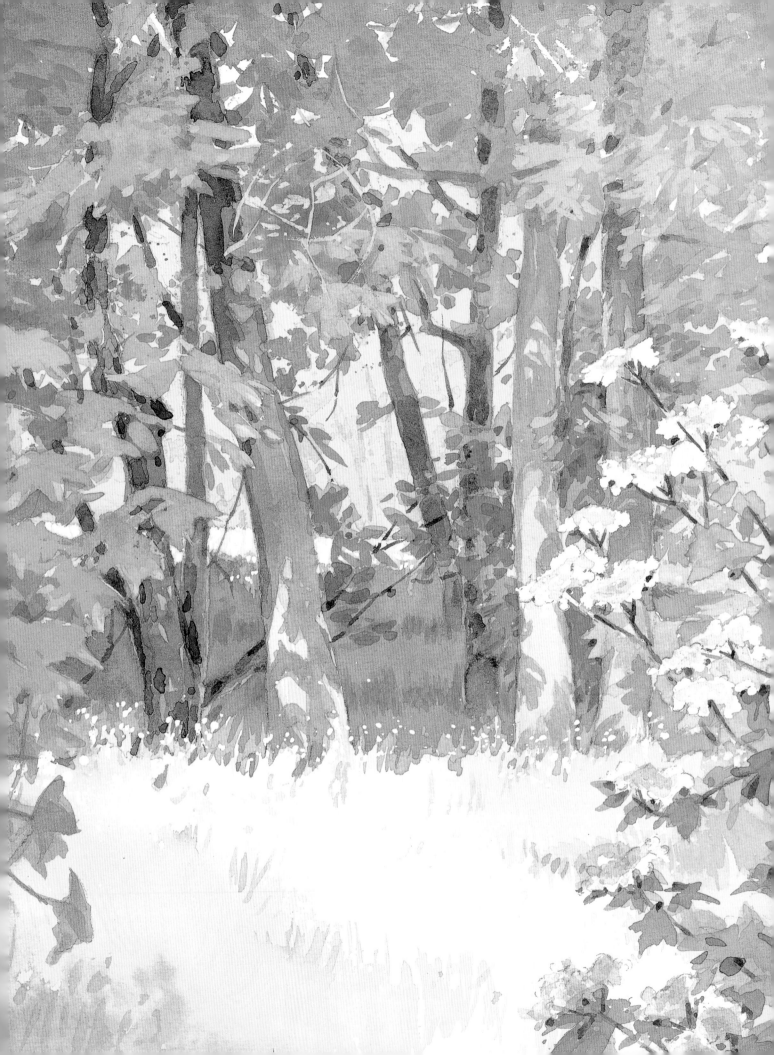

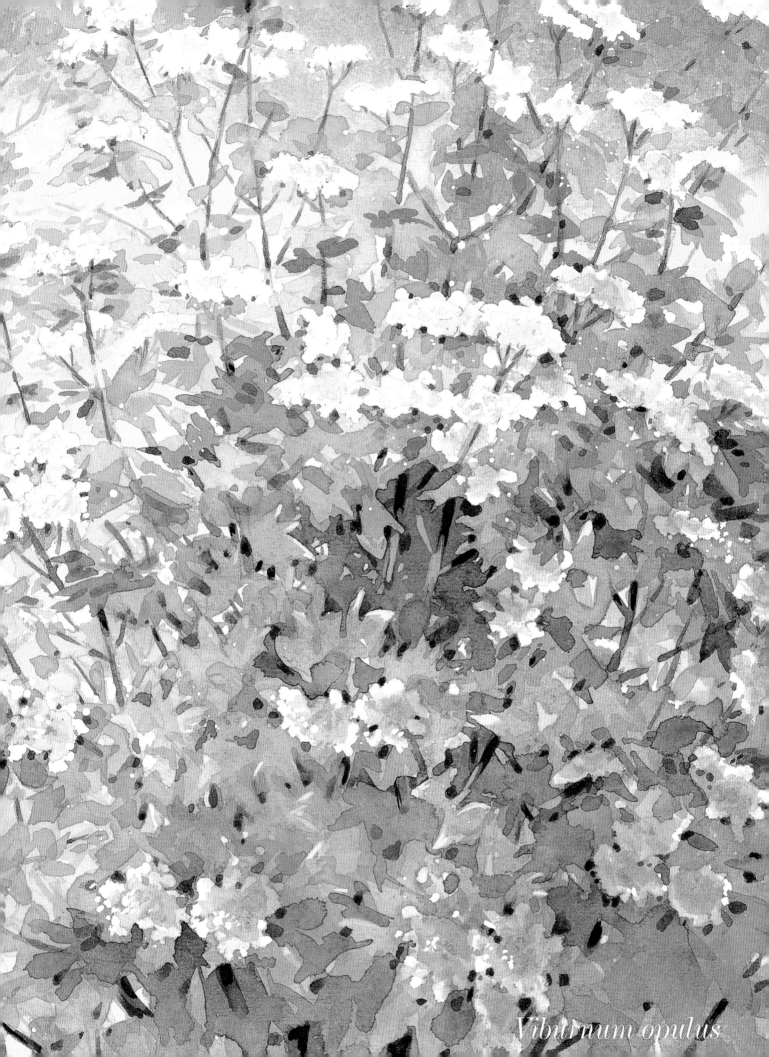

Viburnum opulus

Yucca aloifolia 西班牙絲蘭

這個多變、常綠的小樹，可長到10英尺(2-3公尺)高，有很強烈的建築外觀，在任何一種風格的庭園中，都會是焦點所在。西班牙絲蘭開花的時候，看起來特別優美－深綠色劍形葉子有大的紫色錐形花序，吊鐘形的白色小花聚生在一支直立的葉莖上。這個直立壯碩的樹幹有時是一支、有時有分支，成熟時，樹幹有吸引人的軟木般的樹皮。

畫這些複雜的結構時，要留意光線如何影響簇葉；淺暖綠色在亮面而偏冷較深的調子在陰影面。清楚地表達出這兩面，並使完成後的作品之色調優美、不凌亂，的確是一大挑戰。

完成步驟

1 小心畫出結構底稿，特別強調受光的葉叢－主要在右邊的部份，然後遮蓋(見留白篇)纖細的樹幹。畫前，花一點時間了解作畫的步驟及光線效果。這個示範中，光線是以1/3的度照射植物，有助立體感的建立。

2 以海棉或畫筆打濕整張紙，然後用14號圓筆調金綠及普魯士綠畫右邊前景葉子第一層顏色，而陰影部份則只用普魯士綠。讓顏色在中間融和，趁畫紙仍濕，以相同顏色染背景位置較低的灌木。在右邊底下的部份則需要保持柔和與稍微模糊的效果；乾燥之前，用一支乾淨的筆洗亮(見提亮篇)這部份的花，然後再用水份不多的那不勒斯黃讓顏色柔合溶和。待乾。

3 為添加畫面趣味性，目標是強烈的調子變換，就是一些葉子比後面及其它部份更亮。這個練習需要運用更多的負像畫法(見負像畫及下面詳述)。用相同的畫筆及水份很多的淡普魯士綠，從右上方開始畫，然後留出亮面、黃綠色葉子。繼續往左邊暗面畫，特別在上緣的部份用鈷藍色而非普魯士綠，再保留中間部份的一些亮面葉子。用普魯士綠及金綠色在右下緣加入更多的葉子，讓顏色溶入樹幹後面的大樹叢。右邊則保持不變，只添加一點點細節。待乾。

特別詳述：負像畫

1 畫負像時，輪廓線勾出葉子及葉間的負像就是所知的天空。將葉隙間天空的部份遮蓋起來，再薄塗一層金綠。

2 記得暖色系前進而冷色系後退(見色彩篇)的差別，利用此特性來塑型。因此，受光的右邊用暖的黃綠色，而左邊用較冷的藍綠色。

3 用淡普魯士綠及鈷藍建立葉子層次。想像這個方法是畫後面，此法雖然不易學會，卻是以暗襯托亮的開始。

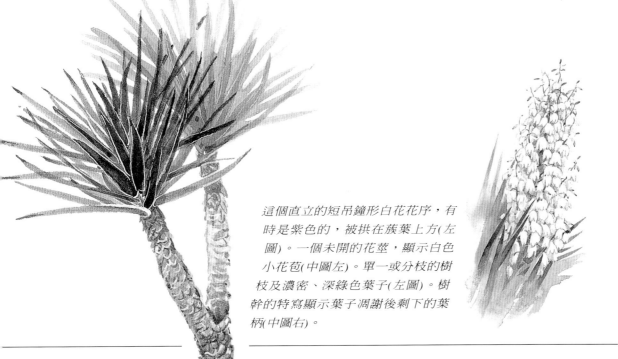

這個直立的短吊鐘形白花花序，有時是紫色的，被拱在簇葉上方(左圖)。一個未開的花莖，顯示白色小花苞(中圖左)。單一或分枝的樹枝及濃密、深綠色葉子(左圖)。樹幹的特寫顯示葉子凋謝後剩下的葉柄(中圖右)。

普魯士綠

金綠

那不勒斯黃

鈷藍

胡克綠

藍紫

4 現在用水份多的普魯士綠加下一個調子。改用一支小一點的圓筆(8號)，加些有趣的尖銳葉形在葉間。目前所用的顏色都是透明顏料，可以傳達明亮剔透的水彩效果。

5 繼續以中間調的普魯士綠及胡克綠混色畫葉叢，將上面較深的葉子畫成正像。用中間調的普魯士綠及一點藍紫加強主幹後背景中的絲蘭。這個顏色將襯托在畫面中往前的主題樹。乾

時，清除留白膠。

6 以淡那不斯黃及藍紫混合染樹幹，稍微變化暗面。乾時，加入細節表現麟片狀樹皮，再用不同比例的藍紫、普魯士綠及金綠混色加深左邊樹幹的影子、塑造樹幹形狀。稍後，以稍濃影子顏色加最深的筆觸。

7 用濃普魯士綠加最暗處強調來完成簇葉，

小心保留暗面最深調子。用那不勒斯黃及藍紫畫前面樹叢頂端漸漸消失的三朵花，左下角落及右邊遠處加少數的花。如果天空的間隙不見了，可用白色不透明顏料補畫葉隙負像。

4 用普魯士綠及胡克綠加背景葉子最深的調子及葉隙負像，然後視需要調整天空的負像。

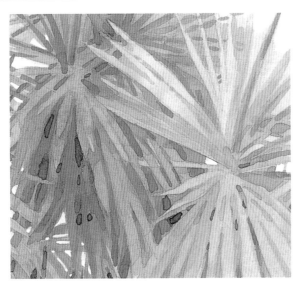

Yucca aloifolia

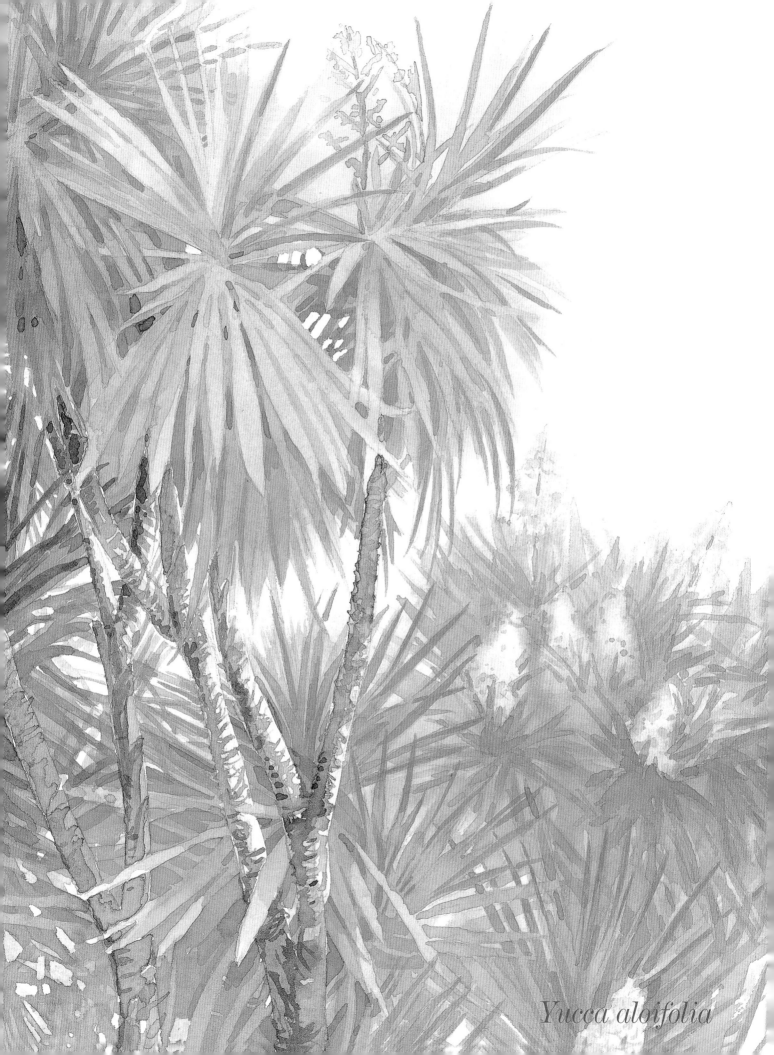

Yucca aloifolia

Zelkova carpinifolia 榆葉欅

　　雖榆葉欅於1760年被發現於高加索山區，但時至今日，對其所知仍然不多。它與榆屬相近，但是榆葉欅的特徵為短小，類似山毛欅的樹幹及大量群聚直立的樹枝，這些都是榆葉樹的獨特之處。長而陡斜上揚的樹枝自樹幹分出，因樹幹距離地面很近所以形成了一個很寬的圓頂形，可長到約115英尺(35公尺)。此樹顏色暗沈，有齒形、橢圓、深綠色葉子葉色在秋季轉換為黃或青銅色。薄的淺灰色樹皮，類似榆樹，有剝落露出相當醒目的橘色色斑。畫時，專注在樹形及向上竄昇的樹枝。

完成步驟

1 用2B鉛筆在粗面紙上畫樹及其它景物細節的輪廓。盡量用最少的線條，避免明暗的描寫，因為這麼做會影響顏料透明度。用飽含水份的淡鈷藍及一點點暗紅畫天空，頭冠的邊緣線要保持破碎，你可以握住畫筆尾端然後讓筆尖自然地刷過樹頂。萬一樹頂邊緣線過於銳利，可以塗一點水，然後以微濕的筆將顏色吸一些起來。待乾。

2 位於背景的樹可以簡單地染上一層淡淡的鈷黃、鈷藍及一點點暗紅，因為這些樹在遠處，所以要做出後退感。接著，在前景草地上一層相當濃的黃色，趁濕再滴入一點天藍及鈷藍。畫這些顏色時，用一支12號大圓筆，飽含顏料的筆可以做出流暢的顏色。待乾。

3 現在從主要的榆葉樹開始。用同樣的筆沾滿顏料，快速地將純鈷黃拍打到葉子主要區域，主要是拍打及掃動顏色而非將顏料潑在紙上。在任何黃色變乾之前，立刻加入鈷藍；同樣是

用掃動畫筆的方式，左下方陰影中的葉子顏色要更稠密。右邊的樹，光線照射的地方，再掃進天藍色與草地黃色溶和，其間再加入鈷藍。

4 左邊的樹以一般的方式處理。將筆毛平壓紙上，使顏料從筆根接近筆桿金屬框的位置流出，以樹枝的方向緊壓、往上畫。小心不要刮傷紙張—只需足夠力量拖動顏色就好了。在畫樹幹及樹枝前，先讓葉子的顏色乾燥。現在以上述筆法沾印第安黃

特別詳述：吸亮樹皮細節

1 輕輕畫三條線，然後以側鋒沾印第安黃畫樹幹主要部份。以這個方向，搭配有紋理的粗面紙，可做出粗糙的質感。

2 乾時，染上鈷藍及鈷黃，顏色相混就會產生綠色，趁濕再滴入一點天藍，讓它稍微溶進底下顏色。待乾。

3 用稍多的鈷藍及一些棕茜黃以加強調子，兩者都會產生沈澱，因而形成吸引人的粗糙樹皮感。

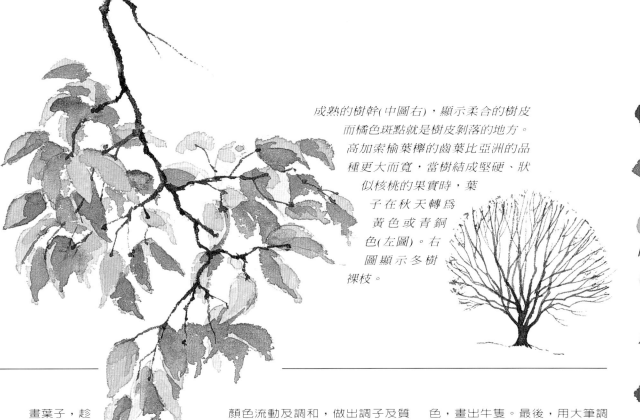

成熟的樹幹(中圖右)，顯示柔合的樹皮而橘色斑點就是樹皮剝落的地方。高加索榆葉櫸的齒葉比亞洲的品種更大而寬，當樹結成堅硬、狀似核桃的果實時，葉子在秋天轉為黃色或青銅色(左圖)。右圖顯示多樹裸枝。

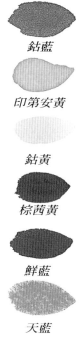

暗紅

鈷藍

印第安黃

鈷黃

棕茜黃

鮮藍

天藍

畫葉子，趁濕在不同地方加入棕茜黃。保留主要樹幹的黃色高光，然後在陰影面用鈷藍加深。待乾。

5 現在可以加進較深的調子及顏色了。在葉子的陰影部份掃入一些清水，然後握著筆捏尾端掃入鮮藍及暗紅，做出隨興的筆觸。萬一顏色開始看起來有點重，就加入一點鈷黃，隨時保持顏色流動及調和，做出調子及質感分明的混色。

6 小心保留黃色高光的部份，再用一支3號線筆(見筆法篇)及較濃的前述顏色，為主要樹幹加上細節。在中間樹幹的暗面及一些陰影中的樹枝，加入深色做重點強調，在同樣位置吸亮一些顏色(見提亮篇)，製造樹枝沒入葉子背後的印象。然後換成12號筆沾稀釋的棕茜黃畫牛隻。乾時，加較深的棕茜黃及鈷藍混色，畫出牛隻。最後，用大筆調勻鈷黃、鈷藍及暗紅，在樹下陰影部份染色，用筆尖將濕的顏料拖出一點，表現雜草。

4 乾時，在深色處快速掃上一些清水，然後用乾淨面紙吸掉一些顏色。以鈷藍及棕茜黃畫樹洞，再柔和一兩個邊緣製造對比感。

Zelkova carpinifolia

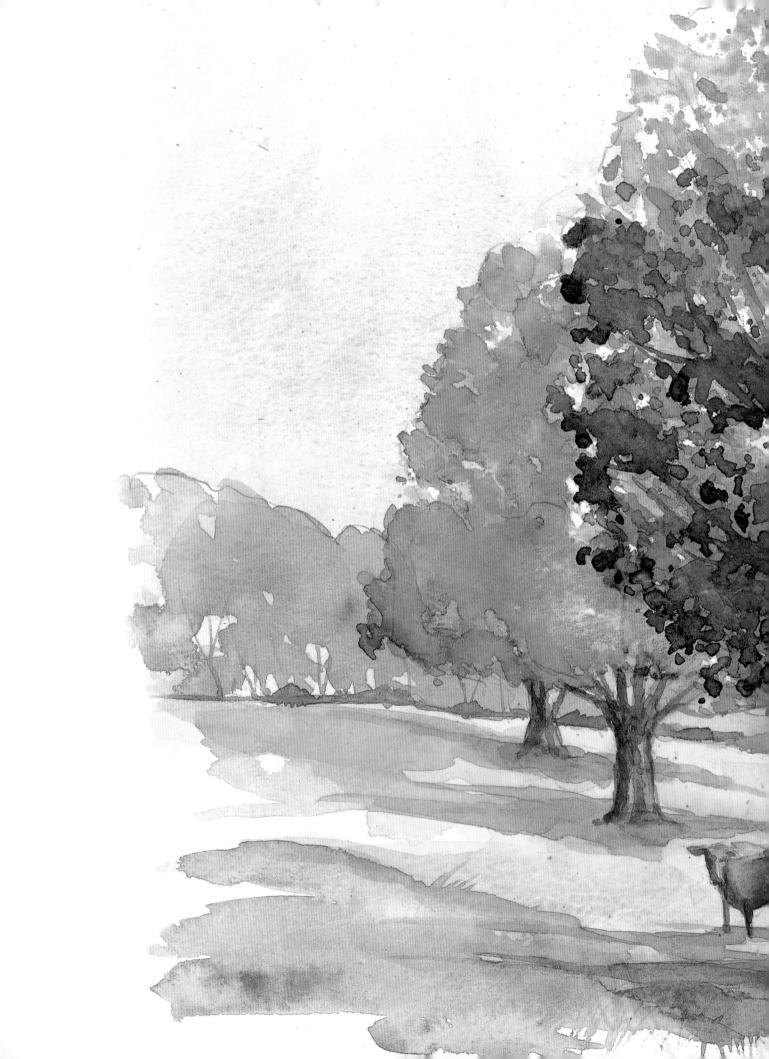

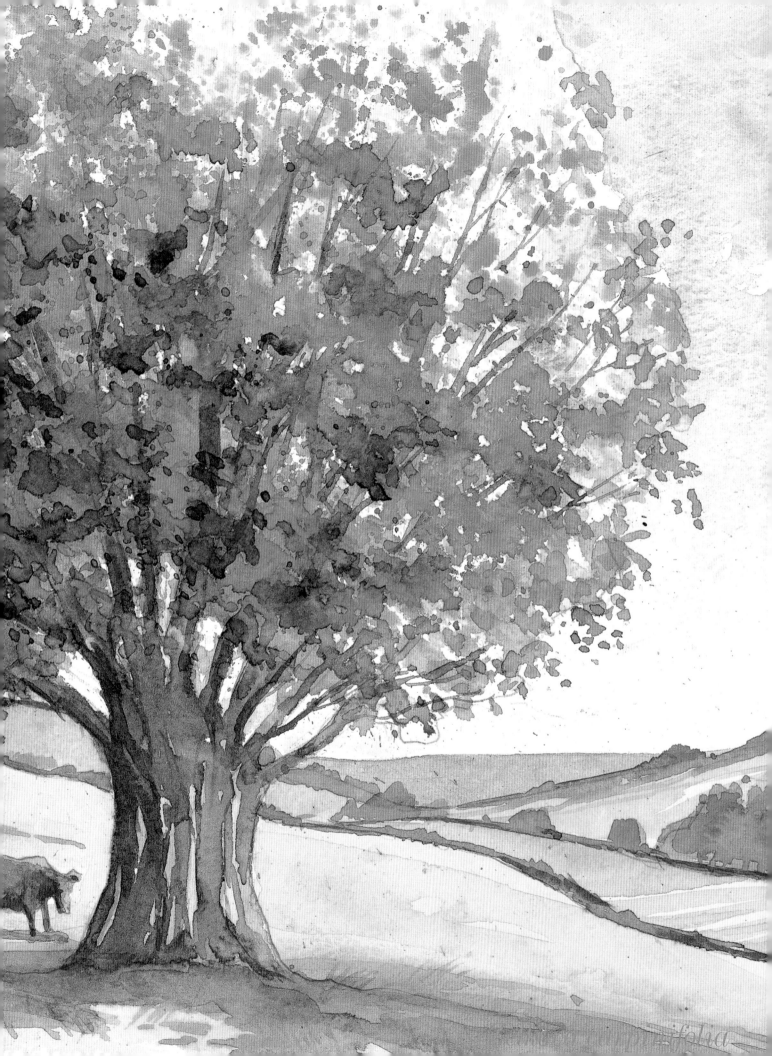

樹叢組合構圖

樹叢組合構圖

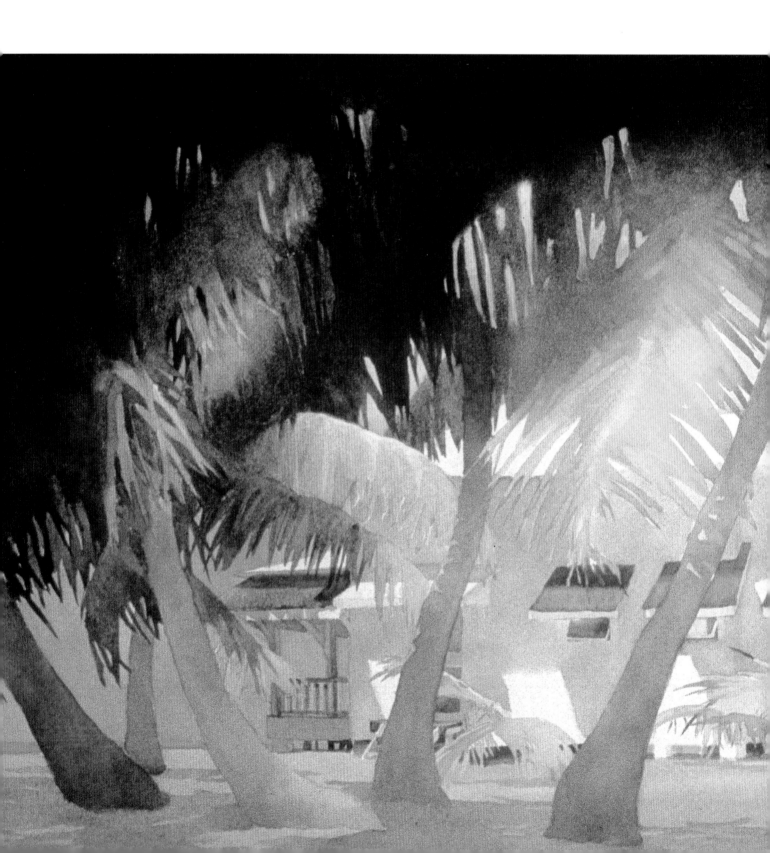

現在你已經熟悉許多水彩畫技巧，也學會如何畫一棵樹；接著你要進一步學畫面的構成，技巧的重要性不必多談，但是繪畫的價值－畫面的安排、色彩與調子的平衡等等－不只能清楚地傳達你的想法，更可讓你的畫與眾不同。

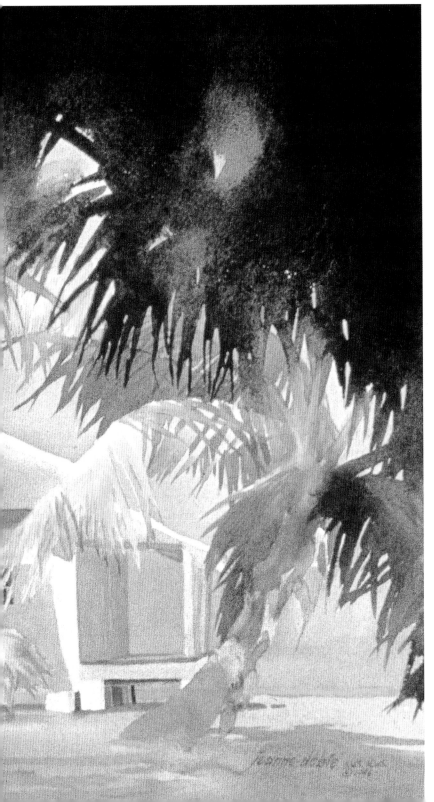

在任何風景繪畫的分支中，重要的是如何省略，而不是鉅細靡遺地把你看到的景物百分之百完全畫出來。你可以任意移動畫中的構成要素，例如將背景樹叢移往中景，以便與支配前景的樹達成平衡，或移動劃過畫中心的樹到一邊。最好的作法是避免相似，因為一成不變，觀者的視點就無法停留在畫面中。

選擇視點

在你開始以鉛筆打稿或上色之前，可以先做畫面構圖，因為構圖是以選擇的視角為基礎。如果你到戶外寫生，記得帶取景框。這些你可以用買的，但是也可以自己做，只要簡單地在一張卡紙中挖出一個長方形的缺口就可以了。(開口的長寬比例要和你的畫紙一樣)。拿起來以不同方式對準景物，前後挪動取景框，讓景物在框中前後移動。取景框可以幫助你決定圖面設定(直畫或橫畫)，主題擺放位置、前景或天空要佔多少面積。

引導視線

構圖沒有捷徑，但是一般來說，一幅畫應該具備完美平衡的造形、色彩及調子；還要有足夠的對比，以增添畫作趣味。但是最重要的觀念是眾所皆知的－構圖的流動性或節奏感。觀者必需被帶進畫中，透過事先計畫過的視覺安排，鼓勵觀者視線在畫面中移動。把圖面想像成三個分開的平面：前景、中景及背景，試著計畫連接三個景的方法。通

◀ 光舞

這幅畫為Jeanne Dobe所作，調子的分佈及細微的互補對比，都扮演了極為關鍵的角色。畫中各處可見重覆的微弱葉形，斜傾的窗戶與畫中兩棵樹呼應，而與左邊左傾的樹形成對比。畫面上方深色區域又與建築物後方較小暗色調相呼應。在中間上方葉子裡的影子又與草地顏色對應，黃色葉子用來與建築物紫灰色影子形成對比。

常一點前景的景物,如草叢或小葉叢,就足以導進中心趣味,而中景中的繪畫元素也可以引導到背景中。不要在你的畫面形成過多的細節,特別是中景的位置,因為它會成為視覺空間的障礙,但是也不要讓畫面出現完全的空白。

風景的透視方法

風景畫的主要挑戰之一,就是在畫面中製造空間及後退感,這樣畫中的樹或其它景物看起來就不會顯得很平坦或沒有立體感。有兩個方法可以製造空間感:其一是用一點透視,另一個則藉由改變調子及色彩達成,如下述。

單點透視的主要影響是愈往後面的景物會愈小且愈緊密,所以在中景一棵樹的蔟葉大小可能只有前景的一半。

後縮的平行線或水平行線,如如牆面或農田籬芭,也會逐漸變密,一直到了與平行線(你的視覺高度)交接。但有時會有小徑、河流或田埂深入前景或中景直到背景-任何這一類的構圖元素都以幫助認知風景不同景物的空間關係。

空氣透視

創造空間感最有效的方法是藉由小心觀察不同的透視,就是所知的空氣或氛圍透視法達成的。空氣中細小的灰塵,看似替遠處景物蓋

▼ 紅栗樹花

這幅構思清楚的優美作品由 Juliette Palmer 所作。如畫題所示,花朵盛開的樹是主題,但是視線卻從此被引導到牆後的樹,在這個中景裡,形成強烈的明暗對比。生動有趣的筆觸,賦予前景不多不少的趣味,而位於最左邊稍深的綠色形狀,具有兩個功能:它既平衡樹形,也防止觀者的視線從此處流出畫面。

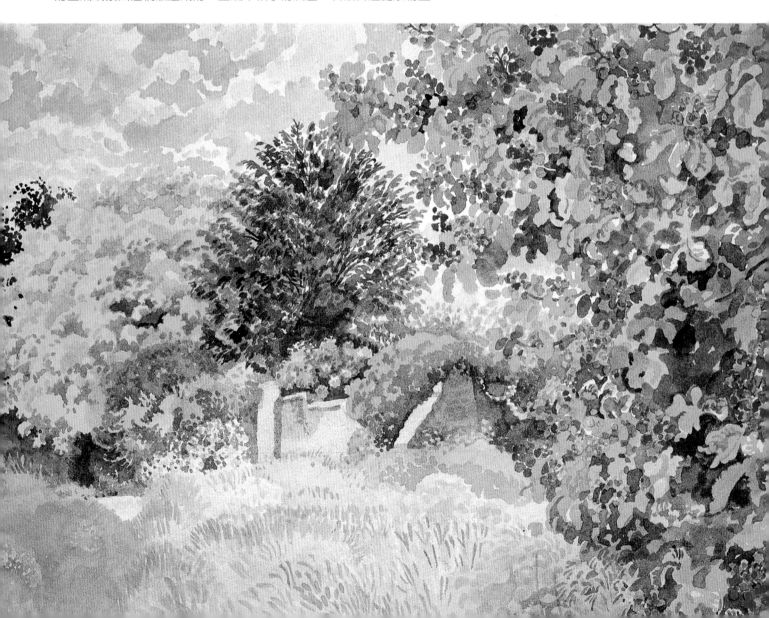

▶ 晨雨後

*Walter Garver*在他的畫作中，運用單點透視及空氣透視法來營造空間感，並引導觀者進入畫中。彎延的兩旁道路及坡道在盡頭相會，小而醒目的人物點出了空間感。人物左邊的樹木調子比前景淡很多，顏色也比右邊草葉茂密的坡道更偏冷調。注意前景如何藉由棕色圍繞的白色水漥帶向前。

▼ 透視與視點

運用線形透視法時要小心視點的選擇，往遠處水平線重疊的位置便是你眼睛的高度，而消失點則在位這條線對面。這幅畫的眼睛高度剛好位圖中下方，而由路旁所形成接近水平的線引導視覺到藝術家的構圖對面的消失點。

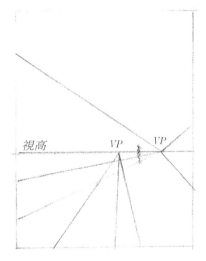

消失點

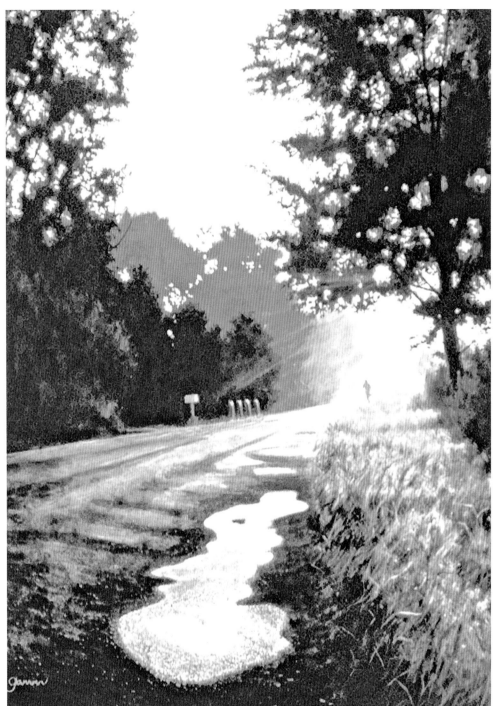

上了薄紗，所以調子變模糊了，亮暗反差縮小了。

　　這樣的效果在有深度的風景中最為明顯，但是某種程度上來說，最前面的近景卻見不到這樣的效果。

　　色彩也因後退而逐漸偏冷或偏藍－你也許注意過遠方的山丘或山坡上的顏色呈現淡藍色，雖然你知道他們的真正顏色可能是綠色及棕色。比較一棵前景與中景類似的樹，你就會見到色彩及顏色的變化。前景樹中可見色彩鮮明的黃色及綠色，出現極強烈的調子對比，但是遠處樹中的綠可能偏藍且淡。這些變化需要仔細觀察，我們應試圖畫出我們所了解的，而非看到的，但當你一旦了解空氣透視法的原則，你就可以運用色彩冷暖及明暗對比把前景景物往畫面前面拉而其餘的往後面退。造形上也可以運用相同的原理，如往前突出的蔟葉可用暖色系而遠處或後面的樹則可以用偏冷色系。

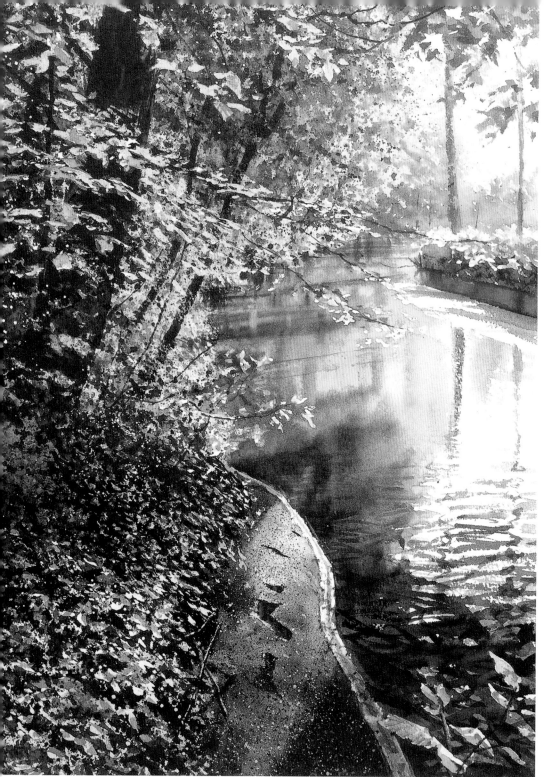

◀ 林地淺灘

藉由曲線、斜線及垂直線的對比，Joe Dowden優美地達成構圖平衡，成功地表達主題的靜謐特質。

冬日曙光

*Roland Roycraft*在這個構圖中，藉由表現光線及雪地影子組成的造型，營造出美妙的節奏感。

他在前景中減少細節的描繪，以免干擾可以引導到強、弱的深棕紅色區域和樹幹的視線。紅金色的簇葉由顏色的呼應，串連起深紅棕色的部份，而優美的樹葉及樹幹上的白雪，則豐富了畫面趣味。

▶ 負像

畫面左上方的這個區域，藝術家揭示了正像與負像交互作用之下的形狀，此處正是天空穿過樹枝及葉隙的位置。在構圖中，負像是很重要的繪畫元素，必需要小心安排才不會變得單調與重覆。

▶ 強調形狀

為了讓你更清楚看到雪上的高光、形狀，這張草稿保留了作品調子，表示受光面及暗面的調子。

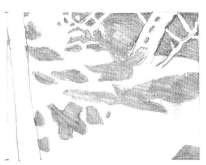

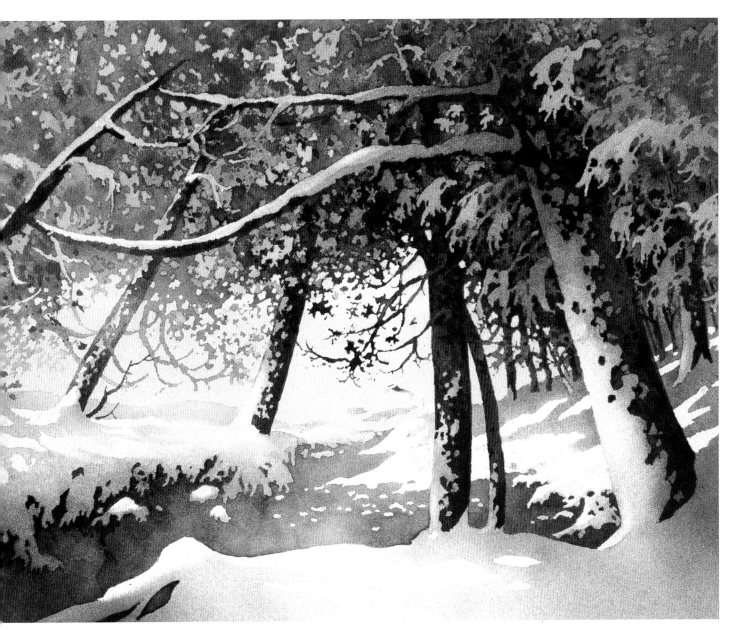

色彩：調合與對比

　　色彩可以被歸類成不同的「調」或「系」，而主要分別是暖色與冷色。暖色調由紅、橘及黃色組成，而藍、藍綠及紫色則屬冷色系。中間調則依主補色而定(沒有真正的中間色)，所以紅褐色是暖色系之一，而灰棕色則是冷色系。

　　只使用同色系，你可以畫出相當調和的色彩，但是除非你在畫面中添加一點對比色，否則可能會太過柔和。在風景畫中使用同色系便有可能出現上述的毛病，因為大自然的顏色是調和的，所以你需要一個形成對比的方法。眾所皆知的方式是在畫中帶進一點紅色－幾朵花，一個點景人物或帶紅色的樹幹及樹枝－讓綠色主調顯得更活潑。

　　綠色與紅色是互補色，在色相環上彼此相對。

　　另外一組互補色是黃色與淡紫色，藍色與橘色，所以你可以在秋天樹景中藉加強藍色天空，或在陰影中加入藍色的方式帶進對比。

▼ 馬約卡島

*Kaye Teale*在畫面中使用少量的類似色，但是在教堂邊緣帶了微量紅棕色，使色主調更活潑。這幅作品中的趣味並非顏色的配置，而是尖突直立的樹、高塔，以及柔和的山丘弧線，所形成之對比。

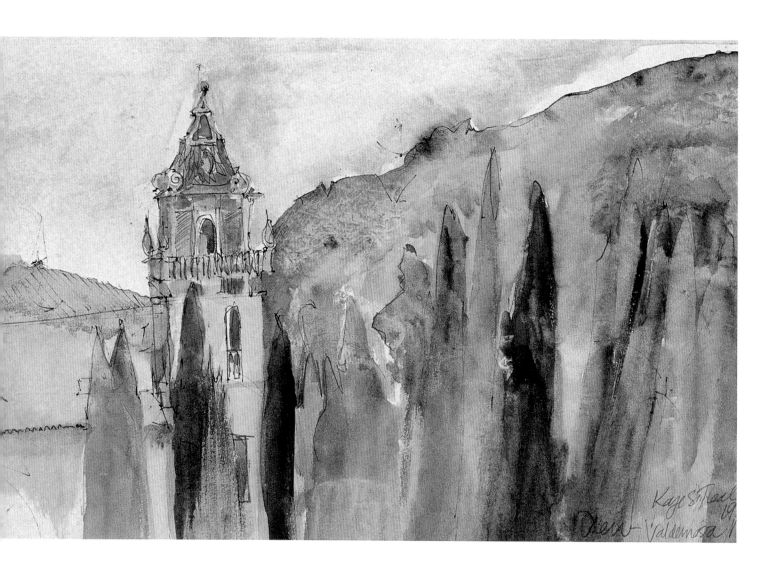

▶ 換季

為了捉住這和諧景象，*Rober Reynolds*用了許多大膽卻又協調的色彩，以及一連串的色彩呼應－注意他如何在蘋葉及樹枝的色調中，帶入紅色。前景強烈的負像黃色生動枝葉，引導視線到上方色彩豐富的倒影，再到上方細緻刻畫的葉子。

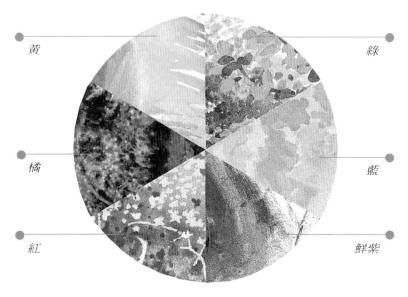

黃　　　　　　　　　　　　　　綠

橘　　　　　　　　　　　　　　藍

紅　　　　　　　　　　　　　鮮紫

◀ 色相環

這個色相環表示暖色系在同一邊。對面的顏色則稱補色。這些顏色製造強烈對比，可以用來引導畫面視覺焦點。它們有另一個用處：它們可以混在一起，調出一連串中間色，太亮的顏色也可以用一點補色調和。

造型與色彩回應

連接畫中不同的部份，可以令觀者的視線於畫中游走，使畫面完整度更高。即使畫中有一個主題，其它扮演襯托的角色，也需一視同仁。為創作出一幅均衡、令人滿意的畫，畫中許多要件都需要藉由色彩、造型或調子連貫起來。

其中一個營造整體感的方法是讓顏色互相呼應。例如，帶一點天空的藍色到前景或蔟葉陰影就可以連結畫面不同部份，而且可以避免沒經驗的畫家在作品中常見的瑣碎感。但是切勿濫用，否則畫面會不自然－你要做的只是在蔟葉或樹幹加一點點藍色即可。

你也可以相同方式將造型作一些呼應。中景或遠處的樹可以很類似前景中的樹木－但是再次提醒你，相似點不要太大，尤其切忌畫得一模一樣，否則畫面會單調且顯得重覆性過高。有時候圓形的雲可以與樹形成呼應；如果你回頭再看一次Juliete Palmer的畫，你會發現她以小而圓的雲呼應葉叢。

▶ 莫洛凱島印度榕樹

在這幅特別的畫中，*Dyianne Locati* 專注在樹根的表現上，樹根本身足以構成一個迷人的主題。
Dyianne Locat：以半抽象的方式表現一連串迂迴、交錯的形狀。為增加抽象的表現性，她避免使用傳統風景畫家常用的色彩，改用許多令人興奮的補色對比及深邃的豐富調子。

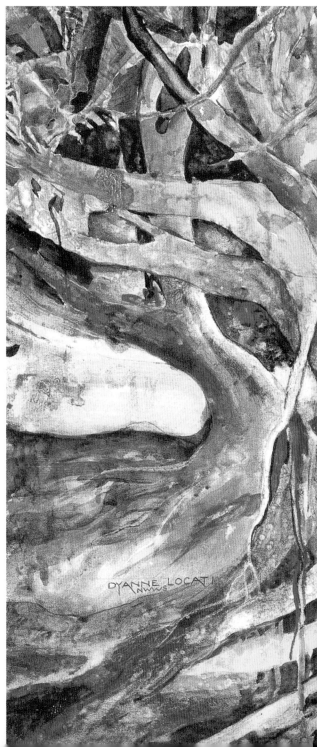

控制調子與色彩
這幅畫中富想像力的用色，首先給人耳目一新的
印象，但是藝術家同時也掌握了樹枝交錯下形成
的圖案調子。

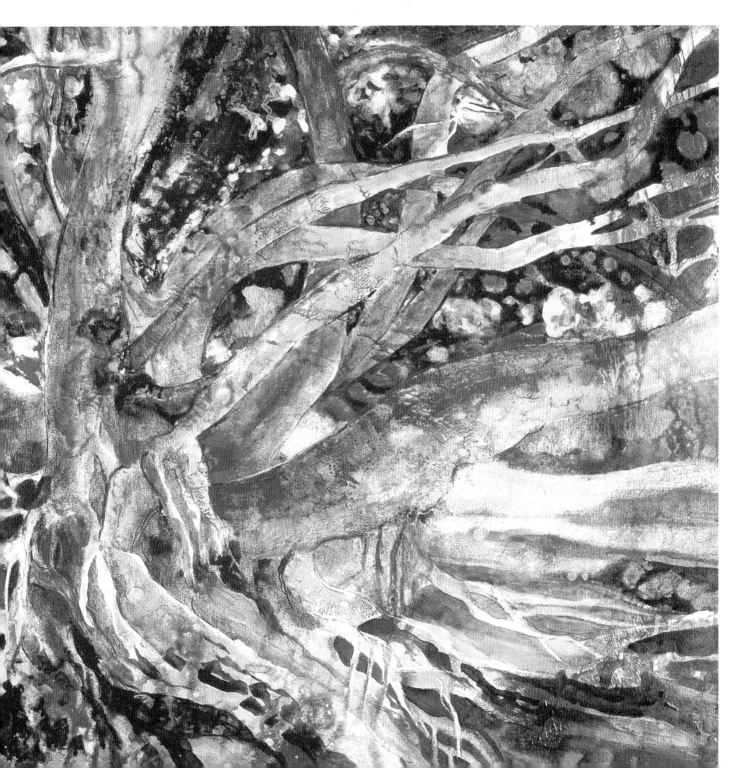

字彙 Glossary

字彙表中已包含的字詞，將以斜體標示

Backruns 破色
在一個顏色乾前，立刻加入新的顏色所產生的效果。新顏色會滲入之前的顏色，產生一連串有趣的效果。很多水彩畫家經常使用破色技法在大、小面積位置上，因為此法創造的效果不是重疊顏色所能達到的。

Blossoms 開花
春季花朵出現在樹上而於夏季時凋謝。

Blending 溶和
為達柔和，顏色逐漸轉變避免兩色之間產生水痕硬邊。比起使用油彩或粉彩，水彩畫作畫過程更需要技巧，因為以水為媒介的顏料比其它媒介乾得更快。

Body colour 不透明水彩
不透明水彩通常使用不透明顏料或白色不透明顏料調和水彩顏料而成，以降低透明性。白色不透明顏料是不透明顏料很好的代用品。

Bract 苞葉
有造型常具明亮顏色的葉子。

Catkins 葇荑花序
一個長的尖形花蓋有鱗片的苞葉或雌雄同株的花。Catkins其名來自像貓尾巴的外觀。

Complementary colors 互補色
在色相環(見頁124)上正對面的顏色。例如，橘色是藍色互補色，綠色則是紅色。這一類顏色相互襯托，當並列時更能顯出色彩鮮明。

Cones 毬果
從樹或松科產生的毬果或帶有鱗片的卵形果，依松樹種類的不同，其毬果形狀從尖球形到大卵形，及長細尖突的都有。

Composition 構圖
不同元素－線、物體、形狀、顏色及質感，在一幅畫或藝術品中做出設計與配置。

Cool colors 冷色
顏色有清涼感，通常是在藍色、紫色及綠色範圍。無論如何，每個顏色都有不同的調子，像偏紅的紫色就顯得溫暖，反之偏綠的藍色則較冷。

Deciduous 落葉
樹或植物葉子因季節轉換而凋謝，或在成長過程中的特別階段，凋謝現象通常在秋季。

Dry brush 乾擦
上色的一種方法：畫筆只沾少量顏料，所以水彩紙只吸收有限顏料，產生破碎色塊的效果。

Evergreen 常綠
樹及植物的葉子終年保持常綠及功用。常用做裝飾用，例如：花木修剪。

Focal point 焦點
畫面中最引人注意的物件或位置，常是視覺自然被吸引的地方。

Fruit 果實
種子植物的果實。通常內含有甜味、可供食用的果肉，但偶有例外。

Glazing 透明塗法
在一層已乾的顏色加上另一層透明水彩，去改變或增加顏色深度。重疊的次數在每一次的作畫都應有所節制。

Gouache 不透明顏料
不透明水彩，不像透明水彩，它乾時並不呈現透明狀態，且受底層顏色影響；反之，卻成為不透明、平整的顏色。藝術家喜歡用白色不透明顏料做高光的部份，或將它與水彩顏料混合增添細節或畫中重點處。

Hedgerows 籬笆
一個由密實的植物或灌木做成的界限，介於田間。

Lifting out 提亮
水彩畫中製造高光或亮光的方法，藉由吸亮部份還濕的水彩。這個技法常用到小塊海棉或紙巾。

Masking 遮蓋法
於上色前，在白紙或已乾的顏色上塗上一層遮蓋液，以保留細線或小細節。完成時，去除或撕掉留白膠即可。

Negative Painting 負像畫法
在畫面中藉由將亮面周圍畫暗，以保留亮面形狀及高光的方法。

Stippling 點描畫法
上色的一種技法，顏色完全是由整齊、小筆觸或尖的筆觸堆積而成的。另一種作法是，有些藝術家用?、平的畫筆沾上很少顏料，然後隨著物體形狀畫。

Stamen 雄蕊
雄性，內含花粉的花器官。

Warm colors 暖色
顏色具溫暖感，通常是在紅色、橘色及黃色範圍。無論如何，偏藍的橘色會顯得較冷，反之偏紅的橘色看起來較暖。

Wet-in-wet 濕中濕
標準水彩技巧，在顏料仍濕時加進去或染上顏色。

Wet-on-dry 乾疊
標準水彩技巧，將顏色疊在已乾的顏料上面。

索引 Index

謝誌

Quarto would like to thank the following individuals who took part in the projects: Joe Francis Dowden, Adelene Fletcher, Barry Herniman, Martin Taylor.

And the following for supplying additional images Jeanne Dobie, page 116; Juliette Palmer, page 118; Walter Garver, page 119; Roland Boycroft, page 120–121; Kaye Teale, page 122; Robert Reynolds, page 2, 123; Dyanne Locati, page 124–125.

All other photographs and illustrations are the copyright of Quarto Publishing plc. While every effort has been made to credit contributors, we would like to apologize in advance if there have been any omissions or errors.

國家圖書館出版預行編目資料

樹的水彩畫法：24種樹與葉的繪畫技巧 ／ Adelene Fletche著．周彥璋譯．-- 初版．--〔臺北縣〕永和市：視傳文化，2004〔民93〕
面；　公分．

譯自：The watercolourist's A to Z of trees & techniques for painting 24 popular trees
ISBN 986-7652-08-8　（精裝）

1.水彩畫 － 技法 2.水彩畫 － 作品集

948.4　　　　　　　　　　　　　92017346